ns
LES
RÉCRÉATIONS PHOTOGRAPHIQUES

PAR

A. BERGERET ET F. DROUIN

2ᵉ ÉDITION REVUE ET CORRIGÉE

Avec 4 planches hors texte, tirées en phototypie,
et 131 gravures dans le texte.

PARIS
CH. MENDEL, ÉDITEUR
118, RUE D'ASSAS, 118

Droits de reproduction et de traduction réservés.

LES

RÉCRÉATIONS PHOTOGRAPHIQUES

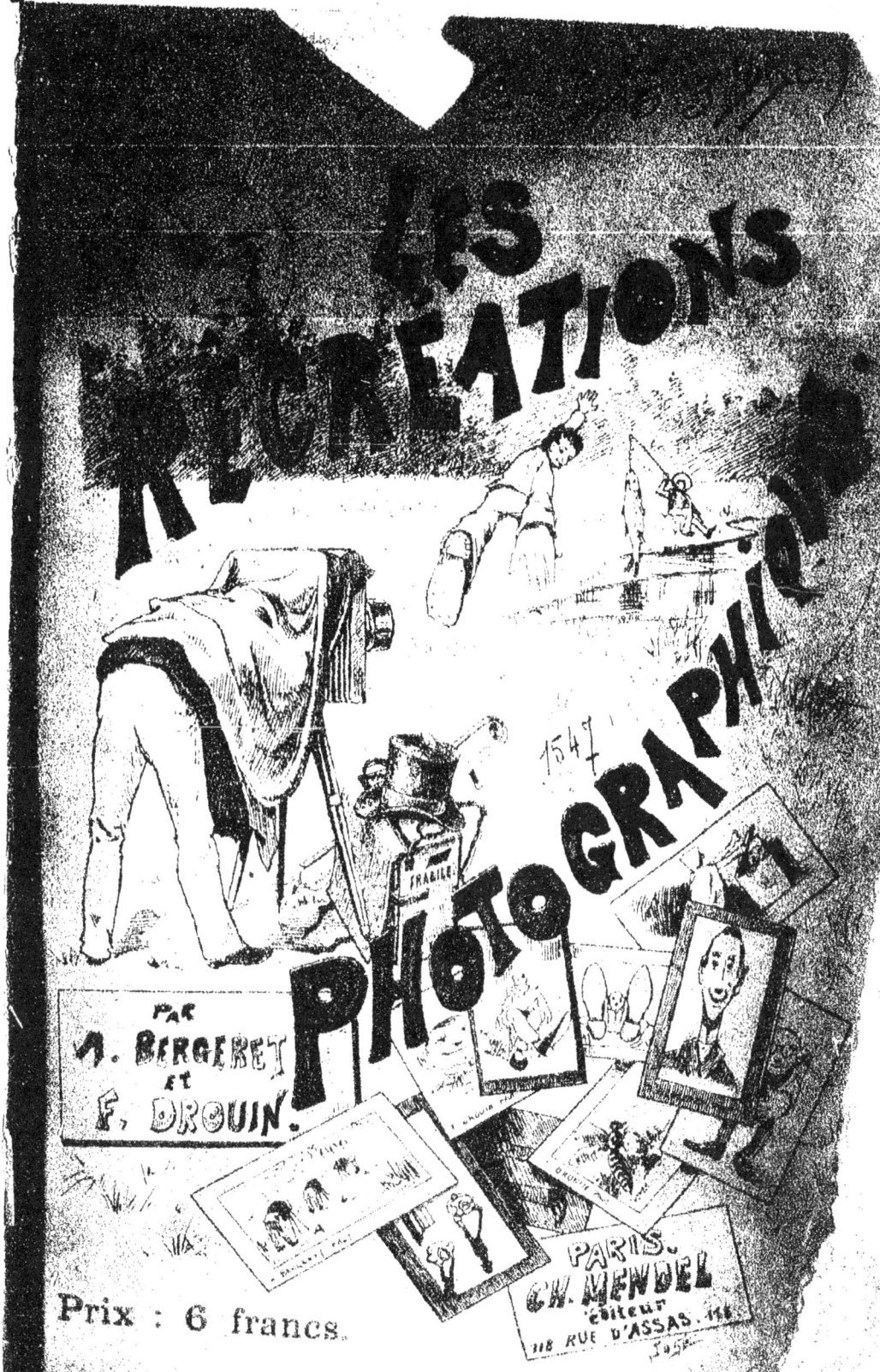

PRÉFACE

DE LA DEUXIÈME ÉDITION

Cinquante ans se sont à peine écoulés depuis la naissance de la photographie, qu'elle est déjà pratiquée par vingt mille industriels et plus de cent mille amateurs, chiffres qui grossissent de jour en jour.

En présence de ce flot ascendant, et grâce à l'initiative des amateurs surtout, la science et l'art photographiques s'enrichissent chaque jour d'idées nouvelles, les unes applicables à l'industrie, les autres ne sortant pas du domaine de la photographie d'amateur.

On ne saurait nier que ces dernières, qui constituent les passe-temps scientifiques les plus charmants qu'on puisse imaginer, se sont peu répandues. Pourquoi? Nous l'ignorons. L'artiste photographe n'a pas pour coutume de se retrancher tellement derrière sa dignité, qu'il professe le dédain pour tout ce qui n'est pas en quelque sorte classique.

En écrivant ce livre, nous n'avons pas eu pour but de réunir ces sujets de récréations photographiques. Fournir à l'amateur l'occasion de sortir des sentiers battus, tel a été constamment notre point de mire.

A partir de quel moment une opération photographique devient-elle une récréation? Où finit le travail? où commence le délassement? Nous ne saurions le dire exactement. Nos lecteurs nous pardonneront donc si parfois nous avons été au delà ou si nous sommes restés en deçà de la limite rationnelle, ou si nous avons insisté sur tel point bien connu, alors que nous sommes passés rapidement sur d'autres qui peut-être auraient nécessité de plus amples détails.

PRÉFACE

L'accueil fait à notre première édition nous a prouvé l'intérêt que portent la généralité des amateurs à la photographie récréative. Cette seconde édition a été complètement revisée et considérablement augmentée. Sans sortir du programme que nous nous étions primitivement tracé, nous avons essayé d'élargir notre cadre et de signaler les idées les plus récentes.

Avant de terminer, nous ne saurions trop remercier ceux de nos amis qui ont bien voulu nous apporter leur collaboration. En citant leurs noms dans le cours de cet ouvrage, nous n'avons pu leur exprimer toute notre gratitude. Qu'il nous soit permis de leur en adresser ici l'expression la plus sincère.

<div style="text-align: right;">LES AUTEURS, L'ÉDITEUR.</div>

Les Récréations Photographiques. PL. I

Phot. J. Royer — Nancy.

L'Art en Photographie

CALENDRIER DU PHOTOGRAPHE

Tableau des intensités de lumière aux différentes époques de l'année, et par un temps clair.

Les chiffres de la deuxième colonne de chaque tableau sont proportionnels aux temps de pose moyens, pour le mois considéré.

Il va sans dire que ces chiffres doivent être multipliés par un coefficient relatif à l'objectif que l'on emploie, coefficient déterminé une fois pour toutes.

De même, il doit être tenu compte de l'état de l'atmosphère, de la nature de l'objet à photographier et de la sensibilité des plaques.

Supposons, par exemple, qu'un rectilinéaire diaphragmé à $f/15$ exige, pour la photographie d'un panorama, 1/10 de seconde, à 4 heures du soir, au mois de juin; le même objectif exigera, au mois de février, et à 5 heures du soir, une pose de

$$\frac{1 \times 5,3}{10 \times 1,1} = 0^s,48$$

et si le même objectif est diaphragmé à $\frac{f}{30}$, et que l'on photographie des masses de verdure que l'on estimera nécessiter trois fois plus de pose; si en outre le temps est couvert de telle sorte que l'intensité de la lumière soit réduite à environ moitié de sa valeur normale, le temps de pose nécessaire deviendra

$$\frac{1 \times 5,3 \times 30^2 \times 3 \times 2}{10 \times 1,1 \times 15^2} = 11^s,52.$$

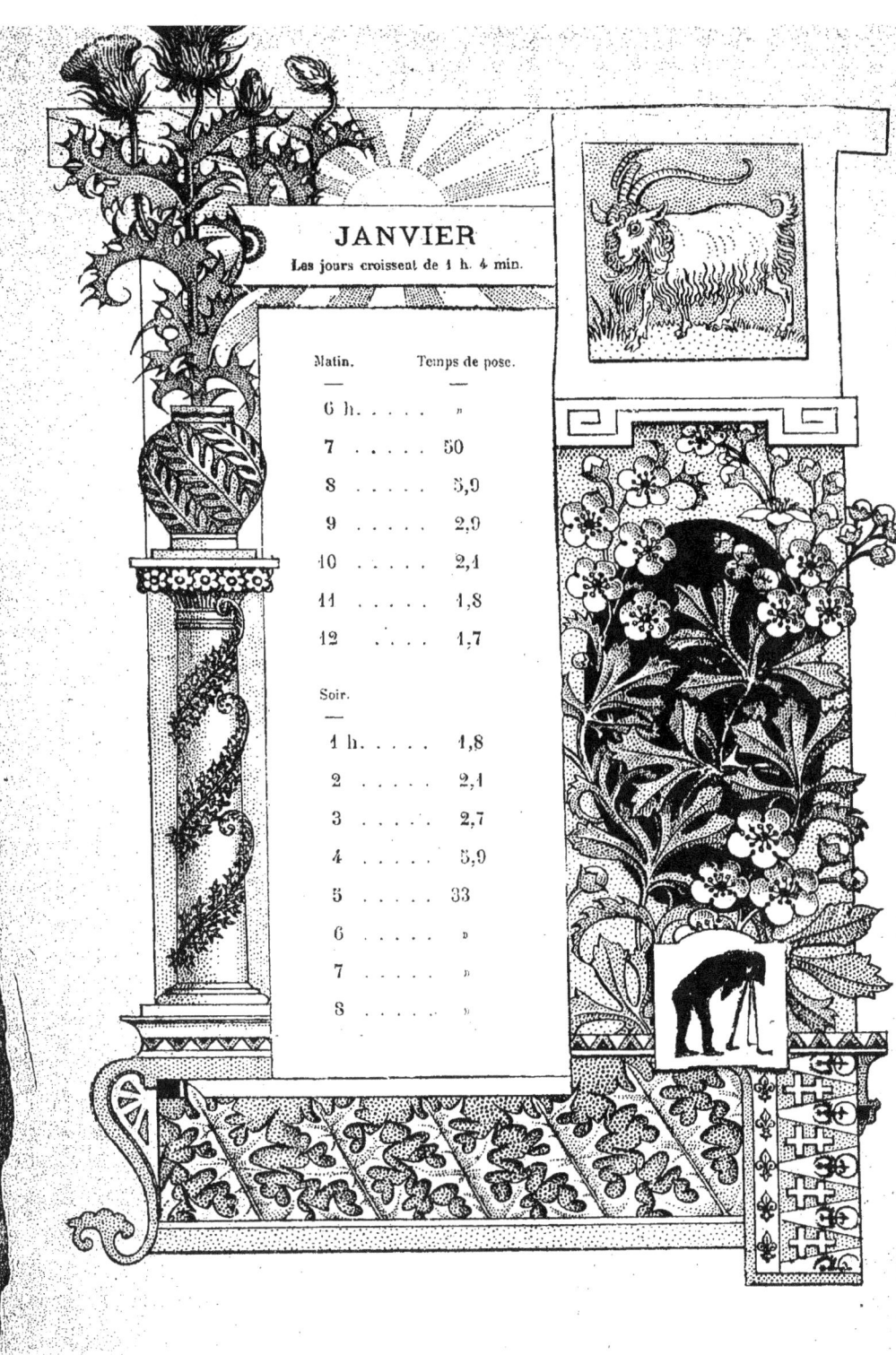

JANVIER
Les jours croissent de 1 h. 4 min.

Matin.	Temps de pose.
6 h.	″
7	50
8	5,9
9	2,9
10	2,1
11	1,8
12	1,7

Soir.	
1 h.	1,8
2	2,1
3	2,7
4	5,9
5	33
6	″
7	″
8	″

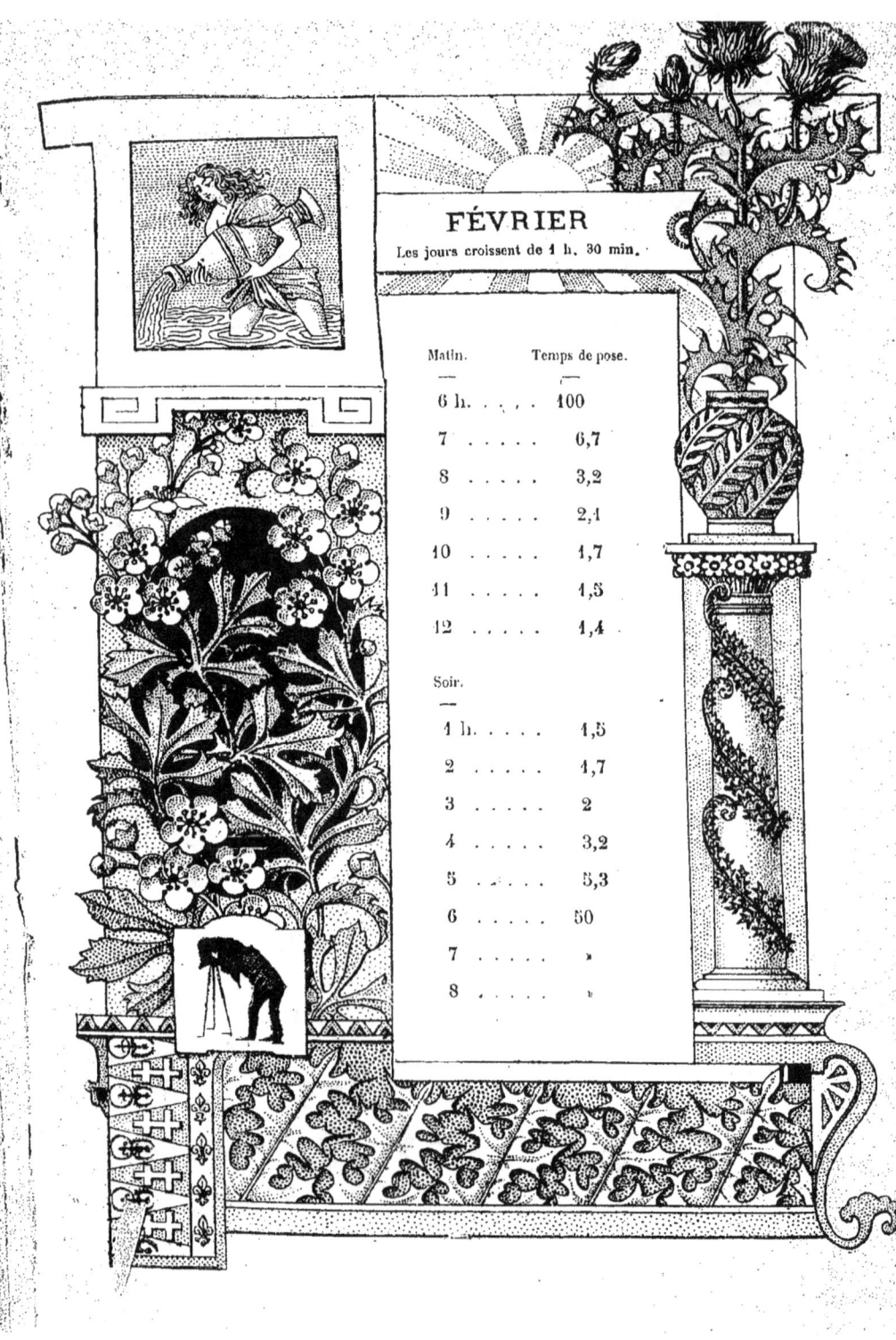

FÉVRIER
Les jours croissent de 1 h. 30 min.

Matin.	Temps de pose.
6 h.	100
7	6,7
8	3,2
9	2,1
10	1,7
11	1,5
12	1,4

Soir.	
1 h.	1,5
2	1,7
3	2
4	3,2
5	5,3
6	50
7	»
8	»

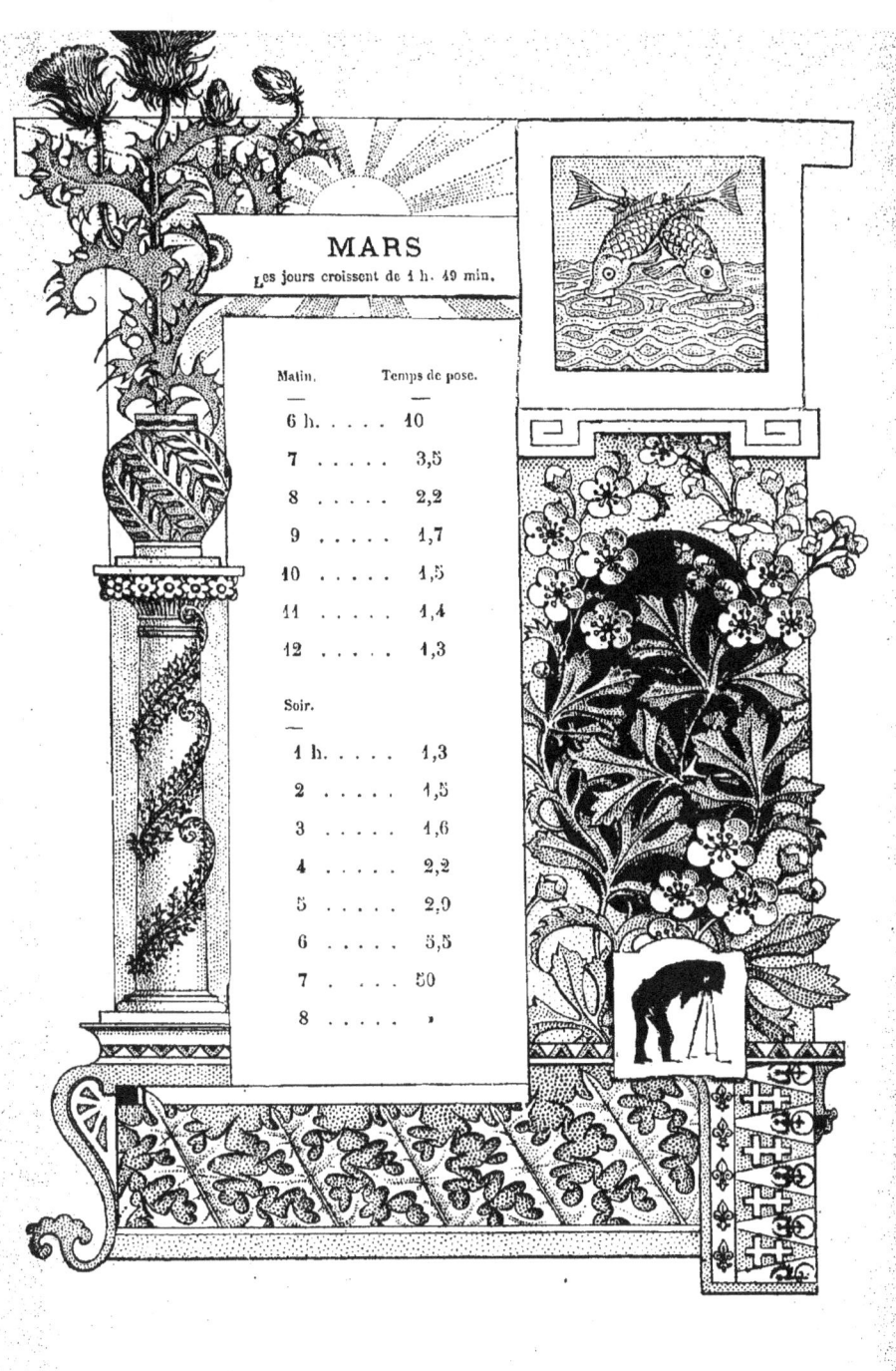

MARS
Les jours croissent de 1 h. 49 min.

Matin.	Temps de pose.
6 h.	10
7	3,5
8	2,2
9	1,7
10	1,5
11	1,4
12	1,3

Soir.

1 h.	1,3
2	1,5
3	1,6
4	2,2
5	2,9
6	5,5
7	50
8	»

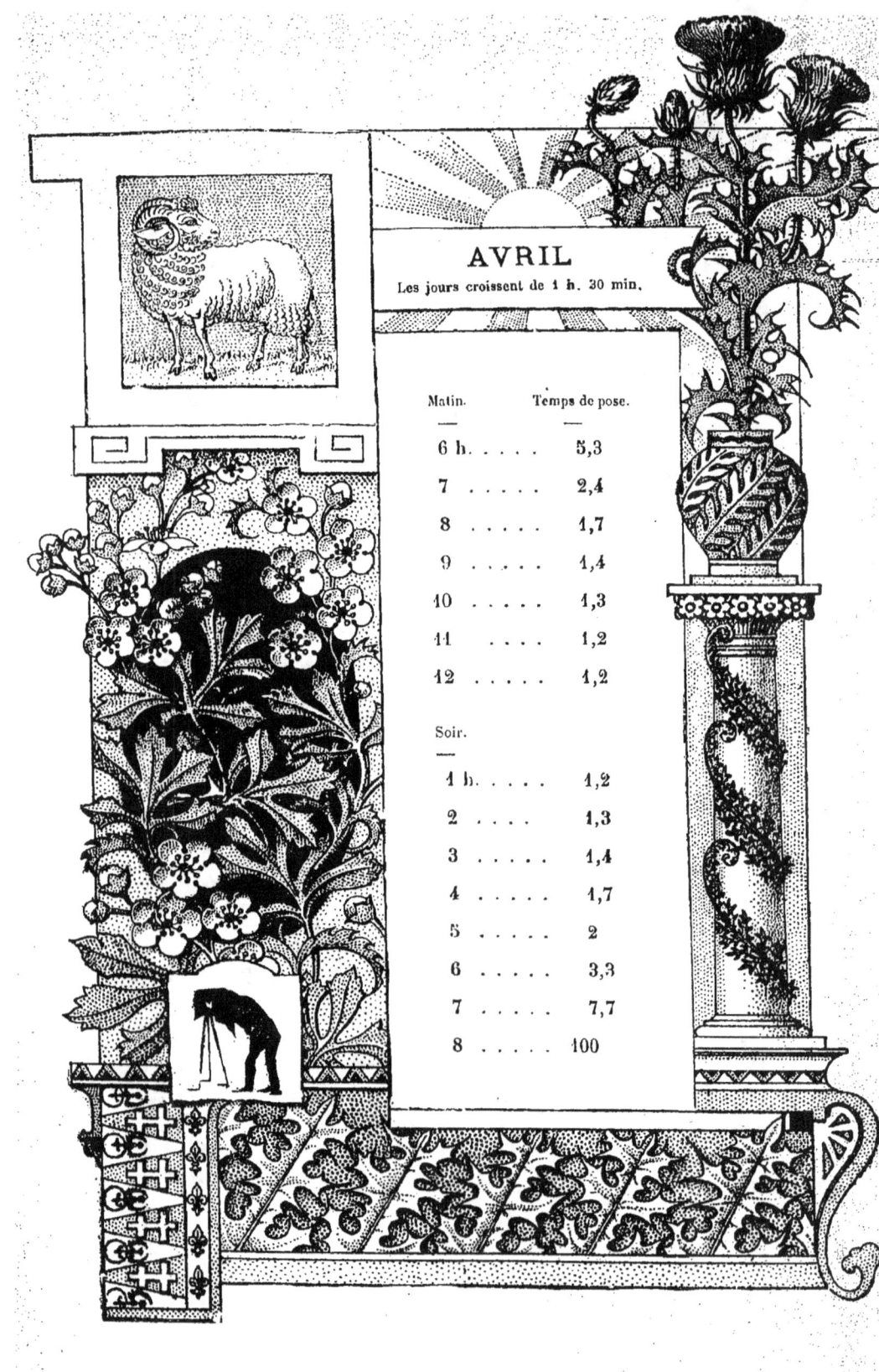

AVRIL
Les jours croissent de 1 h. 30 min.

Matin.	Temps de pose.
6 h	5,3
7	2,4
8	1,7
9	1,4
10	1,3
11	1,2
12	1,2

Soir.	
1 h	1,2
2	1,3
3	1,4
4	1,7
5	2
6	3,3
7	7,7
8	100

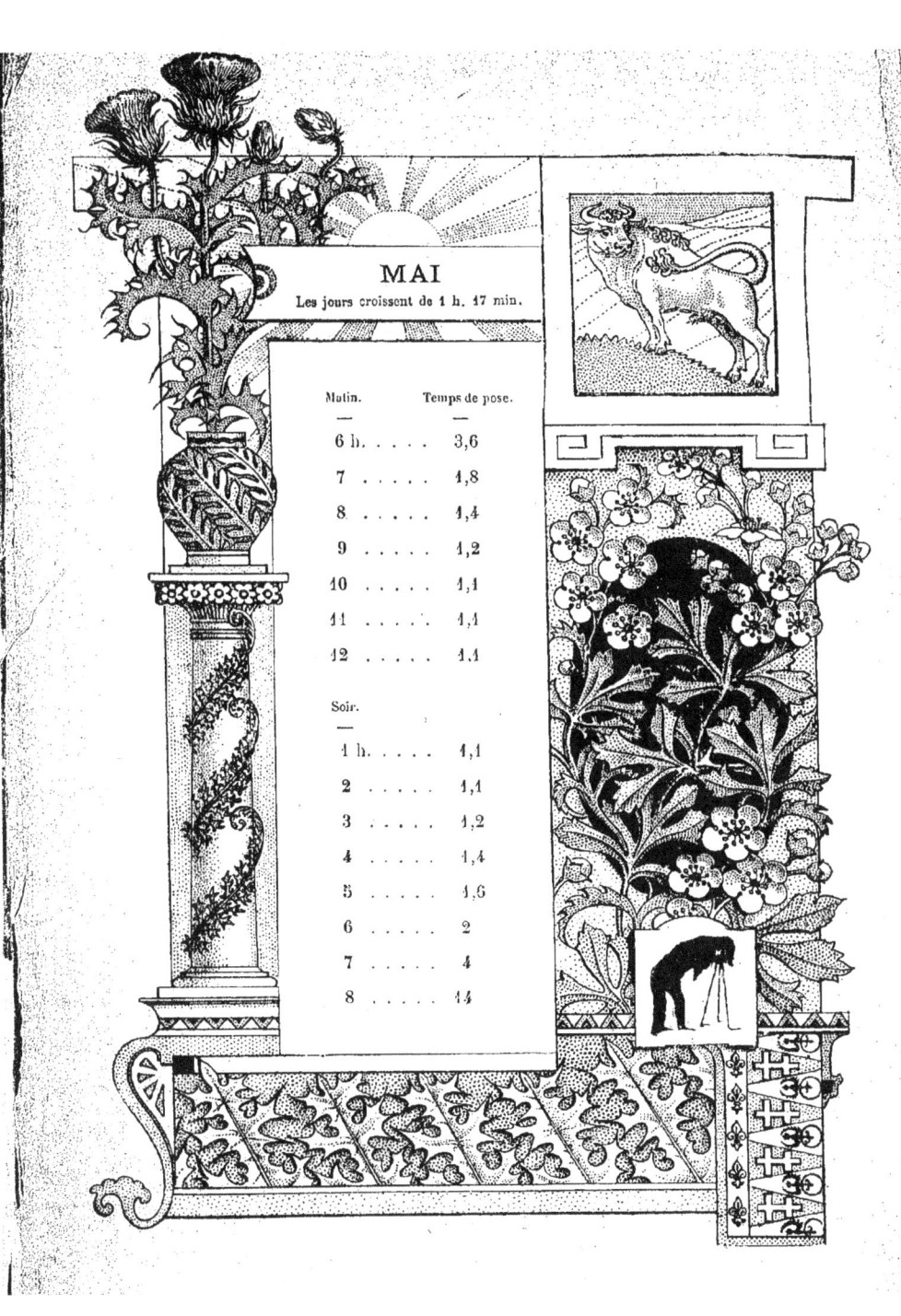

MAI
Les jours croissent de 1 h. 17 min.

Matin.	Temps de pose.
6 h.	3,6
7	1,8
8	1,4
9	1,2
10	1,1
11	1,1
12	1,1

Soir.	
1 h.	1,1
2	1,1
3	1,2
4	1,4
5	1,6
6	2
7	4
8	14

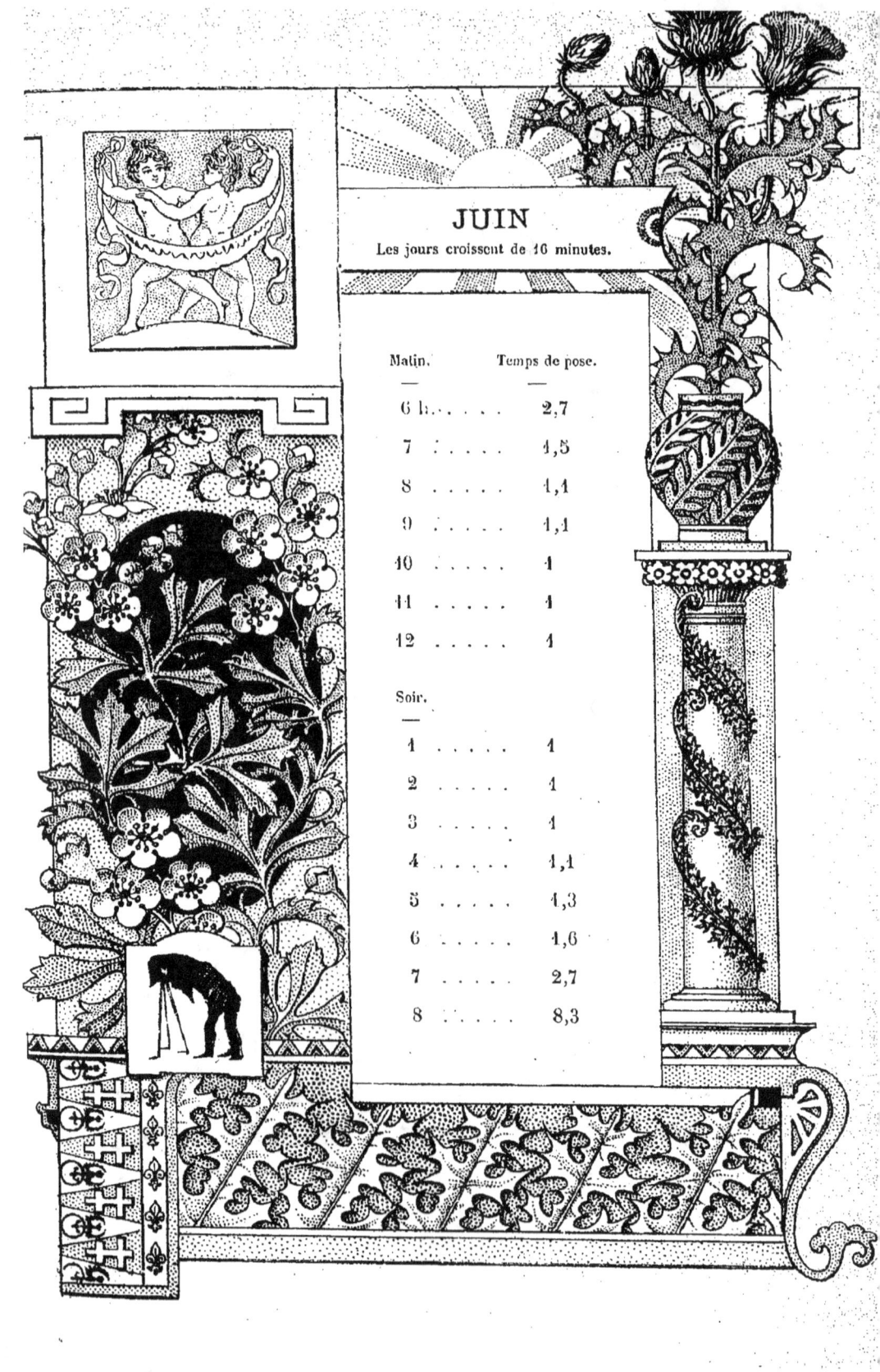

JUIN
Les jours croissent de 16 minutes.

Matin.	Temps de pose.
6 h.	2,7
7	1,5
8	1,1
9	1,1
10	1
11	1
12	1

Soir.	
1	1
2	1
3	1
4	1,1
5	1,3
6	1,6
7	2,7
8	8,3

JUILLET
Les jours décroissent de 58 minutes.

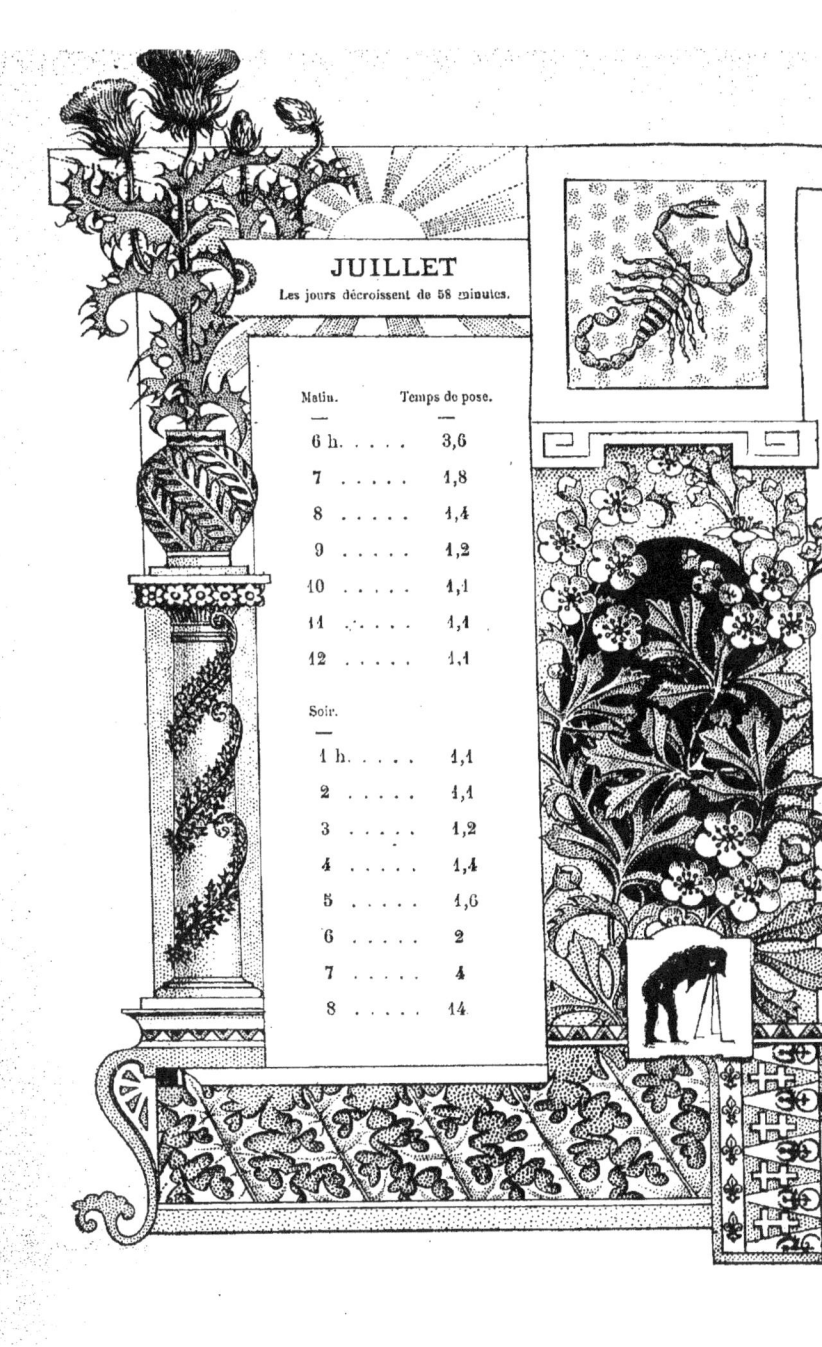

Matin.	Temps de pose.
6 h.	3,6
7	1,8
8	1,4
9	1,2
10	1,1
11	1,1
12	1,1

Soir.	
1 h.	1,1
2	1,1
3	1,2
4	1,4
5	1,6
6	2
7	4
8	14

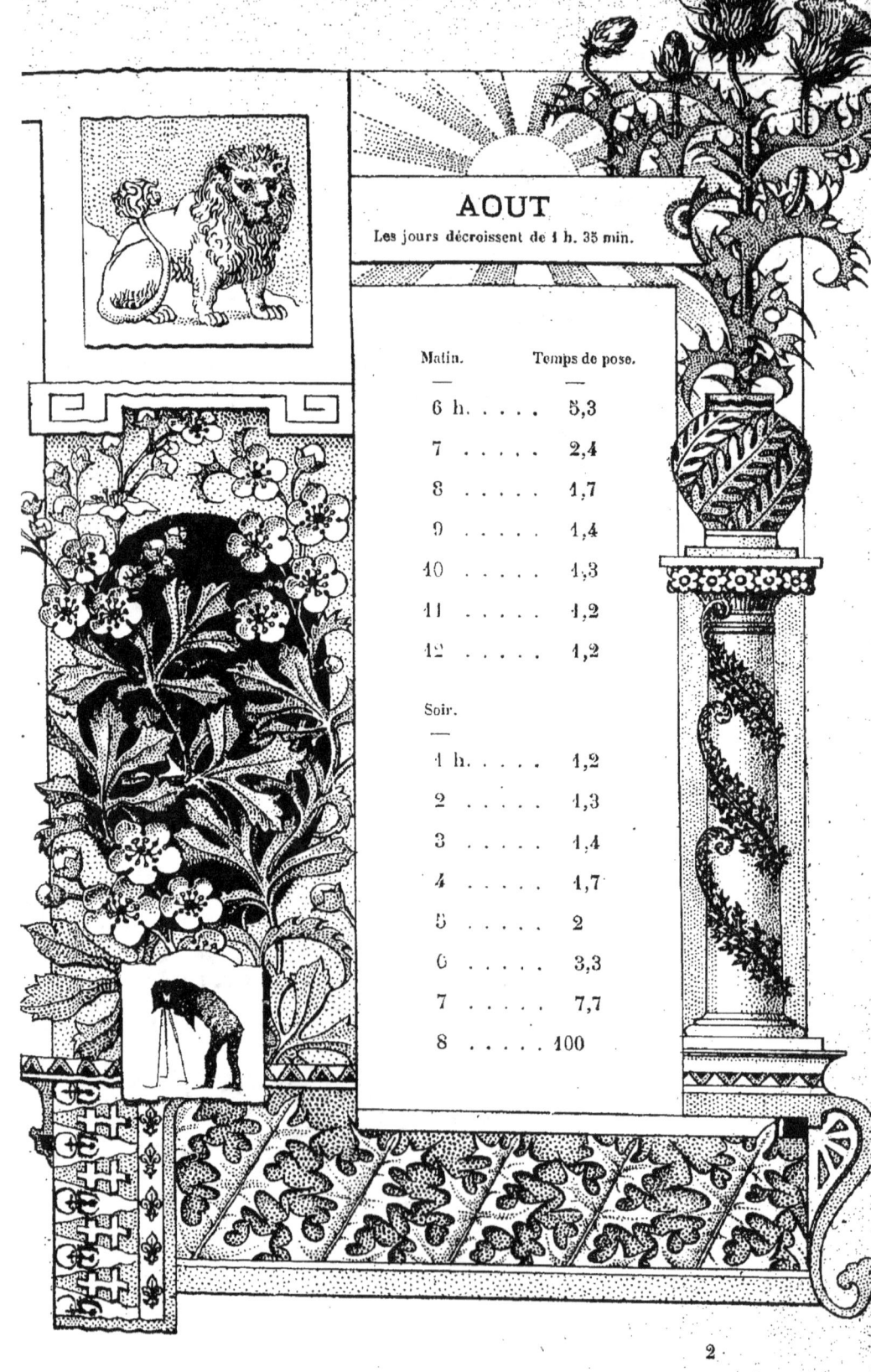

AOUT
Les jours décroissent de 1 h. 35 min.

Matin.	Temps de pose.
6 h.	5,3
7	2,4
8	1,7
9	1,4
10	1,3
11	1,2
12	1,2

Soir.

1 h.	1,2
2	1,3
3	1,4
4	1,7
5	2
6	3,3
7	7,7
8	100

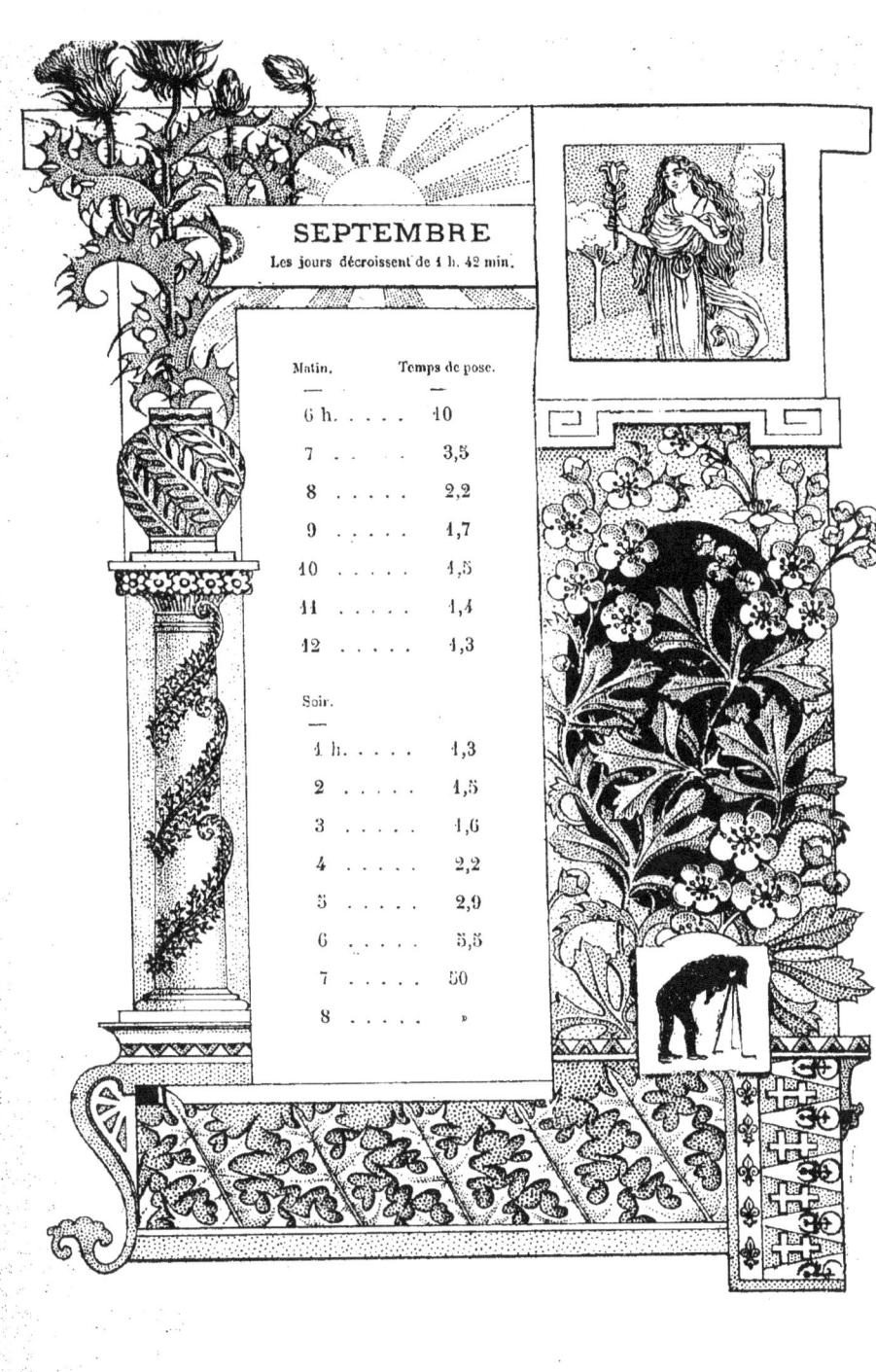

SEPTEMBRE
Les jours décroissent de 1 h. 42 min.

Matin.	Temps de pose.
6 h.	10
7	3,5
8	2,2
9	1,7
10	1,5
11	1,4
12	1,3

Soir.	
1 h.	1,3
2	1,5
3	1,6
4	2,2
5	2,9
6	5,5
7	50
8	»

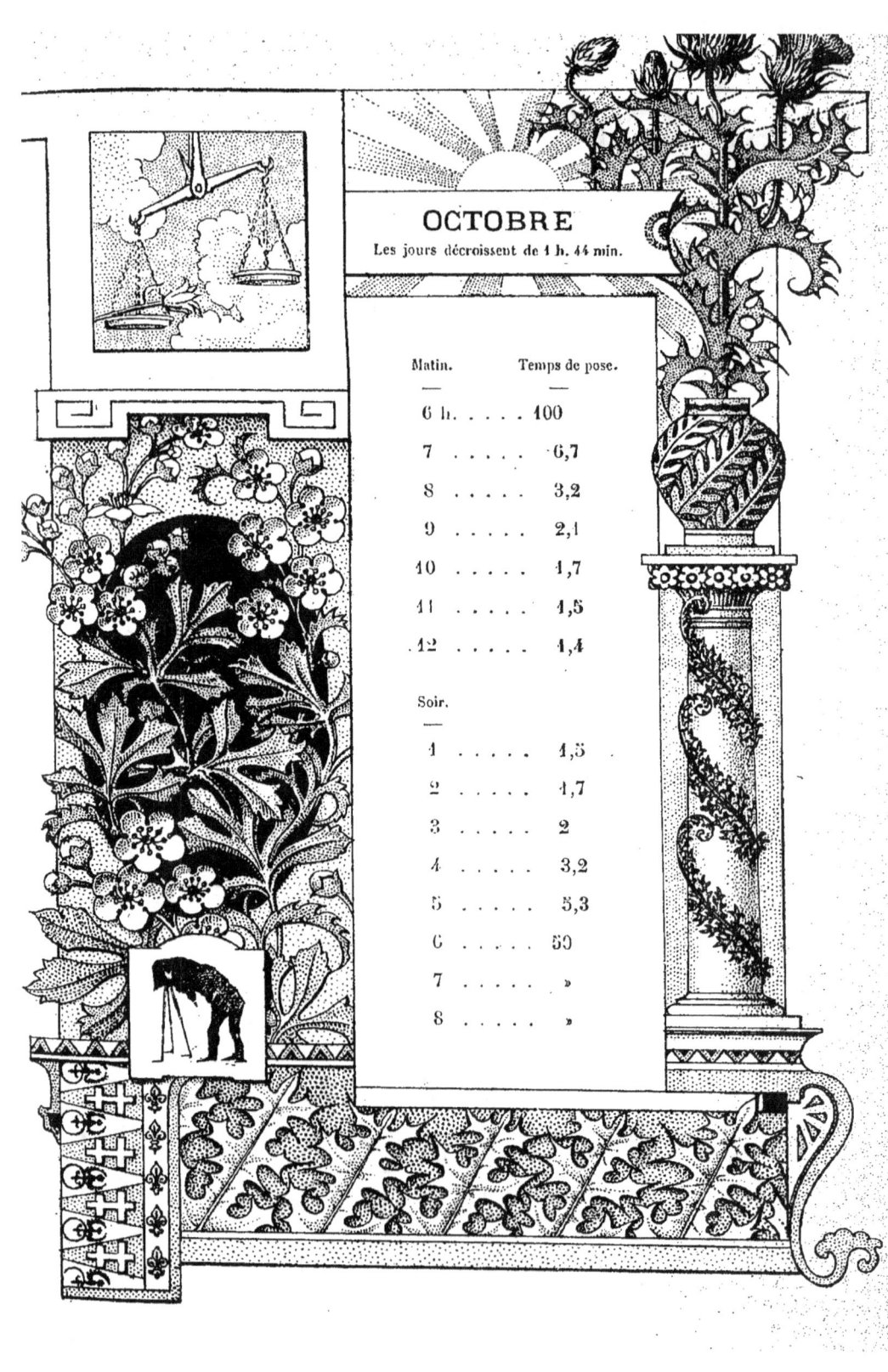

OCTOBRE
Les jours décroissent de 1 h. 44 min.

Matin.	Temps de pose.
6 h.	100
7	6,7
8	3,2
9	2,1
10	1,7
11	1,5
12	1,4

Soir.	
1	1,5
2	1,7
3	2
4	3,2
5	5,3
6	50
7	»
8	»

NOVEMBRE
Les jours décroissent de 1 h. 47 min.

Matin.	Temps de pose.
6 h.	»
7	50
8	5,9
9	2,9
10	2,1
11	1,8
12	1,7

Soir.	
1 h.	1,8
2	2,1
3	2,7
4	5,9
5	33
6	»
7	»
8	»

DÉCEMBRE

Les jours décroissent de 46 minutes.

Matin.	Temps de pose.
6 h.	»
7	»
8	33
9	4,3
10	2,6
11	2
12	1,9

Soir.	
1	2,3
2	2,6
3	4
4	33
5	»
6	»
7	»
8	»

PRINCIPAUX OUVRAGES CONSULTÉS

H. Schnauss. — *Photographischer Zeitvertreib.*
Vogel. — *La photographie et la chimie de la lumière.*
La Nature.
La Science en famille.
Bulletin de la Société française de Photographie.
Le Moniteur de la Photographie.
L'Amateur photographe.
Photo-Revue.
Scientific American.
Journal de physique élémentaire.
L'Illustration
Der Amateur-Photograph.

LES
RÉCRÉATIONS PHOTOGRAPHIQUES

L'ART EN PHOTOGRAPHIE

La question de savoir si la photographie est un art ou une science a déjà fait l'objet de nombreuses discussions, où artistes et savants ont émis des arguments ayant tous leur valeur : on peut donc dire que la photographie est à la fois une science *et* un art. C'est une science pour qui la considère à un point de vue élevé, qui n'y voit qu'une branche de la chimie ou de la physique, qui désire pénétrer d'une façon intime le mécanisme des réactions, s'expliquer tous les phénomènes auxquels donne lieu l'action de la lumière sur les matières sensibles.

C'est un art, au contraire, pour celui qui, sans s'attacher aux phénomènes en eux-mêmes, voit dans la photographie le moyen de rendre une certaine impression, de copier fidèlement un sujet, et de le copier, non pas au hasard, mais dans des conditions déterminées, qui donneront à l'œuvre son cachet artistique.

Le vrai photographe devrait être un artiste doublé d'un savant. Mais on peut dire que, avec les procédés modernes, le savant peut être réduit à sa plus simple expression, et que c'est l'artiste qui domine.

C'est surtout dans le portrait que le photographe-artiste trouve à s'exercer, parce qu'il n'a pas seulement à compter avec l'éclairage, mais aussi avec le sujet lui-même ; il doit être maître de chaque mouvement, il doit régler chaque attitude, et faire en sorte qu'au milieu de tous ces préparatifs le modèle n'éprouve

point cette fatigue et cette gêne qui ôtent à l'épreuve tout son naturel et y laissent deviner une longue suite de poses étudiées.

D'habiles amateurs se sont occupés exclusivement de cette branche de la photographie, qui demande à la fois une persévérance et un talent d'observation qu'on ne rencontre que chez les vrais artistes. Mais ces amateurs sont encore l'exception et nous n'avons pas la prétention d'être ici leurs guides : des auteurs plus autorisés ont traité le sujet et nous ne pouvons mieux faire que de renvoyer le lecteur à ces traités spéciaux; mais il est une branche de l'art photographique qui se trouve à la portée de tout amateur, et qui le deviendra de plus en plus : nous voulons parler de la photographie instantanée appliquée à la reproduction des scènes animées. On trouve de ces photographies qui sont de véritables tableaux, et où tous les éléments semblent réunis pour donner à l'épreuve un cachet artistique.

La plupart du temps, la scène n'a pas été composée à dessein, et le photographe a simplement braqué son objectif sur un sujet tout préparé. Tout le secret est donc de bien choisir le sujet, de bien se rendre compte d'avance de la façon dont il sera rendu par la photographie. Lorsqu'il s'agit de photographie instantanée, il n'est pas moins important de bien choisir le moment de déclancher l'obturateur. Un exemple nous aidera à rendre notre pensée :

On exhibe quelquefois comme des merveilles de la plaque sensible des photographies de chevaux au galop, ou dans des attitudes diverses d'un mouvement rapide, le saut d'un obstacle, par exemple. « Peut-on nommer cela de l'art? clament les peintres, et avez-vous jamais vu un cheval dans une position pareille, les quatre pieds ramassés ensemble ? » C'est en vain que vous essaierez de prétendre que la pose est *vraie*, qu'elle a été prise sur le vif; votre ultra-réalisme photographique n'aura pas de succès. Il vous sera répondu que c'est précisément là le tort de votre épreuve, d'être trop vraie, que l'art consiste à ne choisir que ce qui plaît à l'œil, et non pas à copier au hasard; que ce choix ne peut être guidé que par le sentiment artistique, ce qui d'ailleurs est parfaitement vrai. Examinez, par exemple, une

Les Récréations Photographiques

PL. II

L'Art en Photographie

série d'épreuves de ce cheval au galop, prises dans une série d'attitudes différentes. Vous y trouverez sûrement des poses qui vous sembleraient fantaisistes, si elles avaient été prises autrement que par la photographie. Vous en trouverez d'autres, par contre, dont l'ensemble plaît à l'œil; la plupart du temps, il serait bien difficile de dire ce qui différencie les unes des autres : c'est une question d'appréciation, basée principalement sur la comparaison avec les œuvres des maîtres: l'art n'a pas de mesure. Il est donc important que le photographe apprenne à se

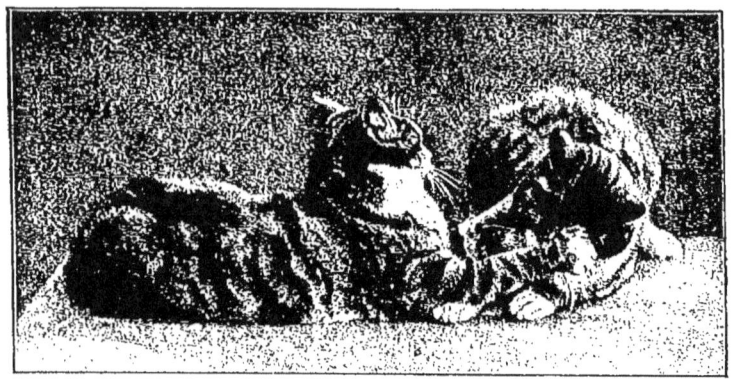

Fig. 1.

faire un jugement, à comparer les sujets, non seulement au point de vue de leur composition, mais aussi au point de vue de leur éclairage, et que, s'il s'agit d'une vue animée, comme c'est le cas qui nous intéresse, il sache choisir le moment opportun pour presser la poire. Supposons qu'on photographie un rang de soldats marchant au pas; on évitera, par exemple, de prendre le cliché au moment où ils ont le pied en l'air. Les appareils à main, ou détectives, ont pour ainsi dire ouvert une nouvelle voie à ce genre de photographie; comme ils peuvent suivre constamment le sujet, ils offrent la plus grande latitude pour le choix de la pose.

Pour donner une idée de ce qu'on peut obtenir de la sorte, nous reproduirons (fig. 1 et 2) deux charmantes compositions

que nous devons à l'obligeance de M. Thévoz, de Genève : elles suffiront pour montrer les ressources de la photographie instantanée appliquée à la production des œuvres artistiques ; le naturel constitue le principal charme de ces épreuves, et il serait difficile de l'obtenir plus complètement.

A diverses reprises, des journaux ont publié des articles

Fig. 2.

humoristiques illustrés par la photographie instantanée ; ces sortes d'illustrations sont du meilleur effet.

Les ressources offertes par la photographie instantanée, au point de vue artistique, sont pour ainsi dire illimitées ; beaucoup de peintres et de graveurs se font amateurs-photographes, et trouvent dans leurs clichés de magnifiques sujets de tableaux ou gravures.

Dans un autre ordre d'idées, la photographie peut être employée pour fixer le souvenir d'une scène composée à l'avance ;

ces sortes de sujets nécessitent une certaine habileté de la part de l'opérateur, et beaucoup de bonne volonté de la part des modèles. Pour montrer ce qu'on peut faire dans ce sens, nous reproduisons en phototypie deux épreuves ainsi obtenues (Pl. I et II). Le premier est un portrait d'une fillette de trois ans, dans un costume de soirée d'enfants à l'occasion du carnaval. L'expression de cette figure souriante a été obtenue en opérant sans que l'enfant s'en doute ; dans la planche II, au contraire, l'opérateur a composé une attitude pour chacun de ses modèles.

Il nous suffit d'avoir signalé ces quelques exemples pour montrer que la chambre noire n'est pas seulement la banale machine pour « portraits, paysages et reproductions », mais que, entre les mains de l'amateur artiste, elle peut, tout aussi bien que le crayon et le pinceau, concourir à la création de sujets de genre.

L'ART DE GRIMER LES MODÈLES

Si fidèle qu'elle soit, la plaque sensible se laisse souvent duper, et le photographe en profite pour créer, à peu de frais,

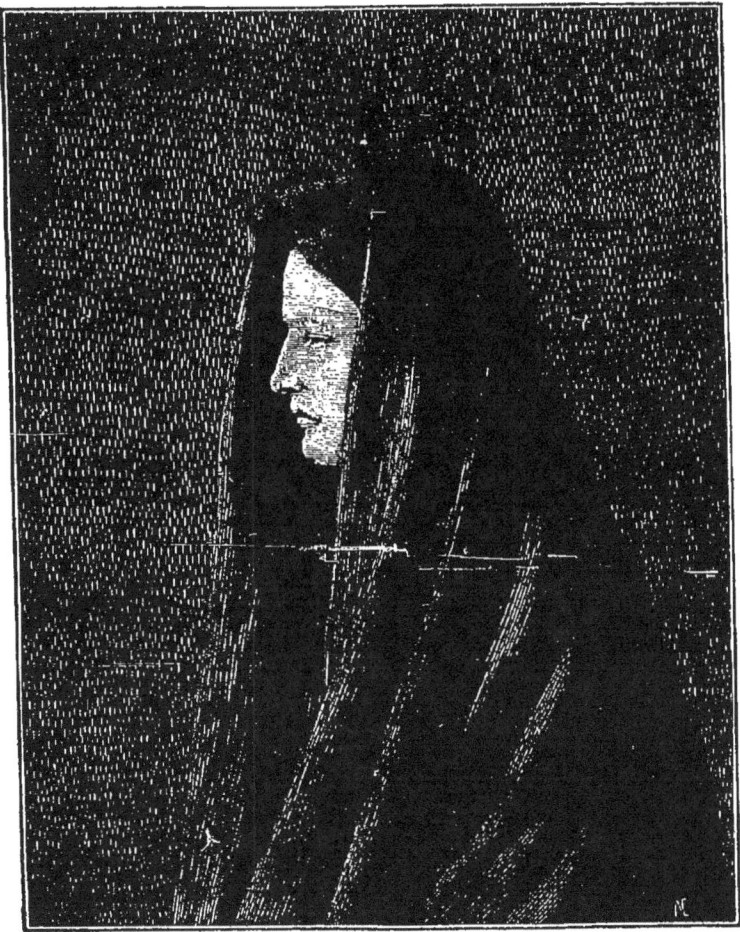

Fig. 3.

des scènes qui, une fois photographiées, ne laissent guère deviner le subterfuge. Un des meilleurs exemples que l'on en puisse

donner est l'emploi des accessoires de pose, où les rochers en liège et les chevaux de carton donnent bel et bien l'illusion de la nature.

Nous donnerons, comme exemples de ce qu'on peut réaliser dans ce genre, les reproductions de quelques clichés pour l'obten-

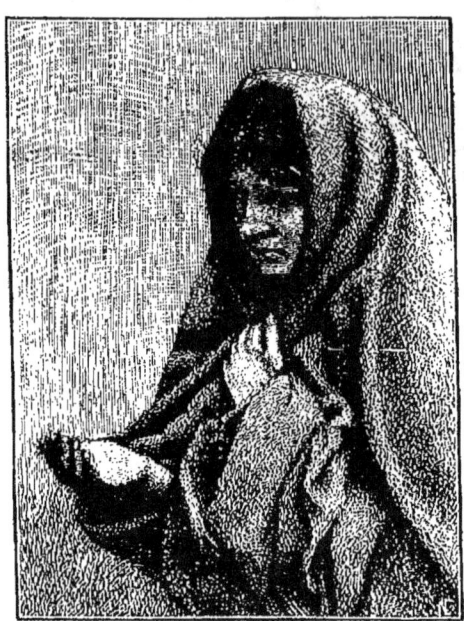

Fig. 4.

tion desquels ces détours, bien simples d'ailleurs, ont été mis à profit.

Voulez-vous, par exemple, faire un tableau à la Henner?

Le profil de cette douce figure de religieuse (fig. 3) s'obtiendra sans difficulté : un mouchoir plié en bandeau sur le front, le voile noir jeté sur la tête et retombant sur les épaules, formeront tout l'apprêt de ce sujet de genre.

Voici encore une composition analogue. Une simple couverture drapée autour de l'enfant nous a fourni le costume de mendiante que nous reproduisons ci-dessus (fig. 4).

Avec un peu de bonne volonté de la part du modèle, qui a su se composer une expression de circonstance, on est arrivé à un tableau plein de réalité.

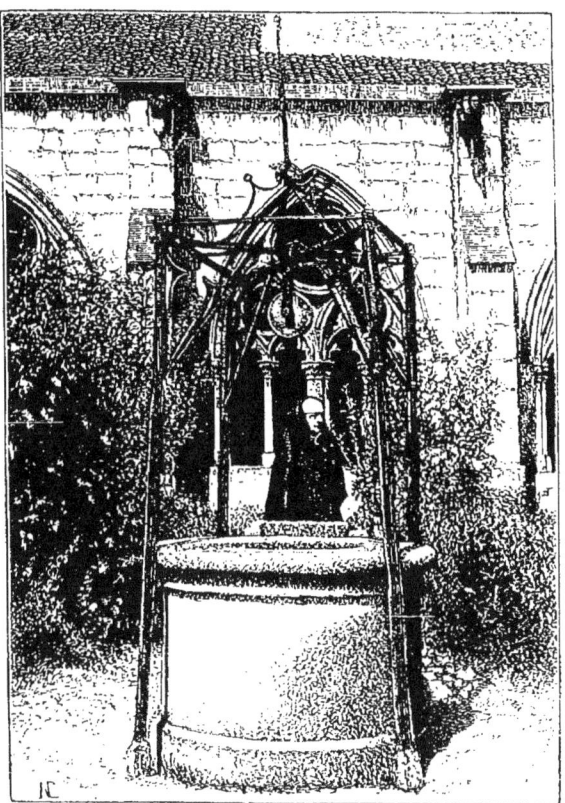

Fig. 5.

N'omettons jamais, quand nous avons des camarades d'excursion, de leur donner une place, sinon un rôle, dans les sujets que nous reproduisons.

Leur présence nous sert d'échelle métrique si nous faisons un monument dont nous désirons faire ressortir les proportions

grandioses (dans ce cas nous les plaçons tout près de ce monument); au contraire, placés à quelque distance de l'appareil, dans une vue panoramique, ils atténueront par leur présence la monotonie du premier plan, qui souvent fait tache; telle une interminable prairie, par exemple.

Nous disions d'autre part que le simple concours du voile noir et d'un mouchoir blanc, entourant le front, la tête et les épaules, peut nous donner *une religieuse*. Croyez-vous que la présence de cette pseudo-carmélite, dans la cour d'un cloître, n'achèvera pas le tableau? Jugez-en plutôt par la figure 5.

Donc, d'une façon générale, utilisons nos aides, nos camarades d'excursion, et ne craignons pas d'en faire soit des fantômes comme dans l'exemple du cimetière qu'on trouvera plus loin, soit des capucins, comme nous avions l'occasion de le voir dans un splendide cliché du vieux cloître de Saint-Gengoult, à Toul, où les artistes, MM. P. et Ch. Thiry, avaient su faire apparaître trois ou quatre personnages *de l'époque*, grâce à l'intervention de la pèlerine à capuchon que tous leurs amis possédaient.

Mille applications de ce genre ont été faites ou sont encore à faire. Il nous suffira d'avoir indiqué le procédé à nos lecteurs pour qu'ils se chargent de le varier à l'infini.

LE PORTRAIT EN CHAMBRE

Lorsqu'on veut faire un portrait en chambre, on éprouve une grande difficulté pour trouver un éclairage convenable. Supposons que la pièce dans laquelle on veut opérer ait deux fenêtres de front, ces fenêtres étant garnies de rideaux. Plaçons le modèle au milieu de la pièce, le visage tourné vers la lumière, ouvrons les rideaux, et examinons l'effet, en nous plaçant entre les deux fenêtres. Les yeux de la personne paraissent brillants et vitreux, et on y remarque un double point de lumière. Le visage est éclairé uniformément, il semble plat, sans relief, de quelque côté qu'il soit tourné. Cet éclairage défectueux se manifeste toujours, quel que soit le point de la chambre où se place l'opérateur. L'effet est encore plus mauvais, lorsqu'on examine l'image sur la glace dépolie d'une chambre noire. On ne reconnaît qu'avec peine la personne : elle fait l'effet d'un fantôme. Si l'on ferme un des deux rideaux, on fait bien disparaître le faux jour sur les yeux du modèle, mais l'effet général ne change pas.

Plaçons maintenant la personne dans l'un des deux angles du fond de la pièce, le visage tourné vers le mur d'en face, suivant la diagonale, et ouvrons les deux rideaux : il ne s'ensuit aucune amélioration, car nous avons toujours une image plate, avec le faux jour dans les yeux. Fermons maintenant le rideau de la fenêtre la plus éloignée du modèle ; le faux jour dans les yeux disparaît, mais le visage semble encore plus plat que précédemment, et l'image sur la glace dépolie est très sombre.

Ouvrons de nouveau les deux rideaux, et plaçons la personne à peu près au milieu du mur de côté, en la faisant regarder en face. Nous constaterons que le visage a plus de relief. Ce sera mieux encore si nous fermons le rideau de la fenêtre la plus éloignée. Mais cet éclairage n'est pas encore ce qu'il nous faut : il est trop faible, et donnerait une image sans contrastes, par la raison que le modèle reçoit trop de lumière diffuse, et que la lumière directe est trop faible pour produire des oppositions. On

peut y remédier en rapprochant le modèle jusqu'à 45 centimètres environ de l'une des deux fenêtres, le visage étant dans la direction de cette fenêtre. La lumière venant alors d'en haut, les ombres sont profondes, mais les contrastes sont trop accusés, et le résultat de l'opération serait une image dure, d'apparence plastique.

Nous rappelons que le rideau de la fenêtre la plus éloignée est fermé. Nous pouvons essayer d'éclairer par réflexion le côté sombre du visage. Il sera facile d'improviser pour cela un écran réflecteur. Prenons par exemple, un de ces supports que l'on emploie pour sécher le linge, et couvrons-le d'une nappe, qui descend jusqu'au plancher. Si nous jugeons de l'effet produit par ce réflecteur, placé à 2 mètres environ du modèle et du côté de l'ombre, nous remarquerons que les ombres s'éclaircissent, mais restent cependant encore trop profondes, surtout sous les yeux et le menton. Il faut donc tâcher de réfléchir plus de lumière de bas en haut. Nous y arriverons en avançant davantage le bas de la nappe sur le plancher, et le fixant avec de petites pointes, de façon à lui donner une certaine inclinaison. Bien que les ombres aient considérablement gagné en douceur, nous remarquerons que pourtant le résultat n'est pas complètement atteint, surtout lorsque le modèle n'est pas placé de face ou presque de face. On peut, à la vérité, approcher davantage l'écran, jusqu'à un mètre de la personne, par exemple : le côté des ombres reçoit alors suffisamment de lumière ; mais les ombres se perdent complètement ; l'image redevient plate, comme dans la première expérience.

Le lecteur aura déjà remarqué que l'erreur provient de ce que la personne est placée trop près de la fenêtre. Nous n'avons du reste cité cette disposition que pour expliquer plus clairement les divers effets de l'éclairage. Il est évident que plus la personne sera près de la fenêtre, et plus il sera nécessaire d'approcher l'écran.

Nous allons maintenant aborder la pratique du procédé. Faisons asseoir la personne à un mètre environ de la fenêtre, et non pas directement en face, mais le dos un peu tourné vers le

mur de côté, afin de gagner de la place pour l'appareil. Il ne s'ensuit aucune perte de lumière sensible, si l'écran est convenablement placé. Pour nous rendre compte de la façon dont varie l'éclairage suivant la position du modèle et celle de l'opérateur, mettons d'abord l'écran de côté.

En nous plaçant de façon à avoir une image de face, nous remarquerons que les ombres du visage sont dures et beaucoup trop sombres. Plaçons-nous tout près du mur, en faisant regarder la personne un peu plus vers la lumière. La lumière qui tombe étant en partie de face, les ombres sont plus molles et plus transparentes, sans toutefois donner une image plate. Plaçons-nous au milieu de la chambre et faisons faire volte-face au modèle, de façon à le voir encore de face, et le visage renferme de nouveau des ombres dures. L'éclairage est donc très variable suivant la direction dans laquelle se placent le modèle et l'opérateur. Il ne faut pas perdre de vue qu'une bonne utilisation de la lumière permet de raccourcir considérablement le temps de pose.

D'après ces principes, on placera l'appareil aussi près que possible du mur où sont les fenêtres de la pièce, excepté dans le cas où l'on voudra obtenir un portrait à la Rembrandt (1/4 de lumière et 3/4 d'ombre).

Supposons que nous voulions faire un portrait de trois quarts, le modèle regardant l'opérateur, ou ayant le visage tourné un peu vers la chambre. Mettons d'abord en place l'écran, car il est absolument nécessaire pour adoucir les ombres. On pourra trouver que le côté du visage exposé à la lumière est beaucoup plus fortement éclairé que l'autre; mais il sera facile d'y remédier, ou bien en faisant reculer un peu le modèle, ou bien en fermant partiellement les rideaux de la fenêtre la plus proche. Ceux de l'autre fenêtre sont ouverts, afin de laisser arriver autant de lumière que possible sur le reste du corps de la personne. Si la lumière du haut est trop forte, le sommet de la tête apparaît blanc (c'est la règle dans le cas où les fenêtres sont très hautes); on doit alors adoucir cette lumière au moyen des rideaux ou d'un store. Il est toujours bon d'égaliser la lumière avant d'éclaircir les ombres.

Quand on veut avoir un portrait de profil (non pas un portrait à la Rembrandt), on doit naturellement tourner la personne le visage encore plus vers la chambre. L'écran doit alors être placé plus loin derrière le modèle, mais tourné davantage du côté des ombres. La chambre noire reste à la même place.

Nous avons supposé que la chambre avait deux fenêtres de face; on pourrait croire que si elle en a davantage l'éclairage sera meilleur. Il n'en est rien pourtant, car la lumière qui en vient n'est d'aucune utilité pour l'éclairage du modèle. Outre qu'elle est trop faible pour abréger le temps de pose, elle produit un faux jour dans les yeux et sur le visage. Il faut donc masquer les autres fenêtres.

Les positions relatives du modèle et de l'appareil sont indiquées sur la figure ci-contre, où FF′ sont les deux fenêtres; s'il s'en trouvait une troisième entre A et B, il faudrait la masquer. La position la plus convenable pour le modèle est en M, pour l'écran en E, pour l'appareil entre C et C′. Pour les portraits en buste, il vaut mieux le placer plus près de C′ que de C.

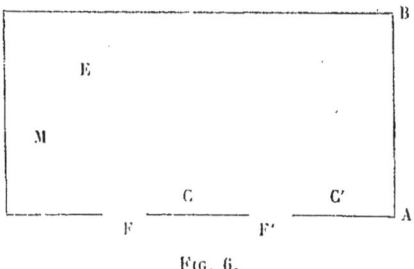

Fig. 6.

Il est nécessaire aussi de mettre un fond, car il est rare que le mur de la chambre puisse en tenir lieu. Rien n'est plus facile que de l'improviser. On fait un cadre en sapin, de 1m,50 de large et de 2 mètres de haut. On le munit de deux pieds en bois, de 40 centimètres de long et 3 centimètres d'épaisseur, fixés à angle droit avec le cadre, à 30 centimètres de chaque bout. Ces pieds sont d'ailleurs disposés de façon à ce qu'on puisse les diviser au besoin, et suspendre le cadre par un anneau. On recouvre l'un des côtés du cadre de mousseline écrue, qui forme un excellent fond pour portraits en buste. Il est avantageux de la foncer : on y arrive facilement en la frottant avec du pastel gris, au moyen d'un chiffon de grosse flanelle. L'autre côté du cadre sera plus sombre et servira pour

le portrait en pied. On pourra, par exemple, le recouvrir d'une feuille de papier d'emballage, le plus sombre possible. On humecte avec une éponge le dos de cette feuille, et l'on en colle solidement les bords sur le cadre; la feuille se tend en séchant, et forme un fond lisse.

A la place de l'écran que nous avons improvisé pour les essais, on peut, de la même façon, fabriquer un écran véritable. On fera alors un cadre en bois léger, un peu plus petit (160 × 125cm), que l'on munira de deux baguettes fixées aux côtés verticaux du cadre, aux 2/3 de leur hauteur, et destinées à servir de pieds. Ces pieds permettent de disposer l'écran dans l'inclinaison convenable. Le cadre est recouvert d'une toile sur laquelle on colle ensuite du papier blanc. Il est bon de recouvrir les deux côtés, l'un de papier blanc, l'autre de papier bleu clair.

L'auteur de ce procédé recommande l'emploi d'un objectif à portrait à grande distance focale, les objectifs à court foyer ayant le défaut d'exagérer les premiers plans.

Le temps de pose est naturellement beaucoup plus long qu'à l'air libre; à ce point de vue, il est avantageux d'opérer dans une chambre décorée en couleurs claires.

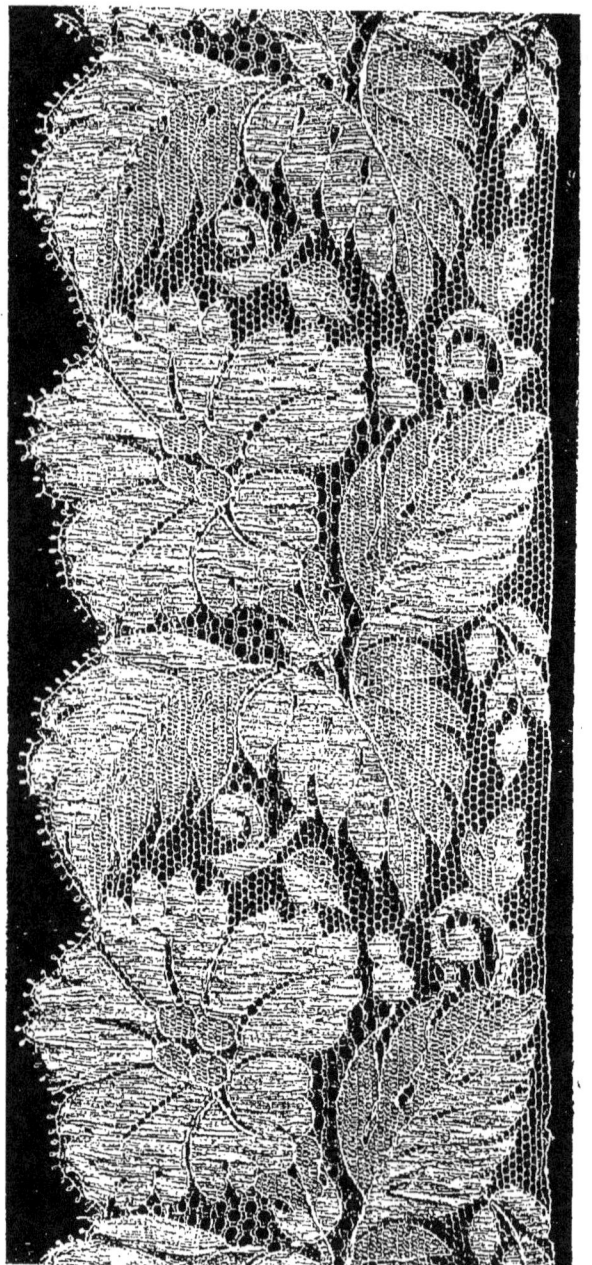

Fig. 7. — *Photographie directe d'une dentelle.*

REPRODUCTIONS DIRECTES

La photographie offre un vaste champ de récréations, même à l'amateur qui n'est pas muni d'une chambre noire et d'un objectif. C'est ainsi que les étoffes, les dentelles, les feuilles d'arbres, certaines fleurs, peuvent être reproduites par contact, le seul matériel nécessaire étant un châssis-presse. Pour toutes

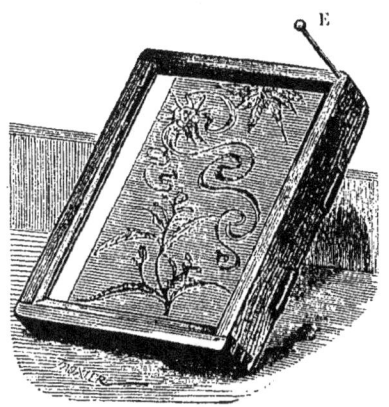

Fig. 8.

ces reproductions, on se contente ordinairement d'un négatif, qui donne en blanc sur fond noir le sujet à reproduire.

Pour la reproduction des dentelles, on doit, si elles ont une certaine épaisseur, opérer en plein soleil, et tenir le châssis perpendiculairement aux rayons lumineux. On arrive facilement à ce résultat en piquant dans le châssis (fig. 8) une épingle E, et en tenant le châssis à la main de façon à ce que l'ombre de la tête de cette épingle vienne se projeter exactement sur le point où elle est piquée.

En ce qui concerne les reproductions de feuilles, il est bon, avant de mettre celles-ci en contact avec le papier sensible, de les exposer au soleil dans le châssis pendant une demi-heure, en les recouvrant de plusieurs épaisseurs de papier buvard;

de la sorte, elles sèchent suffisamment pour ne pas altérer le papier sensible.

En employant du papier au ferro-prussiate, dont la manipulation est extrêmement simple et peu coûteuse, on peut faire des collections de feuilles qui sont d'un fort joli effet. Nous donnons ci-contre (fig. 9) la reproduction d'une feuille de framboisier,

Fig. 9.

qui présente un cas de polymorphisme, assez fréquent du reste (elle résulte de la soudure de la feuille supérieure avec l'une des feuilles latérales). Le temps de pose varie, naturellement, suivant la transparence de la feuille, et l'on doit surveiller attentivement l'image, pour l'arrêter au moment où tous les détails des nervures sont apparus.

Pour plus de commodité, on colle quelquefois les feuilles sur la glace du châssis.

On trouve souvent, dans les fossés des bois, de magnifiques

squelettes de feuilles qui se sont formés par suite de la décomposition lente de l'épiderme. Ces squelettes forment une délicate dentelle, qui donne, au châssis-presse, de fort belles reproductions. On peut, du reste, obtenir artificiellement ces squelettes de feuilles, par l'un des procédés suivants :

1° Frapper pendant quelque temps, avec une brosse à habits, en crin, le dessus de la feuille posée à plat sur le genou;

2° Faire bouillir les feuilles dans l'eau de savon, ou dans une solution de carbonates alcalins, jusqu'à ce que l'épiderme s'en détache facilement; l'enlever alors avec un petit scalpel, puis détacher le parenchyme avec le doigt ou avec une petite brosse, en plaçant la feuille dans l'eau. Sécher enfin dans du papier buvard.

On peut, lorsqu'on prépare le squelette par le premier de ces procédés, réserver sur la feuille, des lettres, des dessins, que l'on a découpés dans du papier et collés sur celle-ci. La brosse ne traverse pas ces parties, qui viennent en blanc lorsqu'on fait le tirage au châssis-presse. On peut obtenir ainsi des effets variés, et employer les photographies de feuilles comme motifs, culs-de-lampes, etc., etc.

Nous donnons (fig. 10) une reproduction, par la photogravure, d'une épreuve obtenue d'une façon un peu différente. Le fond a été tiré en exposant une feuille de lierre devant un papier sensible, après avoir ménagé au milieu de cette feuille un espace blanc au moyen d'un contre-dégradateur. Sur la partie ainsi restée sensible, on a tiré ensuite le portrait en dégradé.

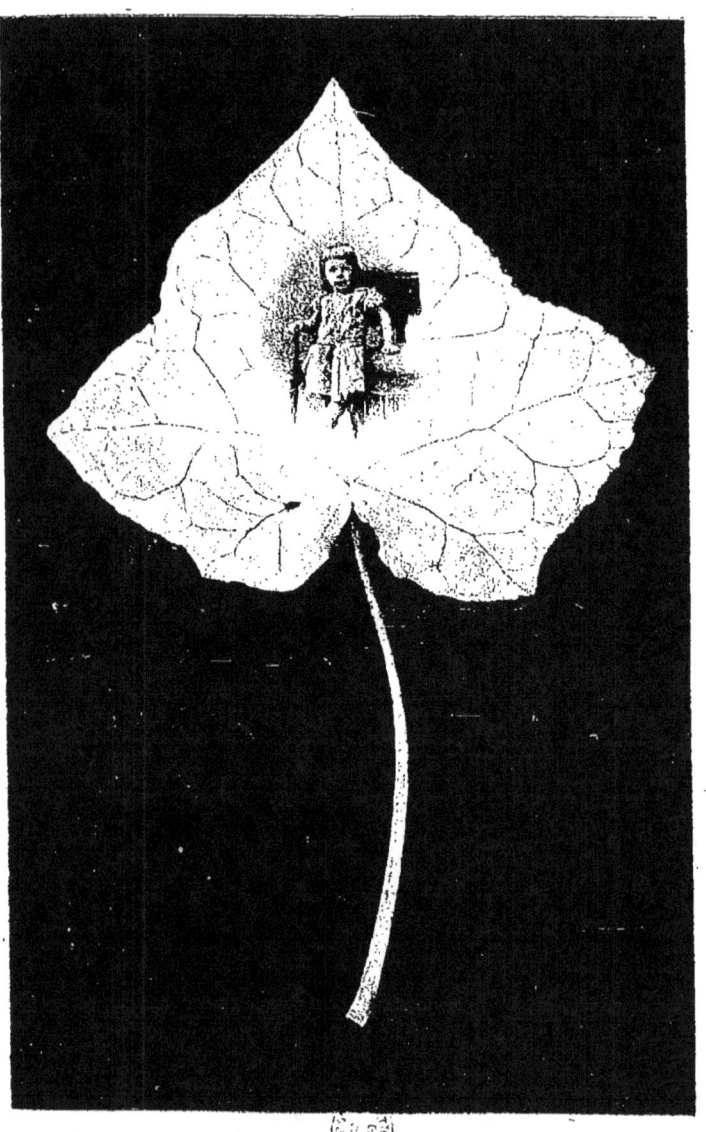

Fig. 10.

PHOSPHORESCENCE ET PHOTOGRAPHIE

L'une des substances phosphorescentes les plus employées est le sulfure de calcium; mais il n'est phosphorescent que lorsqu'il est mélangé de petites quantités de bismuth. Ainsi, on obtient un sulfure possédant une belle phosphorescence violette, si l'on calcine ensemble :

Chaux de la coquille de *Hypopus vulgaris* ...	100
Soufre........................	30
Sous-nitrate de bismuth.............	0,02

On peut aussi obtenir une chaux qui convient à la préparation ci-dessus en calcinant 100 parties de carbonate de chaux, imprégné d'une solution qui contient 2 parties de carbonate de soude et 0,12 de chlorure de sodium.

On trouve, dans le commerce, des peintures phosphorescentes, à base de sulfure de calcium. En étendant ces peintures sur des lames de verre, on obtient des plaques phosphorescentes faciles à manipuler. On peut protéger le côté peint, en y appliquant un papier.

M. Gustave Hermite a obtenu des photographies phosphorescentes en exposant de telles plaques à la chambre noire, devant un paysage bien éclairé et avec un objectif rapide. On commence par laisser la plaque pendant une demi-heure dans l'obscurité, afin qu'elle soit bien éteinte. Après exposition à la chambre noire, on peut faire apparaître l'image d'une façon plus intense en projetant l'haleine sur la plaque, ou en la chauffant à 300 degrés. L'image obtenue est évidemment positive.

M. Léon Vidal a obtenu, de son côté, des positifs par contact en exposant, au châssis-presse, des feuilles de gélatine phosphorescentes derrière une gravure ou une photographie quelconque non montée, le côté gélatiné étant mis en contact avec l'image à reproduire. Pour éteindre préalablement la phos-

phorescence de la plaque, il suffit de la recouvrir d'une feuille de gélatine verte, et de l'exposer à la lumière pendant quelques minutes. L'épreuve positive phosphorescente peut servir à tirer des négatifs au gélatino, par contact. Pour éviter de voiler

Fig. 11.

le gélatino-bromure par la lumière diffusée par la plaque phosphorescente, on recouvre d'abord celle-ci d'un papier noir; on applique sur ce papier la feuille ou la glace au gélatino-bromure, puis on retire le papier noir pour donner la pose.

Voici un procédé au moyen duquel on peut rendre lumi-

neuses des photographies ordinaires sur papier albuminé. La photographie est rendue transparente en l'enduisant d'huile de ricin, par exemple; on enlève l'excès avec un tampon, puis on saupoudre le dos avec une poudre phosphorescente. On sèche et on colle sur carton. Si l'on expose le papier ainsi préparé à la lumière du jour, les diverses parties de l'image deviendront phosphorescentes, et d'autant plus qu'elles étaient plus transparentes. En rentrant dans l'obscurité, on apercevra donc une image lumineuse positive.

Cette phosphorescence dure pendant plusieurs heures, espace de temps bien suffisant pour montrer une série d'épreuves. Les portraits ainsi préparés sont particulièrement intéressants, par suite de l'effet d'apparition qu'ils produisent.

La lumière émise par les corps phosphorescents est la plupart du temps photogénique : Warnercke a même pris comme étalon de lumière, pour son sensitomètre, une plaque phosphorescente exposée pendant un temps donné à une distance connue d'une flamme de magnésium.

M. A. Mermet a voulu se rendre compte si la lumière émise par le ver luisant ou *Lampyris noctiluca*, était photogénique. Pour cela, il a placé dans une boîte une plaque au gélatino-bromure, et, après avoir perforé le couvercle pour assurer la ventilation, il a mis sur la plaque une femelle de ver luisant, qui y est restée enfermée pendant une nuit. Après développement, la plaque se trouva sillonnée de traînées noires indiquant le chemin parcouru par l'animal, pendant que de larges plaques noires montraient les endroits où il s'était arrêté. Le cliché a pu servir à donner un bon positif.

Nous donnons (fig. 11) une reproduction directe, par la photogravure, d'un cliché que nous devons à l'obligeance de M. Méheux. Ce cliché a été obtenu en six heures de pose à la chambre noire, à la lumière émise par les microbes de la mer phosphorescente (*Bacillus Pflüggeri*).

La préparation dont il s'agit avait été offerte à M. Pasteur par M^me Salomonsens, de Copenhague, et la photographie a pu en conserver le souvenir d'une façon aussi parfaite qu'elle est originale.

PHOTOGRAPHIE A LA LUMIÈRE DE LA LUNE

Le photographe qui ne craint pas de passer quelques heures à la belle étoile peut obtenir d'assez beaux clichés à la lumière de la lune. Avec une pose d'une heure, et en employant un rectilinéaire à pleine ouverture, on peut, par une belle nuit, obtenir un cliché suffisamment complet; ce cliché est évidemment heurté, mais il rend néanmoins l'effet qu'on peut en attendre.

LA PHOTOGRAPHIE LA NUIT

De tous les moyens qui ont été proposés pour éclairer les modèles la nuit, un seul est véritablement à la portée de l'amateur : la combustion du magnésium. On brûlait autrefois le magnésium en rubans; mais, comme le passage brusque de l'obscurité à une lumière intense et prolongée fait grimacer le modèle, on préfère maintenant brûler instantanément le magné-

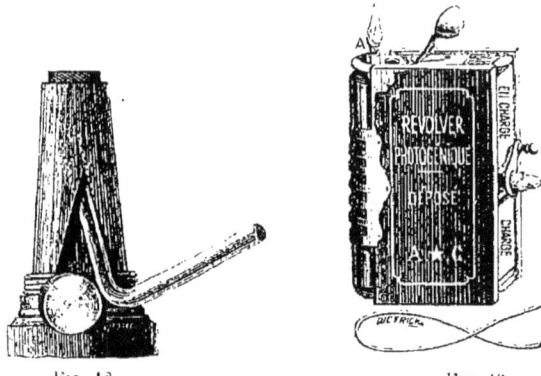

Fig. 12. Fig. 13.

sium, en l'insufflant, sous forme de poudre, dans une flamme. On peut disposer un appareil fort simple pour arriver à ce résultat. En enlevant la galerie d'une lampe à pétrole ordinaire à bec rond, on découvre la prise d'air dans laquelle il suffit d'introduire un tube de verre ou de métal, recourbé, comme le montre la figure 12. La poudre étant placée dans ce tube, on l'insuffle dans la flamme à l'aide d'une poire de caoutchouc. L'un des appareils les plus commodes à employer, est le revolver photogénique (fig. 13), qui contient une réserve de poudre de magnésium pour 20 poses. Après chaque pose, il suffit de tourner une manette B pour laisser tomber dans le tube une charge de magnésium, qu'une pression sur une poire de caout-

chouc C envoie ensuite dans la flamme. Une soupape D intercalée dans le tube de caoutchouc empêche l'aspiration de la flamme lorsqu'on cesse la pression sur la poire.

Lorsqu'un éclair n'est pas suffisant, on en donne successivement deux ou trois; mais cette façon d'opérer, qui convient fort bien pour une reproduction, ne donne pas un bon résultat pour le portrait, car le modèle a des chances de bouger entre les poses. Il est préférable de relier ensemble plusieurs appareils, et de produire simultanément les deux ou trois éclairs. On groupera d'ailleurs les sources lumineuses des deux côtés du sujet à photographier, dans des positions telles que l'éclairage ne soit pas trop dur. Pour un portrait, on mettra, par exemple, deux charges de magnésium, l'une un peu plus forte que l'autre, à 2 ou 3 mètres du modèle, une de chaque côté, et à une hauteur de 20 centimètres environ au-dessus du niveau de la tête.

Il va sans dire que l'éclair magnésique ne doit jamais être visible sur la plaque; autrement on risquerait de la voiler d'une façon complète. Pour avoir toute sécurité à cet égard, l'opérateur se place ordinairement derrière la chambre noire.

La mise en place du modèle se fait à l'aide d'une lampe ou d'une bougie, que l'on promène successivement tout autour du sujet à photographier, pour s'assurer qu'il cadre bien sur la glace dépolie. Cette lampe, placée dans un plan moyen, sert en même temps à mettre au point. S'il y a des lumières dans la salle où l'on opère (lampes à huile ou à pétrole, bougies, becs de gaz, lampes à incandescence), il est inutile de les éteindre, à moins qu'elles ne soient dans le champ. La mise au point étant faite, on place le châssis, sans qu'il soit nécessaire de fermer l'objectif, puis on produit l'éclair. On ferme ensuite le châssis et on développe.

Les charges de magnésium à employer peuvent se calculer facilement après une expérience préliminaire, en partant de la loi des carrés des distances et en tenant compte de l'ouverture de l'objectif. Supposons qu'un objectif d'ouverture $\frac{f}{10}$ nécessite, pour faire un portrait, décigrammes de magnésium brûlé

à 2 mètres du modèle. Si nous diaphragmons à $\frac{f}{20}$, et que nous voulions faire un portrait en plaçant la source lumineuse à 5 mètres, nous devons brûler

$$0,3 \times \frac{20^2}{10^2} \times \frac{5^2}{2^2} = 7 \text{ gr. } 5 \text{ de magnésium.}$$

Ce chiffre montre suffisamment combien devient difficile la

Fig. 44.

photographie à la lumière artificielle, lorsque la distance est un peu considérable.

L'obtention du portrait à la lumière artificielle nécessite quelques essais préalables, au point de vue de l'effet artistique. On arrive à obtenir des clichés qui diffèrent peu de ceux que l'on fait au jour; néanmoins, il faut, pour en arriver là, étudier avec soin les effets d'ombre et de lumière obtenus dans tel ou tel cas. On arrive à augmenter sensiblement l'intensité de la lumière projetée sur le modèle, en même temps qu'on l'adoucit par la diffusion, en plaçant une assiette ou une feuille de carton blanc derrière la source lumineuse. On a disposé, pour arriver

au même résultat, un petit appareil formé de deux glaces verticales parallèles, l'une argentée et formant miroir, l'autre dépolie et transparente, entre lesquelles on produit l'éclair (fig. 14).

Cette disposition atténue le point blanc qui se remarque

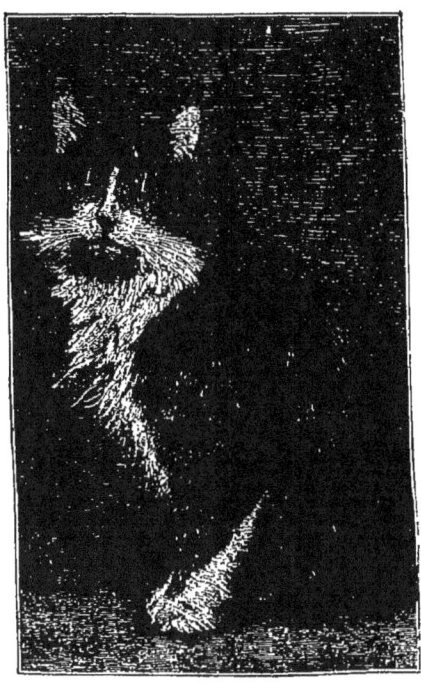

Fig. 15.

toujours dans les yeux du modèle, point qui n'est autre que l'image de la source lumineuse.

Nous reproduisons ci-contre, d'après un cliché de M. Léon Hartmann, une photographie d'un chat qui donne lieu à une remarque intéressante. Au moment de l'éclair, l'animal baissa brusquement la tête et la trajectoire de ses yeux s'imprima sur le cliché, grâce à ce point brillant. Mais l'ensemble de l'animal, suffisamment impressionné au début de l'éclair, resta d'une netteté très satisfaisante.

Les reproductions, par contre, s'obtiennent avec la plus grande facilité. La lumière artificielle permet même de donner, d'une façon pour ainsi dire automatique, la pose exacte. On a soin de brûler la dose de magnésium en plusieurs charges successives, tout autour du modèle, afin d'égaliser l'éclairage.

On a employé avec succès, pour obtenir des instantanés à la lumière artificielle, des photopoudres, ou mélanges pyrotechniques, tels que le suivant :

<div style="margin-left:3em">
Chlorate de potasse 3 grammes.

Magnésium 3 —
</div>

Ce mélange, brûlé sur 1 gramme de coton-poudre, produit un éclair instantané. On a renoncé à ces mélanges, à cause du danger que présente leur manipulation : ils détonent par le choc, et l'on pourrait citer plus d'un accident survenu par leur préparation en grand.

Il faut convenir néanmoins que ces mélanges ont, à un moment donné, révolutionné pour ainsi dire la photographie, en permettant d'opérer la nuit comme en plein jour. Nous pourrions citer, comme exemple, une photographie obtenue par M. Paul Nadar, pendant un dîner. La photopoudre, placée dans un vase à fleurs, avait été enflammée électriquement, et l'appareil, braqué sur les invités, était placé dans l'embrasure d'une fenêtre. Une heure après, les convives, ainsi photographiés au moment où ils s'y attendaient le moins, pouvaient admirer une épreuve montée sur bristol.

Parmi les occasions rares où les mélanges pyrotechniques peuvent être préférés au magnésium pur, il faut citer l'obtention des intantanés. Le Dr Eder, qui a entrepris une série d'expériences à ce sujet, a en effet montré que ces mélanges permettent d'obtenir le 1/80 de seconde, tandis que le magnésium insufflé dans une flamme ne peut guère donner que le 1/20.

LA PHOTOGRAPHIE ASTRONOMIQUE D'AMATEUR

On sait quel parti l'astronomie tire actuellement de la photographie céleste. Les belles épreuves d'étoiles de MM. Henry frères, les magnifiques photographies solaires de M. Janssen, avaient fait penser un instant que la plaque photographique deviendrait la rétine de l'astronome. C'était aller un peu loin, mais la photographie n'en a pas moins pénétré d'une façon définitive dans la plupart des observatoires ; elle permet d'obtenir l'image d'étoiles de seizième grandeur, c'est-à-dire de voir mieux que l'œil lui-même. La carte photographique du ciel, entreprise ces dernières années, sera, du reste, l'un des plus précieux documents que les astronomes de notre siècle laisseront derrière eux.

Mais la photographie astronomique, pour donner de tels résultats, demande que le photographe soit doublé d'un astronome, et qu'il possède un télescope photographique, monté parallactiquement. Certes, c'est beaucoup demander à un amateur ; mais s'il veut se contenter de résultats plus modestes, il aura, dans son bagage ordinaire, tout le matériel suffisant pour l'obtention de clichés d'astres. Nous ne croyons mieux faire, à ce sujet, que de reproduire l'article suivant, emprunté à la *Science en famille*:

« Avant l'invention des couches sensibles au gélatinobromure, il n'était guère possible d'obtenir l'image des astres qu'au moyen d'appareils spéciaux, compliqués et animés d'un mouvement propre qui leur permettait de suivre le ciel dans son mouvement apparent. Aujourd'hui que la photographie permet de fixer les images en une fraction très minime de seconde, non seulement de tels appareils ne sont plus absolument nécessaires, mais encore un simple amateur peut, à son gré, obtenir dans cette voie d'excellents résultats.

« L'objet de la présente étude est d'examiner ce qu'on peut faire avec une simple chambre noire ordinaire, immobile, c'est-à-dire n'obéissant à aucun mouvement d'horlogerie.

I. Des Objectifs

« En apparence, les astres sont doués d'un mouvement très lent, et pourtant leur déplacement angulaire atteint un quart de degré en une minute. Lorsqu'ils se trouvent dans le voisinage de l'équateur céleste, ceci revient à dire que, pour l'observateur, ils sont animés de la même vitesse qu'une personne placée à 57 mètres de distance et qui avancerait perpendiculairement au rayon visuel de 25 centimètres en une minute. Ce déplacement, bien que faible au cours d'une seconde, est suffisant pour diminuer notablement la netteté des images. Il faut donc réduire le temps de pose dans la mesure du possible, et ceci nous conduit à employer des objectifs à grande ouverture. Il est bon aussi que le foyer soit assez long, c'est-à-dire supérieur à 35 ou 40 centimètres, si l'on veut prendre, par exemple, une image de la *Lune*.

« Le disque lunaire a pour valeur moyenne 31 minutes d'arc, soit environ un demi-degré. Son image au foyer d'un objectif est sensiblement égale en largeur au centième du foyer, de sorte qu'avec un foyer de 30 centimètres on obtiendra une Lune de 3 millimètres; un foyer de 50 centimètres donnera une image de 5 millimètres, et ainsi de suite. On voit donc que, pour obtenir une image de la Lune de 10 centimètres de diamètre, il faudrait un objectif qui aurait 10 *mètres de foyer*.

« Le meilleur objectif à employer nous semble être l'aplanétique. Avec cet objectif, la pleine Lune ne demande qu'une pose de $1/50^e$ de seconde environ.

« En diminuant l'ouverture au moyen du diaphragme, la netteté et, par suite, les détails augmentent, mais la pose est naturellement plus longue, et, en général, nous pensons qu'il est préférable d'opérer à toute ouverture.

« Les étoiles dont on peut obtenir l'image sont d'autant plus

nombreuses qu'on possède un objectif plus puissant, et les petits objectifs ne peuvent guère servir que pour le Soleil, la Lune, les plus brillantes étoiles et les planètes : Vénus, Mars, Jupiter, Saturne.

II. Chambre noire

« En principe, les chambres noires peuvent toutes servir, mais les objectifs un peu puissants (au-dessus de 60 millimètres d'ouverture et 40 centimètres de longueur focale) ne pouvant pas s'adapter aux petites chambres, il y a avantage à employer une chambre donnant au moins le 18/24 et un tirage de 40 centimètres.

« La surface à photographier étant généralement assez petite, il est bon de se servir de châssis multiplicateurs ; on détermine comme il suit la surface de glace à employer.

« La dimension de la Lune sur la glace dépolie est égale, à fort peu près, à un centième du foyer de l'objectif. Comme elle mesure en moyenne 31', soit un demi-degré, il s'ensuit qu'un degré couvrira sur la glace une largeur double, soit 1/50 du foyer. Munis de ces données, supposons que nous voulions prendre simultanément une image de la Lune et de Jupiter le 8 avril 1887, à Paris, entre deux et trois heures du matin. La Lune passe, en ce moment, à 3 degrés environ au nord de Jupiter. Il suffira donc d'une glace 6 1/2 × 9 pour photographier les deux astres, puisque leur distance se traduira sur le cliché par un écartement de 3 centimètres, si le foyer de l'objectif est de $0^m,50$; avec un objectif de 30 centimètres de longueur focale, la distance des deux images ne serait que de 18 à 20 millimètres. Il est donc facile de savoir quelle dimension de la plaque il convient d'employer.

« La mise au point exacte étant essentielle, il est bon d'ajouter que les meilleurs repères pour l'obtenir sont les étoiles brillantes assez rapprochées. Le groupe des Pléiades est excellent, celui des Hyades aussi. Il en de même des étoiles formant la

ceinture d'Orion. La mise au point est parfaite quand on distingue le plus nettement possible, sur la glace dépolie, les étoiles les plus proches. Elles paraissent comme de petits points brillants.

III. Pied de la Chambre

« Les astres ayant leur maximum d'éclat lors de leur passage au méridien, c'est-à-dire au moment où ils sont le plus élevés au-dessus de l'horizon, il est bon, autant que possible, de choisir ce moment pour les photographier.

« Les pieds ordinaires ne peuvent guère être utilisés dans ce but, puisqu'ils sont disposés pour soutenir une chambre horizontale, et il est nécessaire de créer un dispositif qui permette de soutenir solidement la chambre avec une inclinaison de 20, 30, 50, 60 degrés,... au-dessus de l'horizon.

« Une table suffit pour cela. On y attache la chambre au moyen de courroies et, en la soulevant par les pieds de devant, qu'on fait reposer sur deux chaises, une fenêtre ou tout autre appui, il est facile de lui donner une assez forte inclinaison.

« Ce moyen, disons-le tout de suite, suffisant pour des petites inclinaisons, n'est pas pratique pour les inclinaisons supérieures à 25 ou 30 degrés. La stabilité de la table n'est plus assez grande, et le moindre choc suffit pour renverser tout le système péniblement échafaudé. Il est facile de créer sans grandes dépenses des systèmes beaucoup plus pratiques et qu'on peut avantageusement employer pour des inclinaisons allant jusqu'à 70 et même 80 degrés.

« Prenons une planche assez forte, de la dimension exacte de la chambre, et portant, à l'avant et sur les côtés, des rebords hauts de quelques centimètres. Cette planche est fixée à charnières par la partie postérieure correspondant à la glace dépolie, sur le bord d'une table. A la partie antérieure, correspondant à l'objectif, nous fixerons de chaque côté une vis assez longue que nous n'enfoncerons pas entièrement et que nous laisserons, au

contraire, dépasser d'un centimètre environ. Ces deux vis seront engagées dans les fentes longitudinales pratiquées dans deux planchettes fixées à la table et placées verticalement. On conçoit que, dans ces conditions, notre planche à rebords sera fixée à sa partie postérieure, et pourra se mouvoir de bas en haut et *vice versa* par sa partie antérieure. On l'arrêtera à tel point qu'on jugera utile, par un simple serrage de vis. Il ne nous restera plus, dès lors, qu'à engager la chambre noire entre les rebords de la planche pour avoir un appareil un peu primitif, peut-être, mais qui, néanmoins, satisfera à tous nos besoins et auquel nous pourrons donner telle inclination qu'il nous plaira.

Fig. 16.

« Un autre pied commode se composerait d'un pilier de bois terminé par une genouillère métallique sur laquelle la chambre pourrait être maintenue dans n'importe quelle position. Il va sans dire que le pilier devrait être solidement fixé.

« D'autres genres de pieds pourraient être construits. Il suffit, du reste, d'avoir essayé pour trouver des dispositifs commodes et pratiques, et nous nous bornerons aux quelques indications ci-dessus, bien certain que nos lecteurs sauront les approprier à leur usage. »

On peut utiliser le pied ordinaire de l'appareil; en particulier, en lui donnant la position de la figure ci-contre, c'est-à-dire en ramenant la branche antérieure entre les deux autres, on obtient une excellente stabilité. Si la construction du pied ne permet pas d'adopter cette disposition, on arrivera encore

à une très grande inclinaison de l'appareil en le montant de la façon ordinaire, mais en ayant soin de placer l'une des branches à l'arrière.

IV. Glaces

« Les meilleures glaces à employer sont les plus rapides, à la condition qu'elles restent très pures, qu'elles soient exemptes de tout défaut et qu'elles soient susceptibles de donner des contrastes très accusés.

V. Pose

« La pose varie tellement, suivant les astres à reproduire, qu'il est très difficile de donner des chiffres précis, la pratique seule pouvant indiquer, suivant les cas, la meilleure durée d'exposition. On peut dire que la *pleine lune* ne demande qu'un cinquantième de seconde avec un aplanétique ordinaire muni d'un grand diaphragme. Si l'on n'a à sa disposition aucun obturateur rapide, on peut prolonger la pose en se servant d'un diaphragme plus petit. Il faut alors s'exercer à enlever le *bouchon* de l'objectif et à le remettre à la main avec toute la rapidité possible, sans ébranler la chambre.

« Les étoiles visibles à l'œil nu sont photographiées en une fraction minime de seconde, mais elles ne sont visibles sur le cliché que comme des points minuscules. Pour arriver à reproduire leur image sur papier, il faut donc dépasser sensiblement l'exposition strictement nécessaire, mais on est condamné alors à n'avoir que des images plus ou moins allongées, en raison de leur déplacement pendant la durée de la pose. Une ou deux secondes suffisent, du reste, pour les étoiles de première grandeur, aux environs du pôle.

« L'intensité du sillon tracé par l'étoile sur la couche sensible est proportionnelle à sa grandeur et en raison inverse de la rapidité de son déplacement. Il s'ensuit que l'évaluation de la

grandeur exacte des étoiles par ce moyen présente de réelles difficultés, à moins que les astres comparés se trouvent à des distances égales du pôle.

« Quant au Soleil, il est assez facile d'en prendre les images. La seule difficulté consiste à réduire la pose à son extrême limite; si elle est trop longue, aucun détail n'est visible et l'image est simplement un cercle noir qui donne sur le papier un disque absolument blanc. Néanmoins, au moyen des obturateurs très rapides (1/500e de seconde, au moins), et en diaphrag-

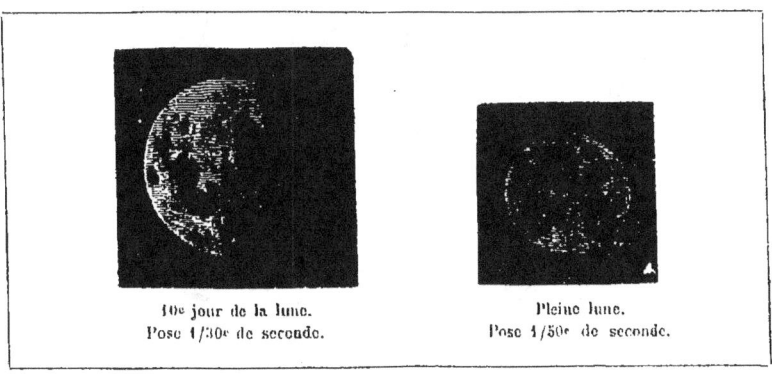

10e jour de la lune. Pleine lune.
Pose 1/30e de seconde. Pose 1/50e de seconde.

Fig. 17 et 18. — Deux photographies de la Lune obtenues par un amateur.
(Objectif aplanétique dédoublé.)

mant l'objectif, on arrive à reproduire les plus grandes taches et à conserver une image exacte des éclipses. Il est toujours préférable pourtant de photographier le soleil par *projection* : un oculaire grossissant est adapté au foyer de l'objectif, et l'image, agrandie par cet oculaire, est mise au point sur la glace dépolie. »

Le développement et le tirage des épreuves n'offrent rien de particulier. Comme il s'agit de clichés très transparents, il est préférable de tirer à l'ombre.

Nous reproduisons ci-dessus deux photographies de la Lune obtenues au moyen du dispositif qui vient d'être décrit.

On peut facilement obtenir sur une même plaque une série de photographies de la Lune en laissant simplement s'écouler

un certain intervalle de temps entre les poses successives : le déplacement apparent de l'astre suffit pour espacer les images sur la plaque. En laissant s'écouler cinq minutes entre chaque pose, le déplacement est suffisant. Si l'on dispose d'une chambre avec le déplacement d'objectif dans les deux sens, on peut obtenir une série d'épreuves sur la même plaque en déplaçant l'objectif entre chaque pose. Il est ainsi facile d'obtenir sur une

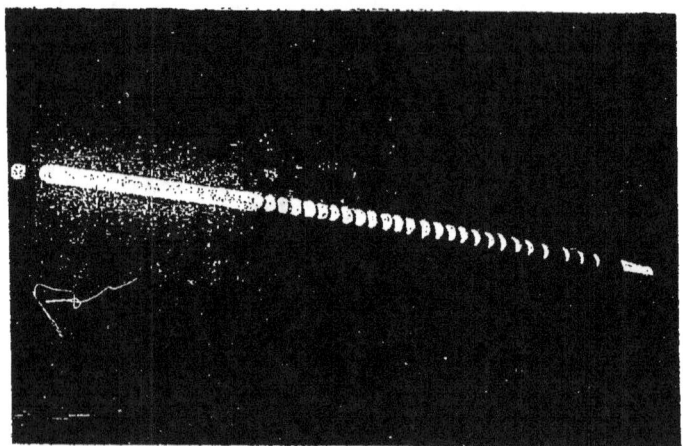

Fig. 49.

plaque de petit format une série de photographies, et si l'on a varié pour chacune d'elles la pose, le diaphragme, la mise au point, on trouvera toujours dans cette série d'images un certain nombre d'entre elles qui sont propres à l'agrandissement.

La figure 19 montre une intéressante photographie d'une éclipse de lune, obtenue par MM. P. Dumont et A. Bergeret. Une série d'images de la Lune ont été obtenues en ouvrant l'objectif pendant un temps court, à des intervalles réguliers, de sorte que toutes les phases de l'éclipse sont reproduites sur la même plaque. Comme on le voit, l'objectif est resté ouvert pendant un certain temps au début de la pose.

PHOTOGRAPHIE

DES PHÉNOMÈNES MÉTÉOROLOGIQUES

La photographie est très propre à fixer certains phénomènes météorologiques; elle permet, entre autres, de conserver la trace de ceux qui ont lieu au sein des nuages, où la lumière est ordinairement très vive. C'est ainsi que l'on peut photographier l'arc-en-ciel avec une pose très courte. Des clichés de nuages peuvent être obtenus également, avec des poses qui correspondent à la limite extrême des obturateurs rapides. On a soin, d'ailleurs, de diaphragmer le plus possible, afin de pouvoir donner la pose d'une façon plus exacte. Pour la photographie des nuages, les plaques orthochromatiques donnent de bons résultats. On peut également se servir des plaques ordinaires; on obtient de meilleurs clichés si l'on interpose un écran coloré. La solution suivante a été employée avec succès par M. Vidal :

```
Eau. . . . . . . . . . . . . . . . . . . . . . .  100 à 500
Sulfate de cuivre. . . . . . . . . . . . . . . .  175
Bichromate de potasse. . . . . . . . . . . .     17
Acide sulfurique . . . . . . . . . . . . . . .    2
```

Cette solution est versée dans une petite cuve à faces parallèles qu'on interpose devant l'objectif. Il va sans dire qu'il est impossible d'avoir à la fois et le ciel et le paysage, le premier étant infailliblement voilé si l'on donne la pose exacte pour le dernier. On peut obtenir des ciels au moment du lever et du coucher du Soleil, la lumière jaune ou rougeâtre qu'il émet à ce moment étant assez peu photogénique pour que le Soleil puisse, sans inconvénient, être pris sur la plaque. Il faut, naturellement, choisir le moment où le Soleil est très bas à l'horizon, et poser très peu : on s'exposerait autrement à obtenir des images

complètement grises ou à avoir une inversion de l'image du Soleil, qui viendrait en noir sur l'épreuve.

De l'observatoire du Pic du Midi, M. Janssen a photographié divers phénomènes météorologiques, et en particulier des mers de nuages, dans lesquelles les sommets les plus élevés de la chaîne pyrénéenne s'élèvent comme autant d'îlots.

Le halo solaire, le halo lunaire, les trombes ont été photographiés ; enfin les photographies d'éclairs ont révélé des détails intéressants sur leur constitution ; nous reviendrons, du reste, sur ce sujet, à propos des photographies d'étincelles.

La série des phénomènes « photographiables » est loin d'être épuisée, et le champ reste ouvert aux amateurs. Pour n'en citer que deux exemples, nous rappellerons que l'*Electrician*, de Londres, remarquant avec raison combien était grand le nombre des photographes qui sont arrivés à faire des éclairs sur la plaque sensible, demandait quel serait le premier qui « kodakerait » le feu Saint-Elme. Nous en demanderions autant pour les mirages, que l'on rencontre assez fréquemment, non seulement dans les pays chauds, mais encore dans notre atmosphère.

PHOTOGRAPHIE DE L'INVISIBLE

On sait que les rayons qui impressionnent le mieux les plaques sont ceux qui appartiennent à l'extrémité violette du spectre solaire ; mais l'action photogénique se continue bien au delà de la limite visible du spectre. Il s'ensuit que l'on peut photographier des objets éclairés par des rayons ultra-violets, invisibles pour l'œil, mais visibles pour le gélatino-bromure.

On pourrait, pour cela, produire un spectre à l'aide d'un prisme à forte dispersion, puis placer l'objet à photographier un peu au delà du violet, et masquer avec un écran toute la partie visible du spectre. Mais il est plus facile d'utiliser la propriété que possèdent certaines substances — et en particulier l'argent en couche mince — d'absorber tous les rayons visibles, en ne laissant passer que l'ultra-violet. Si, par exemple, on éclaire un buste en plâtre blanc, par de la lumière solaire ayant traversé une lame de verre argenté, ce buste, invisible pour l'œil, pourra être photographié avec une pose d'un quart d'heure. Il va sans dire que l'on met au point en éclairant d'abord avec la lumière naturelle.

Une des expériences les plus intéressantes que l'on puisse exécuter ainsi, est la photographie de l'arc voltaïque. Le régulateur électrique étant enfermé dans une lanterne à projection, on projette l'image de l'arc sur la glace dépolie d'une chambre noire ; on intercale le verre argenté, et l'image devient invisible ; on place une glace sensible, et l'on peut photographier l'arc avec une pose relativement rapide.

Il est probable que l'on pourrait ranger dans le même ordre de phénomènes ces photographies sur lesquelles on découvre des détails qui étaient invisibles à l'œil sur le modèle. Un exemple curieux est le suivant, cité par Vogel : une dame se fait photographier : l'opérateur trouve son cliché criblé de points noirs. Nouvelle pose, même résultat ; peu de temps après, la dame mourait de la petite vérole. Ce fait mériterait d'être contrôlé

par une série d'observations attentives, et peut-être, dans certains cas d'épidémie, pourrait-on en tirer parti.

On peut réaliser des expériences intéressantes au sujet de la photographie de l'invisible, en reproduisant à la chambre noire de l'écriture faite avec une dissolution saturée de sulfate de quinine. Le sulfate de quinine possède, comme on sait, une magnifique fluorescence, c'est-à-dire qu'il convertit les rayons violets et ultra-violets, par exemple, en rayons bleus, abaissant ainsi leur pouvoir photogénique. Si donc l'on écrit avec une dissolution de sulfate acide de quinine, sur un bristol blanc, et qu'on photographie ce bristol en l'éclairant par de la lumière bleue (par exemple la lumière du soufre brûlant dans l'oxygène), le fond viendra, sur le cliché, plus foncé que les traits, bien que ceux-ci soient invisibles à l'œil. Pour mettre au point, on trace, sur le bristol, un trait de crayon.

Un moyen assez simple pour obtenir la lumière bleue émise par la combustion du soufre dans l'oxygène, consiste à faire fondre du nitrate de potasse dans un têt en terre, et à y laisser tomber des fragments de soufre.

LA PHOTOMINIATURE

Pour peindre les photographies, soit à l'aquarelle, soit à l'huile, il est nécessaire de posséder à fond la pratique de la peinture. Il en est tout autrement si, après avoir rendu transparente l'épreuve photographique, on la peint au dos. Les couleurs peuvent alors s'appliquer en teintes plates, et l'effet obtenu est néanmoins charmant. Ce procédé constitue la photominiature; nous pensons que les détails suivants, empruntés à la plume de M. Blin, intéresseront nos lecteurs :

« La photominiature se fait sur verre; chaque portrait demande trois verres de la même dimension et généralement ovales. L'épreuve est collée par sa face sous le premier verre; la peinture est exécutée sur un papier collé sur le deuxième verre, et le troisième verre est intercalé entre les deux premiers pour donner et maintenir entre eux un écartement résultant de son épaisseur. Quand le travail est terminé, on réunit ces trois verres par une bande de papier mince collée sur leur tranche, de manière à n'en faire qu'un tout, et on le place dans un cadre dont l'ouverture est exactement celle de la dimension des verres employés.

« Voici maintenant la manière de procéder.

« La première opération consiste à décoller la photographie du carton sur lequel elle est fixée ; rien de plus facile, car il n'y a qu'à la plonger dans une assiette pleine d'eau chaude, mais non bouillante; il faut avoir soin de renouveler l'eau, qui doit toujours être au moins tiède ; il est important de ne pas forcer ce décollage; mieux vaut attendre que la photographie, saisie par un coin, se détache du carton sans résistance, car il est essentiel de ne pas écorcher le papier. Dès qu'elle est enlevée, il faut débarrasser le papier de toute trace de colle, et pour cela, laissant l'épreuve dans l'eau tiède, passer le doigt dessus en frottant légèrement jusqu'à ce que la colle soit partie ; ce lavage doit être fait soigneusement quand le carton était plâtreux et a

laissé sur le papier des placards de pâte blanche ; il faut renouveler l'eau tiède et terminer par un rinçage à l'eau bien propre.

« Mettre alors la photographie dans du papier buvard blanc et la laisser sécher complètement.

« Il faut maintenant la couper à la dimension du verre ; pour cela, placer le verre (nous supposons qu'il s'agit d'un portrait-carte en buste, et d'une photominiature ovale) sur la photographie, et chercher la manière dont le portrait s'inscrit le mieux possible dans l'ovale.

« Règle générale, le menton du portrait doit être au centre de cet ovale.

« Tracer au crayon le contour du verre et découper le papier en se tenant en dedans du trait.

« Nous arrivons à l'opération principale, celle de la transparence à donner à l'épreuve. On trouve dans le commerce des matières toutes préparées pour cet usage [1].

« Ce sont des compositions à base de cire ou de baume de Canada, que l'on étend sur l'épreuve de la façon suivante : On place au-dessus d'une lampe à alcool une plaque de cuivre de 15 à 20 centimètres de côté et de 2 millimètres d'épaisseur. Sur cette plaque, on met un morceau de verre plat d'une forme quelconque, plus petit que la plaque de cuivre et plus grand que la photographie, actuellement découpée en ovale.

« Dès que ce verre est chaud, on promène à sa surface l'extrémité du bâton de matière à transparence ; celle-ci fond immédiatement et s'étend en couche sur le verre ; il suffit que la surface enduite soit égale à celle de la photographie ; il n'en faut pas trop mettre, et du reste quelques essais renseigneront vite sur la quantité qu'il en faut étendre. Prendre alors la

1. M. Le Bon a indiqué la composition suivante pour une matière propre à la photominiature :

Gomme Dammar	20
Cire blanche	20
Baume de Canada	15
Blanc de baleine	5

photographie et la coucher sur cette matière en fusion, la face contre le verre; avec la lame d'un couteau à palette, on appuie sur le papier pour obtenir l'adhérence; en même temps on recueille la matière qui déborde le papier et on en enduit le dos du portrait; au besoin on passe encore sur celui-ci le bâton de matière.

« Peu à peu, la photographie devient transparente; il faut attendre qu'elle le soit complètement, dans toutes ses parties; cela dépend le plus souvent de l'épaisseur du papier; il est utile de veiller à ce que la lampe n'amène pas une chaleur excessive qui puisse brûler ou roussir l'épreuve; cet accident est, d'ailleurs, facile à éviter.

« Pendant que cette opération s'accomplit, on a nettoyé le verre choisi pour recevoir la photographie; aussitôt que celle-ci est arrivée à la transparence absolue, on place, sur un coin de la plaque de cuivre, le verre ovale nettoyé, de manière à le bien faire chauffer aussi; on promène alors à la surface le bâton de matière à transparence pour le recouvrir également d'une couche de cette matière fondue, laquelle, en même temps, sert de colle; immédiatement, avec le bout du couteau à palette, on enlève la photographie et on l'applique sur le verre. Un certain nombre de bulles d'air resteront emprisonnées entre le verre et l'épreuve; pour les faire disparaître, laisser d'abord refroidir le verre, afin d'amener la congélation de la matière; puis, promenant ce verre au-dessus de la flamme de la lampe à esprit-de-vin, on en réchauffe une partie pour refondre légèrement la pâte à cet endroit, et de suite par-dessous et avec le dos de l'ongle du pouce droit, on chasse vers les bords les bulles d'air, ainsi que l'excédent de matière; on fait de même tout autour du portrait, partant toujours du centre en poussant vers les bords et en ayant soin de ne ramollir ainsi la pâte que le moins possible et seulement par petites portions de la surface.

« On nettoie en même temps le dos de la photographie et le verre au moyen d'un linge fin imbibé d'essence de lavande; il est important qu'il ne reste entre le verre et l'épreuve que la quantité de matière nécessaire au collage, et que le dos du

portrait soit bien plan et complètement débarrassé de toute trace de la pâte.

« Cette opération achevée, il ne reste plus qu'à s'occuper de la peinture.

« Elle se fait sur un papier blanc collé sur un deuxième verre; on peut à volonté procéder à l'aquarelle, à la gouache ou à l'huile; nous conseillons la gouache pour la facilité et la rapidité d'exécution. En tous cas, cette peinture n'offre aucune difficulté et ne demande qu'un talent très relatif, car elle s'exécute largement et par teintes plates. Mais, quel que soit le genre de peinture adopté, il va sans dire qu'on ne peut y procéder qu'à la condition d'avoir, au préalable, reporté sur le papier qui le recevra, un croquis exact des contours du portrait dont il s'agit. Quant au moyen d'obtenir ce croquis, il y a là une question de décalque et de report qu'on peut résoudre de vingt moyens différents et pour laquelle chacun agira à sa convenance; l'important est de bien faire coïncider le portrait avec ce croquis, en plaçant les deux verres l'un sur l'autre; il n'est pas nécessaire de beaucoup détailler ce dessin, et il ne faut que cerner d'un trait de crayon les diverses parties du portrait qui seront de couleur différente; on pose alors ces couleurs bien à leur place et sans modeler aucunement.

« Il ne serait pas possible d'indiquer ici les tons à choisir; c'est une affaire de sentiment artistique, et l'on trouvera tous les renseignements possibles à cet égard dans n'importe quel traité de peinture. Nous donnerons seulement quelques indications sommaires, parce qu'elles sont spéciales à la photominiature. On commencera par recouvrir tout ce qui correspond aux chairs du portrait, d'un ton composé de blanc de gouache et d'un peu d'ocre rouge : la première couche bien sèche, on en donnera une seconde; sur ce ton de chair on posera quelques hachures de terre de Sienne brûlée dans les ombres et de bleu très pâle dans les parties fuyantes; un peu de carmin ou de vermillon au milieu des joues; il n'est utile de faire sur le papier, ni la bouche ni les yeux, ni les oreilles; l'emplacement des cheveux sera recouvert d'une teinte ocre jaune s'il s'agit de

cheveux blonds, de brun de Van Dyck pour les cheveux bruns. Les parties qui correspondent aux vêtements noirs seront peintes en bleu de Prusse foncé; le fond sera traité à pleine pâte, d'un ton gris verdâtre ou bleuâtre, selon qu'on le jugera meilleur, en ayant toujours soin de le tenir plus clair du côté où le portrait est lui-même dans l'ombre.

« D'une manière générale, il ne faut pas craindre de donner des tons crus et même un peu criards au travail fait ici sur ce dessous, car cette peinture devant être vue au travers de la photographie transparente, le modelé de celle-ci atténuera suffisamment ce qu'il y aurait, sans cela, de discordant et de choquant à opérer ainsi.

« Il faut souvent juger de l'effet obtenu, en plaçant la photographie sur la peinture, mais ne pas oublier de toujours placer en même temps le troisième verre entre elles.

« Arrivée à ce point, la peinture du portrait est fort avancée, mais il peut encore lui être donné plus de vigueur en la complétant par quelques coups de pinceau donnés sur le dos même de la photographie; il est d'ailleurs des détails qu'il faut absolument faire là; ainsi le coloris des lèvres, des yeux, des lumières dans les cheveux, dans les linges, les bijoux, les reflets chauds dans les ombres, tout cela se fait sur le dos de l'épreuve; il faut seulement avoir soin de n'y employer que des couleurs transparentes et ne plus se servir de gouache, sauf pour les vives lumières des linges, des cheveux, des bijoux; encore doit-on en être très sobre.

« Une difficulté se présentera au moment où l'on essaiera de peindre ainsi — à l'eau — sur l'envers de la photographie: la couleur refusera de s'étendre, absolument comme elle le ferait sur un corps gras. Pour tourner cet obstacle, il suffit, avant de peindre, de passer sur le portrait le pinceau imbibé de salive; on procède en frottant légèrement et on laisse sécher; la couleur prendra alors et s'étendra comme sur n'importe quel papier.

« Il arrivera souvent que, sous l'influence de la salive, la transparence s'atténuera; elle semblera voilée, ce qui changera

l'aspect du résultat déjà acquis à ce moment ; il n'y a pas lieu de s'en préoccuper ; il faut néanmoins travailler ainsi le dos de la photographie comme nous le disons plus haut, et, quand on aura terminé, il ne faudra que chauffer *très légèrement* le verre pour rendre à l'épreuve sa transparence primitive.

« La photominiature est alors terminée. »

LA PHOTOGRAPHIE INSTANTANÉE

La photographie instantanée offre, à elle seule, un vaste sujet de récréations. Nous n'entrerons pas dans tous les détails relatifs à la façon d'opérer; nous ferons remarquer seulement

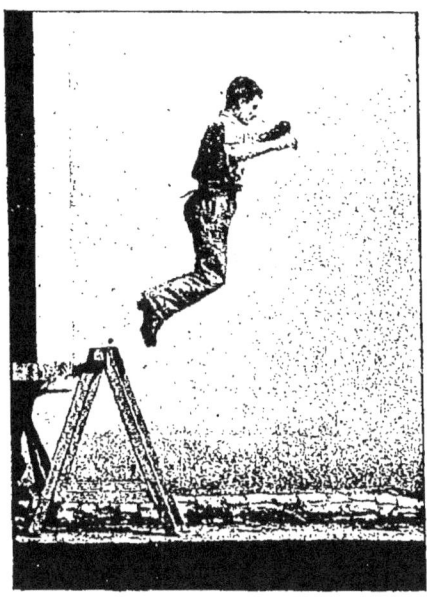

Fig. 20.

que la *vitesse d'obturation doit être proportionnelle à la vitesse de déplacement du sujet, et inversement proportionnelle à sa distance à l'objectif*. Cette règle impose de ne point photographier des objets trop rapprochés. Si l'on ne vise qu'à l'effet obtenu, on choisira, dans la période d'un mouvement que l'on veut photographier, une phase où la vitesse de déplacement n'est pas trop grande. Nous donnerons comme exemple l'instantané ci-contre (fig. 20). Il est évident que le sauteur aurait été moins net s'il avait été photographié au moment où il allait toucher terre.

Un second exemple est celui de la figure 21. Le sujet fait tourner un seau où l'eau se maintient sous l'action de la force centrifuge. En photographiant au moment où le seau passe au point le plus haut, on obtient la plus grande netteté, en même temps qu'une preuve évidente de l'instantanéité de l'épreuve.

On a essayé de construire des appareils *secrets* pour la photographie instantanée. Nous ne citerons pas les détectives, dont il existe des centaines de modèles, qui se trouvent maintenant

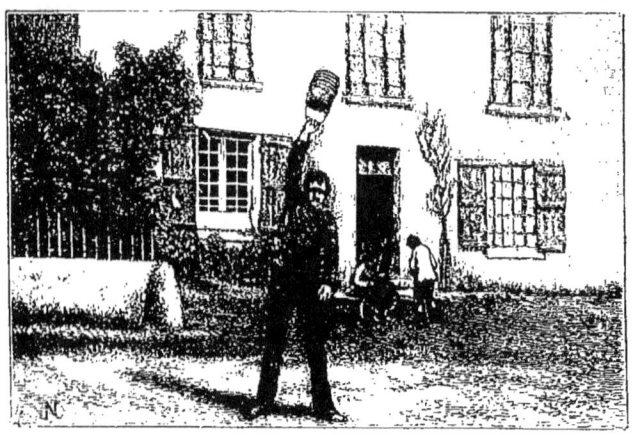

Fig. 21.

dans toutes les mains ; mais nous mentionnerons quelques formes originales, telles que :

La *montre photographique*, appareil à plusieurs tirages, se fermant à la façon d'une longue-vue, et pouvant tenir dans un gousset ;

Le *photo-éclair*, chambre circulaire à plusieurs poses, se plaçant sous le gilet, l'objectif dépassant à la façon d'un bouton ;

Le *revolver photographique*, arme d'ailleurs inoffensive, mais propre à inspirer la terreur au modèle qui se voit sur le point d'être photographié à l'improviste ;

Le *chapeau photographique*, chambre noire montée au fond

d'un chapeau, avec ouverture pour objectif à la partie supérieure ;

La *jumelle photographique*, ayant l'apparence d'une jumelle de campagne, mais l'une des branches est disposée de façon à recevoir un minuscule châssis, pendant que l'autre branche est munie d'un verre dépoli pour la mise au point;

La *cravate photographique* (fig. 22), au sujet de laquelle la gravure ci-jointe nous dispense de toute explication ;

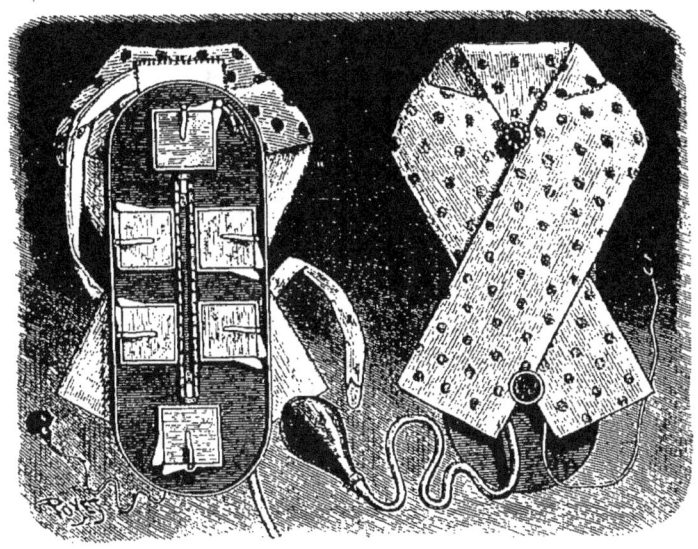

Fig. 22.

M. Hermann Fol a construit un *fusil photographique*, formé de deux chambres 9 × 12 juxtaposées, l'une servant pour la mise au point, l'autre pour l'impression. Le tout est monté sur une crosse et s'épaule comme une carabine;

Nous avons vu récemment la *canne photographique*; la poignée de la canne forme la monture de l'objectif; dans la partie renflée de cette poignée, passe une longue pellicule qui, sous forme d'une bande sans fin, descend dans la canne elle-même, et qu'un bouton extérieur permet de faire avancer à chaque pose.

La photographie instantanée a rendu de nombreux services à la science; il nous suffira de citer les applications que Marey en a faites à l'étude de la marche et du vol des animaux.

Dès 1882, Muybridge, de San-Francisco, photographiait un clown huit fois dans l'intervalle d'un saut périlleux.

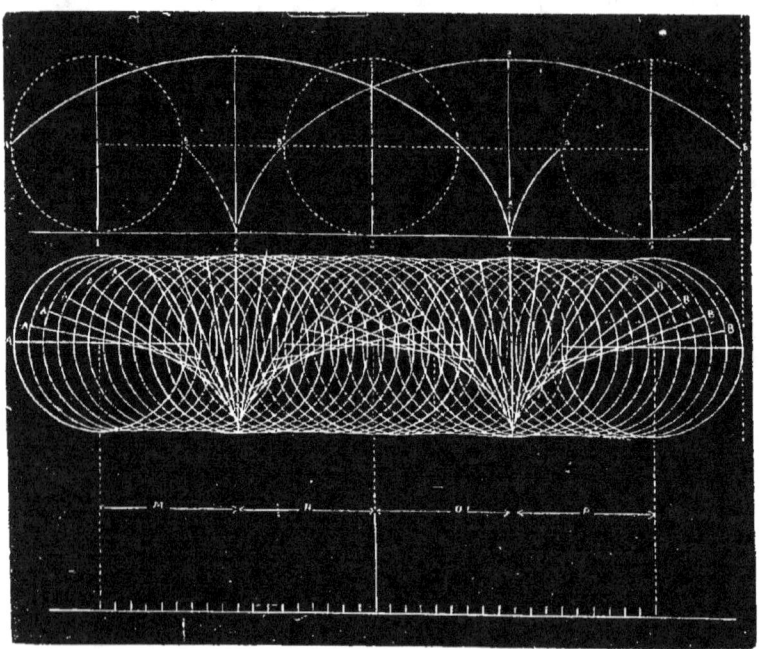

Fig. 23

Les photographies de projectiles, obtenues instantanément par MM. Mach et Salcher, à la lumière d'une étincelle électrique, montrent nettement l'onde de compression qui précède le projectile et le sillage qui le suit.

La photographie instantanée des pièces d'artillerie au moment du tir a montré, sous forme de lignes brillantes, des fragments de poudre qui n'avaient pas été brûlés entièrement

dans l'âme. Elle a ainsi permis de contrôler la combustion des explosifs dans l'âme d'un canon.

Quand on photographie instantanément une roue de voiture, on remarque que la partie inférieure de la roue est beaucoup plus nette que la partie supérieure. Ce fait s'explique facilement. Si on considère le dessin figure 23, page 72, où la roue a été figurée dans ses positions successives, dans l'intervalle d'un tour complet, on remarque que, au début, par exemple, le point A de la jante décrira, dans l'intervalle d'un demi-tour, la courbe de la partie supérieure de la figure, tandis que le point B ne décrira que la petite courbe en forme de V dont le sommet est en 2.

LA PHOTOGRAPHIE EN BALLON, CERF-VOLANT, ETC.

On a songé depuis longtemps à faire des levés topographiques au moins de la chambre noire, placée verticalement sur la nacelle d'un ballon, et les premiers essais dans cette voie sont dus, croyons-nous, à M. Nadar. En 1884, M. Cécil V. Shadbodt a obtenu, en Angleterre, des résultats dignes de remarque. En 1885, MM. Gaston Tissandier et Jacques Ducom ont pu, de la nacelle d'un ballon, obtenir, en 1/50° de seconde, des clichés ne laissant rien à désirer au point de vue de la finesse. Les épreuves regardées à la loupe laissent voir les détails des maisons, les passants sur les routes, etc. M. Pinard, MM. Ch. et P. Renard et Georget, M. Weddel, MM. Tissandier et P. Nadar, en continuant à chercher dans cette voie, ont obtenu de nombreuses épreuves, dont la plupart sont absolument parfaites. Le temps de pose a pu être réduit jusqu'à 1/250° de seconde.

Nous donnons ci-contre par la phototypie une épreuve d'un cliché que M. P. Nadar a bien voulu nous offrir.

C'est un plan de *Bellême*, relevé le 2 juillet 1886, à trois heures et demie, d'une hauteur de 600 mètres, au cours d'une ascension faite par MM. Gaston et Albert Tissandier, et M. Paul Nadar. L'objectif employé n'était pas diaphragmé, et la vitesse d'obturation aussi grande que le permet un obturateur rapide.

La photographie peut se faire en ballon monté ou non monté. Dans le premier cas, un appareil léger est suspendu à un petit ballon captif, et déclanché électriquement au moment convenable. Tel est l'appareil Triboulet, qui permet de relever tout le tour d'horizon au moyen de six appareils panoramiques, tandis qu'un septième appareil, vertical, relève le plan. L'ensemble de la nacelle est relié au ballon par une suspension à la Cardan.

Les appareils disposés en ballon monté, libre ou captif, n'ont rien de particulier. Il est bon que les opérateurs évitent de faire bouger la nacelle au moment de la pose, bien que celle-ci soit

rapide ; les appareils choisis sont toujours d'un format moyen, afin d'éviter toute difficulté au moment d'une descente difficile.

M. Arthur Batut a donné une solution intéressante du problème de la photographie à grande hauteur. Le ballon est remplacé par un grand cerf-volant de 2m,50 de longueur, muni d'une longue queue qui lui assure une grande stabilité, et qui supporte un petit appareil, du poids de 1,200 grammes. Le déclanchement de l'obturateur se fait par la combustion d'une mèche d'amadou. L'altitude est donnée par un baromètre enregistreur. En même temps que le déclanchement a lieu, une bande de papier, qui tombe en se détachant de l'appareil, vient avertir l'opérateur que l'opération est terminée, et qu'il peu redescendre le cerf-volant.

M. Amédée Denisse a cherché à arriver au même résultat, d'une façon beaucoup plus simple, en enlevant la chambre noire par une fusée volante. Cette photo-fusée, parvenue à la fin de son ascension, brûle une mèche qui produit le déclanchement de l'obturateur en même temps qu'elle détermine l'ouverture d'un parachute qui sert à la descente de l'appareil. Cette ingénieuse disposition permettrait le lever photographique des plans, avec un matériel relativement simple.

Fig. 24. — Photographie de la ferme d'Enlaure (Tarn), prise à 127 mètres de hauteur à l'aide d'un cerf-volant, d'après un cliché de M. Arthur Batut.

LA PHOTOGRAPHIE SANS OBJECTIF

Il est curieux que, après avoir abandonné pour l'objectif la chambre noire primitive de Porta, dans laquelle l'image réelle était fournie par une simple ouverture circulaire, on ait reconnu que cette chambre noire possédait, dans certains cas, des avan-

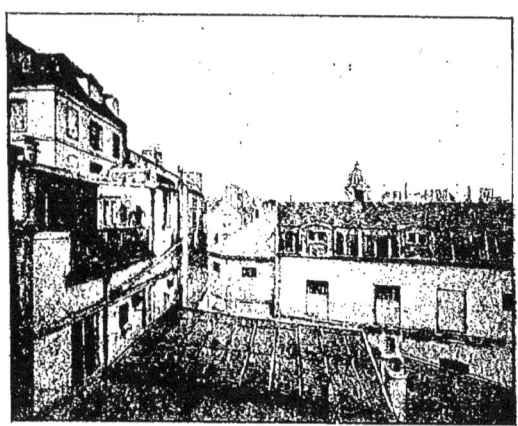

Fig. 25.

tages particuliers sur l'objectif. Le champ obtenu est, en effet, parfaitement rectilinéaire, la même ouverture peut servir avec différents tirages et fonctionne, par conséquent, comme une trousse disposant de tous les foyers possibles entre des limites assez étendues; enfin, l'angle embrassé peut être considérablement plus grand qu'avec les meilleurs grands angulaires.

Telles sont les qualités particulières qui avaient frappé M. Méheux, lorsque, en 1881, il fit ses premiers essais de photographie sans objectif. L'ouverture qui lui sembla convenir le mieux fut un trou de $0^{mm},3$ de diamètre, bien circulaire, à bords tranchants, percé dans une plaque métallique. Une série d'ouvertures de diamètres différents, percées dans la même

plaque, permet d'ailleurs de faire choix de celle qui donne le maximum de netteté. Il va sans dire que la pose est assez longue, et se compte souvent par minutes. La lumière est presque toujours trop faible pour qu'on puisse aisément voir l'image sur la glace dépolie : il n'y a d'ailleurs pas de mise au point; mais, comme il importe de faire cadrer le sujet sur la glace, on emploie pour cela une ouverture de 2 ou 3 millimètres de diamètre, que l'on remplace, au moment de la pose, par l'ouverture plus fine, donnant plus de netteté.

La fig. 25, page 77, est une reproduction par la photographie d'une épreuve obtenue sans objectif, et que nous devons à l'obligeance de M. Méheux. Le cliché a été obtenu ' ... des conditions qui montrent jusqu'à quell.. ..,..ncité peut être réduit le matériel de photographie sans objectif. La chambre noire était formée d'une simple boîte de carton, au fond de laquelle la glace sensible était retenue avec de la cire; le couvercle était percé d'une ouverture et muni de la plaque métallique avec trou de $0^{mm},2$ de diamètre. La pose a été de 1 minute (distance focale, $0^m,05$). Il est bien évident que le gélatinobromure seul peut être employé avec le trou; les produits d'une sensibilité moindre exigent des poses qui rendent le procédé absolument impraticable.

M. le capitaine Colson a, de son côté, obtenu des résultats intéressants en ce qui concerne la photographie sans objectif. Il a indiqué la relation suivante qui relie le diamètre d de l'ouverture, à sa distance f à la glace dépolie

$$f = \frac{d^2}{0,00081 - \frac{d^2}{D^2}}$$

D étant la distance de l'objet à reproduire.

Lorsqu'il s'agit de paysage, comme c'est presque toujours le cas, D peut être considéré comme infini, et la relation prend la forme

$$d^2 = 0,0081\,F,$$

F étant alors le foyer principal, relation qui montre que la rapidité du système est d'autant plus grande que d est plus petit;

autrement dit, s'il y avait possibilité de faire de l'instantané avec ce système, ce serait avec de petites ouvertures et très courtes distances focales.

Les figures 26 et 27 montrent un appareil dit sténopé, com-

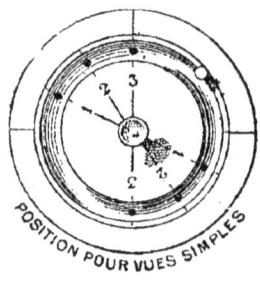
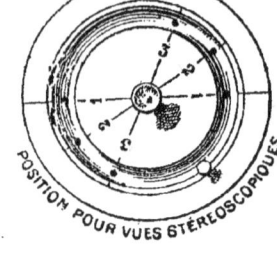

Fig. 26. Fig. 27.

posé d'une plaque métallique circulaire percée de plusieurs trous de grandeurs différentes. Les deux trous percés à l'extrémité du même diamètre sont les mêmes, et la plaque est mobile autour de son centre. Ce dispositif permet d'utiliser trois ouvertures au choix, pour l'obtention d'épreuves, soit simples, soit stéréoscopiques. La figure 28 représente une chambre noire munie du sténopé.

M. Léon Vidal a dressé une table des temps de pose pour opérer sans

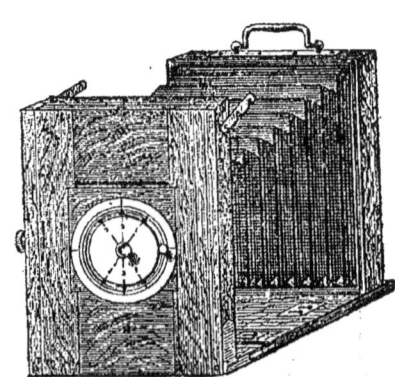

Fig. 28.

objectif. Nous donnons, page 82, cette table qui évite tout calcul et permet d'opérer avec plus de sécurité que lorsqu'on donne la pose au jugé, comme on le fait trop souvent.

« Le n° 10 est la belle lumière (plein soleil), le n° 1 est une lumière dix fois moindre ; et de 9 à 2 on a les degrés intermé-

Mesure du temps de pose pour la Photographie sans objectif, par Léon VIDAL.

(Sensibilité des Plaques LUMIÈRE (marque bleue) prise pour base).

OUVERTURES EN FRACTIONS DE MILLIMÈTRE.	DISTANCES FOCALES EN CENTIMÈTRES.	TEMPS DE POSE POUR LES DIVERS DEGRÉS DE LUMIÈRE DONNÉS PAR LE PHOTOMÈTRE.									
		10	9	8	7	6	5	4	3	2	1
$\frac{3}{10}$	10 centim.	m. s. 20	m. s. 24	m. s. 25	m. s. 29	m. s. 33	m. s. 40	m. s. 50	m. s. 4.6	m. s. 1.40	m. s. 3.20
	11	24	26	30	34	39	48	1.12	1.19	2.25	4.
	12	31	32	36	41	48	58	1.27	1.36	2.50	4.50
	13	34	37	42	48	56	1.8	1.37	1.53	3.15	5.40
	14	39	43	48	55	1.4	1.18	1.52	2.9	3.45	6.30
	15	45	49	56	1.3	1.14	1.30	2.10	2.53	4.30	7.30
	16	52	57	1.5	1.12	1.26	1.42	2.42	3.36	5.25	8.40
	18	1.5	1.11	1.21	1.32	1.47	2.10				10.50
$\frac{4}{10}$	20	1.8	1.20	1.28	1.38	1.52	2.4	2.35	3.26	5.10	10.20
	22	1.15	1.22	1.33	1.46	1.59	2.30	3.7	4.9	6.15	12.30
	24	1.30	1.40	1.52	2.7	2.34	3.30	3.45	5.19	7.30	15.
	26	1.45	1.55	2.11	2.29	2.54	4.4	4.22	5.46	8.45	17.30
	28	2.1	2.14	2.32	2.53	3.21	4.4	5.5	6.46	10.10	20.20
$\frac{5}{10}$	30	1.52	2.3	2.20	2.39	3.15	3.14	4.40	6.12	9.20	18.40
	32	2.4	2.40	2.40	3.	3.32	4.16	5.20	7.6	10.40	21.20
	34	2.12	2.38	3.2	3.24	4.26	4.48	6.	8.	12.	24.
	36	3.	3.18	3.42	3.36	4.58	5.24	6.45	9.	13.30	27.
	38	3.26	3.40	4.10	4.15	5.32	6.	7.30	10.	15.	30.
	40	3.40	4.29	4.35	4.44	6.	6.40	8.20	11.6	16.30	33.
	42				5.12		7.20	9.10	12.12	18.	36.
$\frac{6}{10}$	44	3.20	3.40	4.10	4.44	5.32	6.40	8.20	11.6	16.30	33.
	46	3.38	4.24	4.32	5.9	6.	7.16	9.5	12.5	18.10	36.20
	48	4.24	4.50	5.30	6.14	6.38	8.	10.	13.19	20.	40.
	50	4.37	5.15	5.46	6.33	7.48	9.	11.	14.39	22.	44.
	52	5.	5.30	6.15	7.6	8.18	9.14	11.30	15.22	23.5	46.
	54	5.17	5.48	6.36	7.30	8.46	10.24	13.12	16.39	26.30	50.
	56	5.30	6.25	7.17	8.17	9.41	11.40	14.35	19.25	29.10	53.
	58										58.30
$\frac{7}{10}$	60	5.20	5.52	6.40	7.39	8.54	10.40	13.20	17.45	26.20	53.20
	62	5.42	6.16	7.7	8.5	9.27	11.24	14.15	19.	28.30	57.
	65	6.16	6.53	7.50	8.53	10.24	12.32	15.40	20.52	31.	1 h.
	68	7.	7.42	8.45	9.56	11.37	14.	17.30	23.18	35.	1 h 10m
	71	7.25	8.48	9.16	10.31	12.29	14.50	18.32	24.41	37.	1 h 14m
	74	8.	8.48	10.	11.21	13.16	15.28	20.	26.38	40.	1 h 20m
	77	8.44	9.36	11.	12.24	14.29	17.28	21.30	28.44	43.	1 h 27m
	80	9.30	10.27	11.52	13.29	15.46	19.	24.	31.38	48.	1 h 35m

diaires. Quand on n'a pas de photomètre, ces degrés sont appréciés au jugé. Si, entre la plaque et le trou, on a 10 centi-

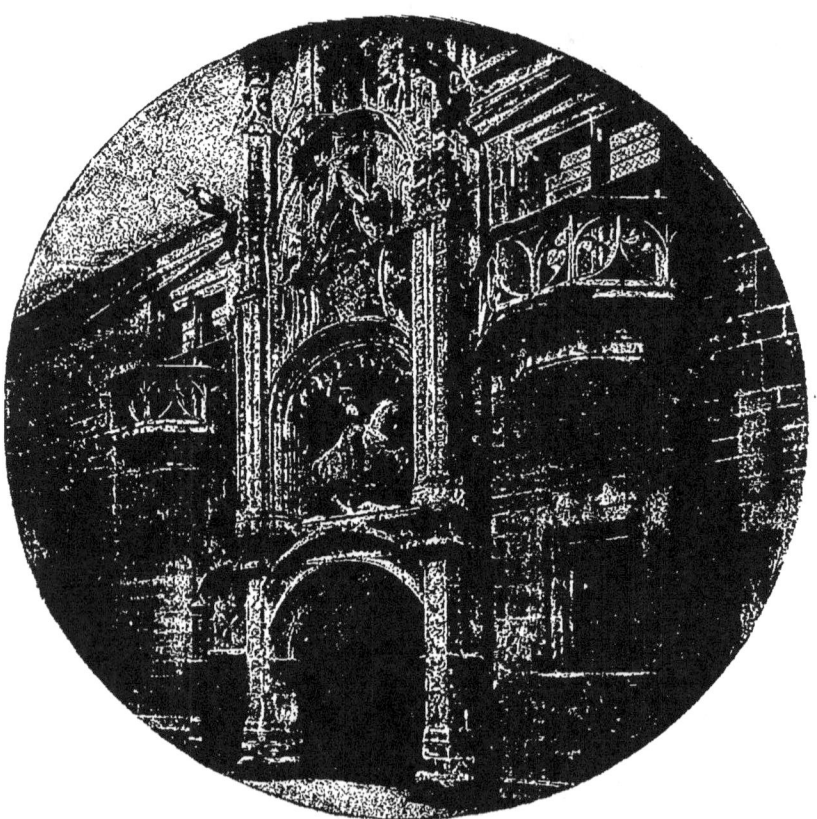

Fig. 29. — La Porterie du palais des ducs de Lorraine, à Nancy.
Reproduction par l'héliogravure d'un cliché sans objectif de la maison J. Royer, de Nancy.
Nota. — Ouverture, 2/10e de diamètre ; longueur focale, 25 centimètres ; éloignement du sujet 15 mètres environ ; temps de pose, 3 minutes environ. Temps couvert.

mètres de distance focale, le tableau indique qu'il faudra poser vingt secondes en pleine lumière. Il faudrait poser une minute cinq secondes si, au lieu d'être à 10 centimètres, on était à 18 centimètres de l'ouverture, toutes choses égales d'ailleurs. »

LA PHOTOGRAPHIE SANS CHAMBRE NOIRE

I

Après s'être acharnés pendant longtemps à apporter aux appareils toutes les complications qui souvent en rendent l'usage plus difficile, les innovateurs, en matière de photographie, semblent, depuis quelques années, avoir suivi une voie exactement inverse.

C'est ainsi qu'après avoir supprimé le laboratoire, on est arrivé à supprimer le pied et l'objectif.

Nous allons montrer qu'il est facile de supprimer également la chambre noire et les châssis.

Toutefois, prévenons charitablement nos lecteurs que, si la chose est possible, nous ne voulons pas dire par là qu'elle soit toujours pratique et que le règne de la chambre noire soit fini ; bien loin de là, les expériences que nous allons décrire constitueront plutôt un délassement — photographique — qu'un mode opératoire à suivre d'une façon continue.

II. La photographie a la lumière du jour.

Examinons d'abord ce qui se passe dans une opération photographique ordinaire ; après avoir mis en place la glace sensible, nous démasquons le faisceau lumineux à l'endroit où il a la plus petite section, c'est-à-dire à l'objectif, d'où la nécessité de protéger la glace de la lumière pendant le temps qui s'écoule entre le moment de l'ouverture du châssis et celui de l'ouverture de l'objectif, d'où, en un mot, l'obligation d'avoir une chambre noire.

Son rôle ne se borne pas là. En plaçant la glace en plein jour, elle est frappée non seulement par les rayons qui arrivent de l'objectif, mais encore par la lumière émanée de tous les

objets environnants. La chambre noire intercepte cette lumière, mais, pour remplir ce but, il n'est pas besoin d'une enveloppe parfaitement étanche, il n'est pas besoin d'une *chambre noire;* il suffit, pour avoir une image acceptable, de conserver une certaine proportion entre la lumière reçue directement et celle reçue par l'objectif. Il existe même des cas où l'image ainsi obtenue est plus belle que celle donnée par la chambre noire; lorsque l'image est très dure, par exemple, l'intervention d'une lumière étrangère lui rendra une certaine douceur. Du reste, notre prétention n'est pas de faire mieux qu'avec la chambre : un premier essai mettra à même de juger et de se rendre compte *de visu* de la proportion à tolérer entre la lumière directe et celle qui forme l'image.

Donc, notre appareil sera d'abord formé d'un objectif et d'une surface sur laquelle nous puissions mettre au point; un carton blanc, par exemple. Si la lumière directe est trop vive, on l'atténue en entourant le tout du voile qui sert à mettre au point, mais, répétons-le, cette enveloppe n'a pas besoin d'être complètement étanche.

La mise au point étant faite, on apporte la glace sensible, renfermée dans une boîte ou dans un châssis; il va de soi que toutes les précautions ont été prises pour qu'elle arrive à la même place que la plaque sur laquelle on a mis au point, puis on démasque la glace pendant le temps de pose.

En un mot, pour supprimer la chambre noire, il faut obturer sur la plaque au lieu d'obturer sur l'objectif.

Nous nous servons, à cet effet, d'un châssis obturateur que la figure ci-contre explique suffisamment. Le volet est percé d'une ouverture qui passe devant la glace sensible, découvrant ainsi successivement toute sa surface.

Ce châssis se fixe sur une planchette horizontale, à l'avant de laquelle se trouve l'objectif.

Une difficulté se présente : elle a rapport à la photographie instantanée ; une telle façon d'obturer serait impraticable pour des surfaces relativement grandes, 13/18 par exemple; or, c'est justement pour la photographie instantanée que cette méthode

pourrait rendre des services; en effet, c'est toujours là que les images manquent de douceur, et le besoin de laisser entrer de la lumière diffuse en même temps que celle fournie par l'objectif s'est fait sentir depuis longtemps; on a proposé pour cela les solutions suivantes :

1° Exposer les plaques à une lumière faible avant le développement;

2° Exposer les plaques à la lumière sous un verre rouge ou un verre vert avant le développement;

3° Garnir l'obturateur d'un volet en verre vert ou rouge, au lieu d'un volet opaque;

4° Augmenter la longueur de l'ouverture des obturateurs à guillotine et en couvrir une partie avec du papier transparent.

Si l'on possédait des obturateurs qui puissent démasquer rapidement de grandes surfaces, la photographie instantanée sans chambre noire pourrait peut-être lutter avantageusement avec les procédés ordinaires.

Jusqu'ici, il n'est guère possible d'opérer instantanément qu'avec des plaques de petites dimensions, 4/4 par exemple; on se sert alors d'un petit châssis qui s'adapte sur un obturateur rapide à ouverture carrée.

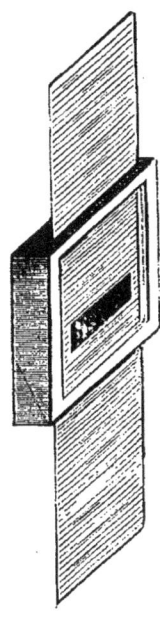

Fig. 30.

Si, au lieu d'employer le gélatino-bromure, on emploie le collodion humide ou le collodion sec, on peut obtenir également de très belles épreuves; il en résulte même une simplification, c'est qu'on peut placer la glace dans un châssis ordinaire et donner la pose en ouvrant et refermant le volet du châssis.

Il est évident qu'on peut admettre d'autant plus de lumière extérieure, avoir d'autant moins de chambre noire, si nous pouvons nous exprimer ainsi, que l'image fournie par l'objectif est plus brillante; aussi, faut-il employer, autant que possible, les objectifs rapides (doubles, rectilinéaires, etc.) et exclure les objectifs à faible ouverture (simples, grands angulaires, etc.).

Si l'on opère instantanément, comme nous l'avons indiqué tout à l'heure, on collera extérieurement sur le volet de l'obturateur une feuille de papier blanc sur laquelle on pourra, malgré la mise au point imparfaite, suivre le sujet à photographier de façon à déclencher lorsqu'il sera bien au milieu du champ.

III. La lumière artificielle.

La lumière artificielle nous offre un moyen encore plus simple d'obtenir des portraits ou des reproductions sans chambre noire et même au besoin sans châssis. Un support pour recevoir l'objectif, un autre support pour recevoir la glace, tel est le matériel.

Fig. 31.

Nous opérerons le soir, dans une pièce obscure, ou éclairée seulement par la lumière rouge. L'objectif étant placé en O et un écran en G, nous mettrons au point en éclairant le modèle M avec une lampe quelconque. Cela fait, nous éteindrons cette lampe, après avoir placé en L une dose ordinaire de photopoudre. Remplaçant alors l'écran G par une glace sensible, il nous suffira d'enflammer la photopoudre pour éclairer le modèle et impressionner la glace. Tout rentrera ensuite dans l'obscurité.

Il est indispensable de masquer par un écran la lumière directe de la photopoudre qui voilerait infailliblement la glace.

Le mieux est de la masquer par un diffuseur ou un réflecteur opaque R, qui augmente en même temps la somme de lumière projetée sur M.

Il faut également prendre la précaution de masquer la flamme avec laquelle on met le feu à la photopoudre, mais on peut se dispenser de prendre cette précaution en mettant le feu avec un morceau d'amadou ou une mèche peu éclairante qu'on enflamme avec un briquet.

On peut également éclairer le modèle avec une lampe au magnésium en prenant les mêmes précautions que précédemment.

Si la pièce dans laquelle on opère a de grandes surfaces blanches susceptibles de diffuser la lumière, on devra éviter d'éclairer ces surfaces. On y arrivera facilement au moyen d'écrans convenablement disposés.

IV. Conclusion

Si nous nous posons la question suivante : Quelle est la simplification qui résulte de la suppression de la chambre?

Nous pouvons répondre :

Elle est à peu près nulle. En effet, il faut toujours que l'objectif et le châssis soient réunis par des pièces qui les maintiennent dans leurs positions respectives : il faut donc toujours la base, l'avant et l'arrière de la chambre noire. Que reste-t-il? Le soufflet. Or, c'est une bien faible partie de bagage photographique; le soufflet est léger et occupe peu d'espace.

Ainsi, la simplification du bagage n'est qu'apparente; quant au mode opératoire, il reste sensiblement le même : mise au point, mise en place du châssis, pose, etc.; l'opération est même un peu plus délicate à mener à bonne fin.

Si nous considérons le cas de la lumière artificielle, nous remarquons, là, une véritable simplification du matériel. Que

faut-il alors pour cela? Un objectif et c'est tout; les supports peuvent être très rudimentaires : l'ensemble n'exige aucune rigidité, puisqu'il n'est exposé à aucune trépidation, à aucun choc. Mais si la simplication existe, ce n'est qu'aux dépens de la commodité d'opération.

La photographie sans chambre noire ne semble donc pas devoir entrer jusqu'ici dans la pratique courante.

LE TRANSFORMISME EN PHOTOGRAPHIE

Dans son assemblée générale du 1ᵉʳ mars 1889, la Société française de photographie recevait de M. Louis Ducos du Hauron un mémoire daté d'Alger et portant ce titre : *Le transformisme en photographie par le pouvoir de deux fentes.*

Cette communication, accompagnée de spécimens, contenait l'exposé suivant :

« L'art du *transformisme en photographie*, tel que je l'ai imaginé, repose sur une loi d'optique qui n'a été enseignée, du moins à ma connaissance, par aucun physicien. Voici comment je crois définir cette loi, après l'avoir évoquée par la réflexion, puis démontrée expérimentalement :

« *Lorsque, dans un local abrité contre les clartés du dehors, un filet de lumière s'introduit, non point par l'orifice qui serait percé dans un volet, mais par l'intersection de deux fentes, différemment dirigées, pratiquées dans deux écrans successifs plus ou moins espacés entre eux, il se produit, sur la surface où s'épanouit ce filet de lumière, une image caractérisée par le changement des proportions relatives des choses représentées.*

« Le simple raisonnement indique en effet que, à la différence d'une représentation exactement symétrique du modèle, telle qu'elle résulterait du passage de tous les rayons qui émanent de ce modèle par un orifice unique, cette représentation, si elle s'opère à l'aide des deux fentes entre-croisées à distance dont il s'agit, est due à des rayons qui émergent d'une multitude de points d'intersection : suivant que ces points d'intersection seront distribués d'une manière ou d'une autre, les formes des objets représentés se modifieront à l'infini.

« Ainsi, par exemple, si la première des deux fentes qui livrent successivement passage à la lumière est une fente verticale et si la seconde fente, c'est-à-dire celle qui est la plus voisine de l'image, est horizontale, l'image, comparée au modèle, sera amplifiée dans le sens de la largeur. Cette modifi-

cation provient de ce que, des deux éléments ou traînées de rayons qui concourent à la formation de l'image, l'élément horizontal, s'introduisant par la fente verticale, qui est la plus éloignée de cette image, s'y épanouit avec des dimensions proportionnelles à son éloignement, tandis que l'élément vertical, s'introduisant par la fente horizontale, se projette avec des dimensions réduites.

« De même, si l'une des deux fentes, aulieu d'être rectiligne, décrit une ligne courbe, l'image, suivant que cette fente est verticale ou horizontale, offrira dans le sens latéral ou dans le sens vertical une ondulation correspondante.

« Par ce seul exposé, on pressent déjà le curieux parti que la photographie est appelée à retirer d'une chambre, ou boîte, agencée comme il vient d'être dit : un assortiment de cinq ou six cloisons ou écrans percés de fentes, les unes rectilignes, les autres courbes, ou ondulées, ou affectant la forme d'un crochet, d'une faucille, d'une accolade, etc., suffira déjà pour obtenir un nombre incalculable de transformations, soit sérieuses et scientifiques, soit plaisantes et caricaturales, d'un même sujet.

« Pour un appréciateur superficiel, ce mode de photographie peut sembler se réduire à un divertissement excentrique consistant à exécuter, avec le soleil pour collaborateur et pour complice, la *charge* des individus (photocaricatures). A supposer que telle fût l'unique destination de ce nouveau venu parmi les arts récréatifs, elle ne laisserait pas, à mon avis, d'avoir son prix, et ce nouvel art surgirait fort à propos pour égayer la fin du xixe siècle. Les albums qu'il tient en réserve feront apparaître, sous des aspects absolument imprévus, nombre de victimes qui, loin de s'en offenser, seront les premières à rire de l'état où elles se verront. Chose digne de remarque, si outrés que soient les bouleversements infligés au visage humain par le jeu des deux fentes de la boîte transformiste, la ressemblance se maintient avec opiniâtreté ; les muscles ou les méplats ont beau s'exagérer ou s'amoindrir, ils ne peuvent se soustraire à un je ne sais quoi qui constitue quand même, dans cette perturbation scientifiquement accomplie, leur incommutable individualité.

« Toutefois il faut voir, je crois, les choses de plus haut et reconnaître que la loi d'optique ci-dessus définie se prête à de bien plus larges applications. De même qu'elle ridiculise et enlaidit le modèle, de même, si on l'en requiert, elle le corrige et l'embellit. Ainsi s'agit-il d'une photographie ou bien encore d'une composition d'artiste peu conforme aux règles de l'esthétique et, par exemple, d'une figure dont l'ovale serait trop raccourci, un écart convenablement calculé des deux fentes rétablira l'harmonie des proportions, donnera à la copie la grâce et la noblesse qui manquaient à l'œuvre primitive.

« Utilisée pour le service de la physiologie et de l'anatomie, la *chambre phototransformiste* mettra en évidence, par une succession de types interlopes, la gradation qui existe entre des êtres séparés par de grandes distances dans l'échelle de la création. Elle rendra palpables des similitudes de conformation que, sans le secours de cet instrument, l'œil le plus exercé aurait peine à discerner.

« Dans le domaine de l'architecture et de l'ornementation, elle fera éclore des formes et des styles auxquels personne n'a jamais songé. En géométrie, elle substituera une figure à une autre, par exemple l'ellipse au cercle, et résoudra graphiquement plus d'un problème. En typographie, elle traduira les clichés les plus vulgaires, les plus démodés, en agencements de lettres curieusement irradiées et faisant une fête pour les yeux.

« Il n'est pas jusqu'aux paysages, aux villes et aux monuments qu'elle n'ait le pouvoir de transfigurer en visions d'un autre monde.

« Que si maintenant l'on suppose l'intervention de la *stéréoscopie* dans la production des photographies dont il s'agit, les effets obtenus atteindront une puissance sans limites ; car les exagérations les plus audacieuses, les figures les plus paradoxales, les monstres les plus invraisemblables procureront la sensation de la réalité ; l'œil en fera le tour, ils seront palpables, leur authenticité s'imposera irrésistible. »

Nous reproduisons ci-dessous les notes que M. Ducos du

Hauron a bien voulu nous communiquer sur les moyens d'exécution qu'il a imaginés.

Il s'estimerait heureux, ajoute-t-il, si quelque chercheur ingénieux parvenait à greffer sur l'invention dont il s'agit de nouvelles combinaisons et de nouvelles surprises.

MATÉRIEL TRANSFORMISTE

« La *photographie transformiste* est, en principe, une *photographie sans objectif*. Elle diffère de la photographie sans objectif proprement dite en ce sens que l'ouverture qui donne passage aux rayons lumineux n'est pas percée dans une cloison unique, mais résulte de l'entre-croisement des deux fentes pratiquées dans deux cloisons successives et jouit, par cela même, d'une sorte d'ubiquité par rapport aux diverses régions de la surface sensible.

« Donc, pas d'objectif dans le matériel transformiste, mais deux cloisons ou écrans percés de fentes.

« Ces deux écrans, distants l'un de l'autre d'un intervalle quelque peu variable, peuvent s'installer, au moyen de rainures, dans la partie mitoyenne d'une boîte peinte en noir intérieurement, de forme rectangulaire et allongée, garnie d'un couvercle et ouverte à l'une de ses extrémités. C'est en face de cette ouverture que se placera l'objet, vivant ou inanimé, qu'il s'agit de reproduire. A l'extrémité opposée de la boîte s'adapte, par une rainure, la plaque sensible (ou bien le cadre réducteur portant, suivant la nature du travail, soit la plaque sensible, soit le papier ou la pellicule sensible).

« Pour le cas où il s'agirait, non pas de créer d'emblée, avec la boîte transformiste, les clichés spéciaux, mais de transformer un cliché préalablement obtenu à la chambre noire ordinaire par les procédés habituels, la partie antérieure (ou côté ouvert) de la boîte devra être garnie de deux rainures juxtaposées : dans l'une d'elles se dresse le cliché dont on veut obtenir des reproductions transformées ; l'autre rainure, disposée extérieu-

rement à la première, recevra, dans les circonstances où cette annexe sera nécessaire, un verre opale, uniformément éclairé du dehors, formant un fond blanc à ce cliché.

« Il est une disposition, c'est-à-dire un système d'écrans, qui réalise avec une facilité singulière la production des phénomènes désirés, et qui se prête, sous une forme très simple, à des combinaisons d'une immense variété.

« Voici en quoi consiste cette construction :

Fig. 32.

« Chacune des deux fentes est établie, non plus dans un écran fait d'une seule pièce carrée ou rectangulaire, mais dans un disque rotatif de rechange D qui s'installe, à l'aide de taquets, dans la feuillure intérieure d'une *rondelle* ou *anneau* RRRR : de la sorte chaque fente, soit rectiligne, soit courbe, soit ondulée, etc., etc., peut se déplacer dans un même plan de manière à y occuper toutes les directions que l'on désire.

« La rondelle ou anneau en question est, à son tour, susceptible d'osciller autour d'un de ses diamètres au moyen de deux tiges ou pivots PP implantés sur le prolongement de ce diamètre et s'engageant dans un cadre de forme extérieurement carrée CCCC.

« Les deux points précis dans lesquels les deux pivots s'engagent sont situés au milieu des deux côtés opposés du susdit écran.

« Enfin, ce cadre s'installe par deux bords extérieurs opposés, choisis à volonté, dans les rainures verticales qui garnissent, comme il a été dit plus haut, les parois de la boîte transformiste, dans la partie mitoyenne de celle-ci.

« L'espace vide qui existe entre l'*anneau* et le *cadre* est garni par une membrane flexible constituée, si l'on veut, par une étoffe noire et opaque (telle que la soie noire, le surah, mise en double et collée, d'une part au bord extérieur de l'anneau, et, d'autre part, au bord intérieur du cadre; il y a avantage à donner à ce bord intérieur la forme circulaire [1].

« Les deux disques à fentes, installés comme il vient d'être dit, constituent deux systèmes articulés identiques, qui se dressent, en regard l'un de l'autre, dans les rainures de la chambre noire.

« Mais si les deux organes dont il s'agit sont identiques comme construction, le jeu même, absolument indépendant de

1. Pour que la membrane se prête à toutes les positions, plus ou moins inclinées, que doit pouvoir prendre l'anneau porteur du disque à fentes, la largeur à donner à la bande circulaire d'étoffe qui constitue cette membrane doit être, bien entendu, notablement plus grande que l'intervalle vide qu'elle est destinée à remplir. A cet effet, on a soin de donner à ladite bande, avant de la découper, un diamètre extérieur dépassant celui de l'ouverture du cadre.

On colle en premier lieu sur l'une des faces de l'anneau le bord intérieur de la membrane, dont la circonférence doit être par conséquent un peu moindre que la circonférence de l'anneau; puis on procède au collage de la bordure extérieure de ladite membrane sur la face correspondante du cadre. Il s'agit de répartir rationnellement les plis qui vont se former à raison de l'inégalité des diamètres. A cet effet, on divise au moyen d'un crayon de couleur claire en un même nombre de parties égales (par exemple 16 parties) : 1° le côté du cadre (cadre noir) où va se faire l'adaptation; 2° la membrane circulaire; on colle tout d'abord de petits espaces aux quatre points cardinaux, puis d'autres petits espaces situés à égale distance entre les quatre points en question, et on subdivise de la même manière le collage entre ceux-ci; il ne reste plus qu'à combler les derniers paces en collant les derniers plis qui se seront formés.

chacun d'eux est susceptible de créer, de l'un à l'autre, des différences innombrables; en effet, d'une part, la mobilité de chaque disque autour de son centre permet de varier à l'infini la direction de chacune des deux fentes sur le plan où il se meut ainsi, et, d'autre part, la mobilité de chaque disque autour de son diamètre permet de varier à l'infini le plan de chaque fente.

« Considéré isolément, chaque disque, avec son enveloppe, est une sorte d'œil membraneux et mobile; sa rondeur et la fente dont il est percé le font ressembler à un œil de chat. Il suit de là que l'appareil qui vient d'être décrit peut être dénommé : *boîte phototransformiste aux yeux de chat.*

« Considéré dans son ensemble, l'appareil, d'une réelle facilité d'exécution, constitue une combinaison au plus haut degré favorable, non seulement pour varier à l'infini, selon le gré de l'opérateur, les positions respectives des deux fentes, mais encore pour calculer et graduer, au moyen de repères parfaitement fixes, les effets qu'on se propose d'obtenir.

« Remarques. — 1º En aucun cas, on n'a à se préoccuper de distance focale ni de mise au point, les fentes ayant, tout aussi bien qu'une mince ouverture unique, le privilège de donner, à toutes les distances, des images bien nettes.

« 2º La condition capitale pour obtenir de belles épreuves transformées, consiste en une confection correcte des fentes des écrans. Il les faut fort étroites (environ 4 à 5/10 de millimètre pour une chambre transformiste correspondant aux dimensions d'une plaque (13 × 18). On doit cependant se garder d'en exagérer l'étroitesse, au lieu de gagner on perdrait alors en netteté, à raison du phénomène de la *diffraction*. Il les faut, en outre, à bords extrêmement minces, exempts de toute bavure, de toute aspérité. Chaque incorrection dans la découpure de ces fentes se traduit, sur les épreuves, par une rayure ou strie prolongée. On peut, à la rigueur, se contenter de fentes découpées dans du papier noir très mince collé sur des verres, convertis de la sorte en écrans; mais, évidemment, il vaut mieux recourir à des feuilles rigides de métal, percées de fentes finement taillées

en biseau. Quelques-unes de ces feuilles pourront être bombées, ondulées, etc., ce qui permettra de varier encore les effets.

« 3° Les fentes très minces dont il vient d'être parlé ne laissent pas passer assez de lumière, pour permettre l'obtention d'*épreuves instantanées*, étant donné l'emploi des plaques ordinaires aux gélatino-bromure. Une durée de pose d'une minute, au maximum, est nécessaire ici comme elle est nécessaire, généralement parlant, pour la *photographie sans objectif*. Il convient de reconnaître que, dans un grand nombre de cas, cette durée n'a rien d'excessif, et qu'elle ne laisse pas que d'être pratique [1].

« 4° Une construction, digne assurément d'exercer l'adresse et la patiente ingéniosité d'un amateur, c'est celle de l'*Armoire à photocaricatures*. L'auteur a donné ce nom à une boîte, en forme d'armoire, cloisonnée et agencée de telle sorte qu'une pose unique du modèle suffit pour créer, sur la plaque ou surface sensible dressée au fond de ladite armoire, un groupe de six, de neuf ou de douze, etc., épreuves-photocaricatures de petit format, toutes différentes les unes des autres. A cet effet, deux cloisons successives sont installées dans un cadre profond, se faisant vis-à-vis l'une l'autre et faisant vis-à-vis à la surface sensible qui occupe le fond du cadre; chacune de ces deux cloisons est percée non pas d'une seule fente, mais de six ou de neuf ou de douze fentes, etc., se faisant face d'une cloison à l'autre et disposées par rangées symétriques. Deux fentes quelconques, ainsi placées en regard l'une de l'autre, doivent être combinées de manière à engendrer une déformation spéciale. Le modèle se traduira donc par autant de métamorphoses diffé-

[1]. Pour qui tiendrait à obtenir des *épreuves instantanées*, une modification, une complication du matériel deviendrait nécessaire; l'auteur propose, dans ce cas, de substituer, aux deux étroites fentes qui ont été décrites, deux larges fentes garnies de lames de verre à courbures cylindriques convergentes de foyers différents. Ce serait la forme la plus savante de l'appareil.

Ce même appareil à lames cylindriques pourrait être utilisé, en outre, pour des *projections*; étant donnée cette destination, le fond de la boîte ne serait plus fermé, mais c'est là que serait installée la photographie positive transparente qu'il s'agirait de projeter.

rentes qu'il y aura de couples de fentes. Dans la production de chacune desdites images, le peu de distance qui sépare les fentes de la surface sensible activera très notablement l'action lumineuse, d'où la conséquence que, pour le portrait d'après nature, on se rapprochera beaucoup de l'*instantanéité*. Non seulement toutes les épreuves d'un même tirage différeront les unes des autres, mais le tirage tout entier, étant donné l'emploi des deux mêmes cloisons ci-dessus décrites, pourra se transformer en plusieurs tirages tout à fait différents ; il suffira, soit d'intervertir les deux côtés respectifs de l'une ou de l'autre des deux cloisons ou de toutes les deux, soit d'intervertir les situations respectives du haut ou du bas de l'une d'elles ou de toutes les deux.

Fig. 33.

« 5° Lors de la première apparition du système transformiste, le problème de la *caricature en photographie* avait, depuis déjà quelques années, mis en éveil nombre d'imaginations. Quant aux solutions proposées, elles confinaient — telle est mon opinion — à l'empirisme pur.

« On n'avait rien trouvé de mieux, en effet, que de simples tours de main se réduisant, par exemple, à étirer dans un sens ou dans l'autre des clichés sur gélatine encore tout humides, de manière à rendre grotesques les traits d'un individu, ou bien encore se réduisant à obliquer, pendant l'exposition à la lumière, la glace sensible.

« Est-il besoin de faire ressortir l'infériorité de semblables moyens, mis en regard de *la loi des deux fentes*? Non seulement ils ne procurent que des déformations fort limitées, mais le principe même de ces photocaricatures est faux.

« En effet, à la différence des épreuves de la *boîte transformiste*,

lesquelles sont toujours nettes, sans mise au point, il faut forcément, si on procède au moyen d'une chambre noire à objectif,

Fig. 34.

Fig. 35.

Fig. 36.

en y inclinant la plaque sensible, recourir aux préliminaires d'une mise au point, et la mise au point ne pourra jamais s'ef-

Fig. 37.

Fig. 38.

fectuer que pour une zone unique de cette plaque. Tout le reste sera en dehors de la distance focale et l'image, au lieu de former

un rectangle, constituera inévitablement un trapèze; de plus, le degré d'éclairage, dans ce trapèze, variera en sens inverse des largeurs. Le même vice radical dégradera les photographies provenant de clichés sur gélatine, péniblement étirés et contretirés à la main par un travail de patience, et en outre il s'y manifestera le plus souvent des détériorations, des plissements dans les régions qui avoisinent les endroits ainsi torturés. Cette manipulation est lente, périlleuse, autant que dépourvue de portée scientifique ou artistique. C'est un procédé primitif qui ne saurait lutter contre la production automatique et industrielle d'épreuves variées à l'infini, et créées chaque fois en se jouant, au moyen d'une simple et rationnelle combinaison d'optique. »

PORTRAITS TIMBRES-POSTE

M. Forestier a publié dans l'*Amateur photographe* le procédé suivant :

« Pour la reproduction d'épreuves photographiques dites « timbres-poste », on emploie généralement une chambre noire à laquelle on adapte une planchette spéciale portant une batterie de petits objectifs, semblable à celle dont se servaient les photographes de profession, à l'époque où la vogue des portraits sur tôle, à vingt sous la douzaine, battait son plein.

« L'inconvénient de ce système, pour quelques amateurs, c'est qu'il nécessite l'achat relativement coûteux de la batterie en question ; mais, comme on peut obtenir les mêmes résultats sans apporter aucune modification au matériel ordinaire, je pense être agréable à mes collègues qui l'ignorent, en leur indiquant le moyen d'opérer pour reproduire en nombre illimité, théoriquement, un même portrait ou vue quelconque, sur une seule glace sensible, avec un seul objectif.

« Avec des variantes, que chacun sera à même d'ajouter à la simplicité du procédé, on pourra composer des scènes où le même personnage jouera tous les rôles, ou bien encore des photographies charges dont les plus curieuses et les plus plaisantes nous ont été communiquées par les journaux américains.

« Revenons aux portraits timbres-poste, qui serviront de point de départ à la façon d'opérer pour multiplier, par poses répétées, plusieurs images d'un ou plusieurs sujets sur une seule glace : Le principe repose tout simplement sur un fait bien connu, et dont l'importance cependant, au point de vue de ses multiples applications scientifiques ou même récréatives, échappe quelquefois à la sagacité de ceux qui ne s'arrêtent pas aux conséquences forcées, étant observées chaque jour, d'un événement des plus naturels ou qui négligent les effets simples d'une cause banale.

« Puisque banale il y a, expliquons, dans toute sa banalité, le fait connu auquel je viens de faire allusion : « Si un objectif « est découvert devant un fond noir alors qu'une glace sensible « est exposée dans l'appareil, la matière sensible ne se modi- « fiera pas » et l'on peut facilement s'en convaincre en plongeant dans un liquide réducteur une glace ainsi traitée ou encore, plus simplement, en se souvenant qu'un cliché présente des parties claires qui correspondent aux noirs du modèle... Est-ce assez... simple ce que j'ose affirmer là ? Enfin, c'est sur cette remarque, que je n'hésite pas à qualifier de « judicieuse », que j'entre sans plus tarder dans le vif de la question.

« Fixez sur un fond noir, mat, exempt de reflets, bien tendu et de dimensions suffisantes, la photographie que vous voulez réduire et multiplier et, pour les commodités de la mise au point, présentez cette photographie à l'envers. Sur le côté extérieur du verre dépoli de la chambre noire, appliquez convenablement une feuille de papier dioptrique en la collant par ses angles. Mettez au point et indiquez sur le papier transparent, au moyen d'un crayon, la place occupée par l'image réfléchie ; ceci fait, vous fermez l'objectif, vous introduisez, comme à l'ordinaire, un châssis contenant une glace sensible et vous impressionnez cette glace.

« Lorsque la pose est terminée, on retire châssis et glace, on remet le verre dépoli et on se rend compte que le sujet vient bien reprendre sa place dans les contours tracés sur le papier, ces contours vous indiquent maintenant que la plaque sensible n'a été impressionnée *qu'à cet endroit*.

« En décentrant l'objectif, ou en déplaçant l'appareil, on met une seconde fois au point, de manière que l'image vienne effleurer à droite ou à gauche, dessus ou dessous, le premier tracé au crayon, puis on délimite encore l'image nouvelle et on impressionne à nouveau la même plaque sensible.

« En répétant toutes ces opérations (décentrage, mise au point, réserve des parties impressionnées sur le papier dioptrique, impression de la plaque) autant de fois qu'il est possible de mettre au point sur la glace dépolie sans empiéter sur les

réserves indiquées, on obtiendra autant d'images au développement du cliché. Le nombre de ces images dépend nécessairement de leurs dimensions et des dimensions de la plaque.

« L'essentiel, condition *sine qua non*, c'est qu'il ne faut pas poser à peu près, mais bien exactement le même temps à chacune des impressions, sinon les résultats au développement seraient défectueux ; toutes les images doivent apparaître avec un ensemble parfait, cela se comprend sans qu'il soit nécessaire d'insister sur ce détail aussi important que facile à observer. »

A cette excellente méthode, préconisée par M. Forestier, nous en ajouterons deux autres :

La première consiste à se mettre en face d'une porte, laissée

Fig. 39.

ouverte, d'une chambre obscure, d'un laboratoire très sombre. On sait que ces sortes de fonds sont les moins photogéniques. Sur les montants de la porte, vous fixez horizontalement des fils de fer bien tendus et symétriquement espacés, et vous reliez le fil supérieur et le fil inférieur par une série d'autres cordelettes verticales et également distantes, ce qui vous donne une sorte de trame quadrillée, dont chaque partie à jour a le format de

l'épreuve à reproduire. Il ne s'agit plus que d'attacher l'épreuve par deux épingles recourbées, en haut et en bas de la carte, après votre réseau, et de la photographier en la déplaçant chaque fois dans chacune des cases 1, 2, 3... 9, etc.

Le réseau quadrillé s'impressionnera autant de fois que vous ferez de poses successives; mais, peu importe, puisqu'il retombe à la même place sur votre plaque. Avec ce système, vous ne déplacez pas l'appareil ni le châssis.

La deuxième méthode consiste à découper dans un carton

Fig. 40.

noir ABCD du format de la plaque à impressionner, une ouverture rectangulaire AEFG dont la surface est le quart de celle du carton noir, et d'enlever dans ce nouveau carton AEFG, une partie HIJK, qu'on laisse à jour (cette dernière a ainsi le seizième de la plaque, ce qui va permettre de faire seize poses mignonnettes sur la même glace).

Ces cartons se placent non pas dans le châssis même, devant *la glace sensible*, mais contre une petite feuillure ménagée à cet effet dans le compartiment qui relie le soufflet à la glace dépolie. Il suffira alors de refermer le rideau du châssis à glace sensible, de retirer celui-ci, et, une fois les cartons replacés dans une nouvelle position, de remettre le châssis et d'opérer à nouveau.

Cette opération se fera en moins de temps qu'il ne le faut pour le décrire.

Cette méthode a l'avantage de ne pas voiler la plaque, incon-

Fig. 41.

vénient qui peut se produire dans les cas précédents si le fond devant lequel on opère plusieurs fois consécutives n'est pas absolument noir.

PHOTOGRAPHIE D'UN FEU D'ARTIFICE, DE LUEURS, ETC.

Les fusées d'artifice forment des traînées lumineuses essentiellement photogéniques, et qu'il est facile de photographier. Pour cela, on laisse l'objectif ouvert pendant environ 30 secondes, afin d'avoir sur la plaque l'image de plusieurs fusées. A l'endroit où elles se résolvent, on aperçoit les traînées descendantes, qui sont du plus joli effet. Si l'on veut n'avoir sur une même plaque que des fusées de même nature, on munit la chambre noire d'un obturateur à pose, et on surveille attentivement le départ des fusées pour ouvrir s'il y a lieu. Nous reproduisons, figure 42, page 107, l'image d'un bouquet de feu d'artifice, ainsi reproduite par la photographie.

Si l'on veut photographier la ou les pièces, on se trouve en présence du fait suivant : c'est que l'espace angulaire qu'elles occupent est fort petit relativement à celui des fusées qui s'élèvent à une grande hauteur. Il faut donc, si l'on veut avoir sur la glace une image de dimension convenable, changer rapidement d'objectif, et en mettre un à plus long foyer. La position de la glace dépolie ayant été déterminée d'avance, on l'y amène rapidement. La pose peut être presque instantanée.

Toutes les sources lumineuses peuvent d'ailleurs être facilement photographiées. Sur un portrait d'une personne tenant une bougie allumée, la bougie se voit fort bien. On peut, la nuit, photographier des rampes de gaz, motifs d'illumination, etc., avec des poses qui peuvent être de quelques secondes seulement. Telle est l'épreuve que nous reproduisons figure 43, page 108. L'interruption qui se trouve dans l'épreuve provient d'une statue qui, placée au milieu du rectangle formé par les rampes, en masquait une partie. Naturellement, le cliché n'a pas même donné une silhouette de cette statue. Si les branches des lustres sont visibles sur l'épreuve, c'est qu'elles étaient peintes en blanc, et placées dans le voisinage des becs.

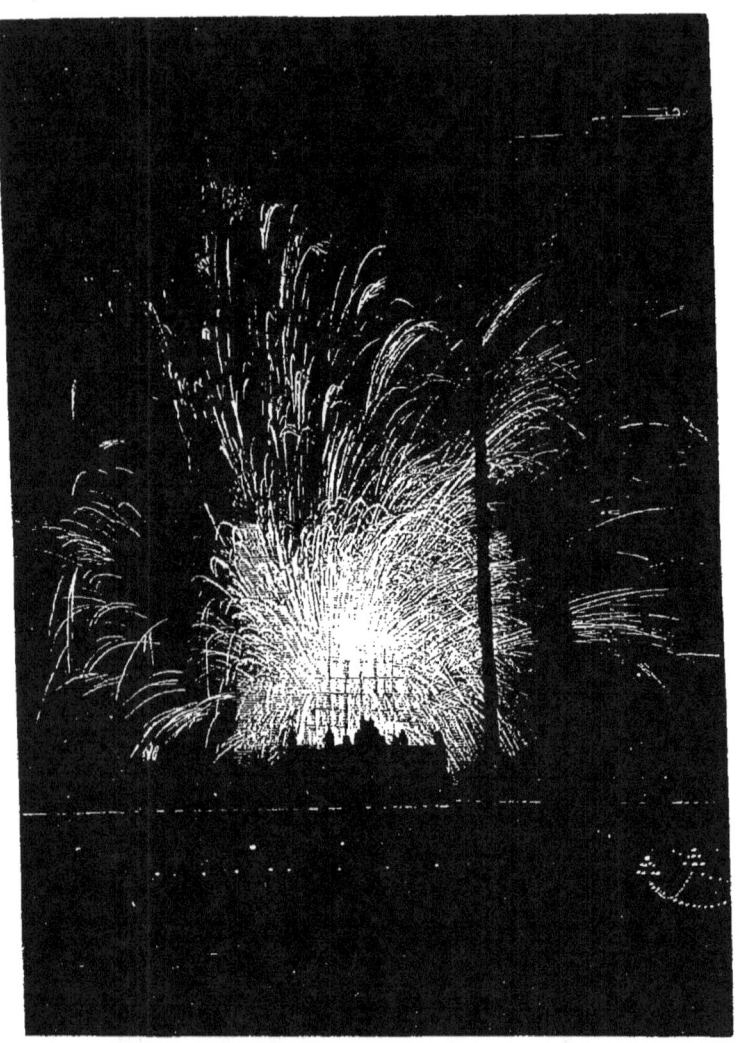

Fig. 42. — Photographie d'un feu d'artifice.

108 LES RÉCRÉATIONS PHOTOGRAPHIQUES

On peut reproduire par la photographie un éclair magnésique; tous les fragments de magnésium sont visibles et forment

Fig. 43.

autant de fines traînées lumineuses. Diaphragmer très fort, pour ne pas avoir un cliché voilé.

Fig. 44.

La figure 44 montre — grandeur réelle — la photographie instantanée d'un ruban de magnésium en combustion. On voit, à la partie inférieure, la magnésie formée qui s'enroule en hélice.

LA PHOTOMICROGRAPHIE

La chambre noire doublée d'un microscope fournit à l'amateur un champ extrêmement vaste pour appliquer, à la fois, ses talents de photographe et de naturaliste. Nous ne lui conseillons pas, cependant, de chercher à atteindre les grossissements

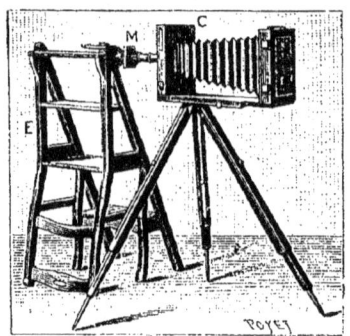

Fig. 45.

extrêmes, qui exigent des dispositifs spéciaux, tandis que, si l'on se contente de grossissements ne dépassant pas 50 à 100 diamètres, on peut opérer sans la moindre difficulté, en mettant simplement le microscope devant la chambre noire. La figure 45 montre une des installations les plus simples que l'on puisse adopter. Le miscroscope **M** est monté horizontalement ; il est fixé par une presse à un escabeau **E**. La chambre noire est montée sur son pied en **C**; l'objectif est enlevé, et le microscope entre dans l'ouverture laissée libre. On recouvre le tout du voile noir, pour éviter l'accès de la lumière par cette ouverture. Cette disposition n'est acceptable, bien entendu, que pour opérer à la lumière artificielle, ce qui, à notre avis, est le moyen le plus commode, à cause de la facilité qu'on a pour retrouver

la même intensité lumineuse. La préparation est donc éclairée par le miroir même du microscope, au moyen d'une lampe à pétrole placée à une petite distance, et de telle façon qu'elle ne puisse éclairer directement la plaque sensible, par l'ouverture de l'objectif. La préparation étant centrée en la regardant à l'œil, on place la chambre noire, et l'on met au point au moyen de la vis de rappel du microscope. Cela fait, on obture en

Fig. 46. — Antenne de hanneton.

plaçant, entre la lampe et le miroir, une feuille de carton ou un objet opaque quelconque, que l'on enlève pour donner la pose après avoir mis en place la glace sensible. Le temps de pose varie suivant la transparence de la préparation, depuis deux ou trois secondes jusqu'à une demi-heure. Si l'épreuve n'a pas la même finesse que l'image sur la glace dépolie, cela tiendra la plupart du temps au défaut d'achromatisme du microscope ; dans ce cas, on placera entre la lampe et le miroir, soit un ballon renfermant du sulfate de cuivre ammoniacal, soit une lame de gélatine bleue.

On gagne en finesse en enlevant l'oculaire du microscope. On devra, dans ce cas, mettre un papier noir mat dans le tube du microscope, pour éviter les réflexions sur les parois du tube, réflexions qui forment des auréoles sur l'épreuve.

Si l'on veut obtenir des grossissements différents avec le même objectif, il suffit de faire varier le tirage de la chambre noire.

M. Fayel a indiqué un procédé très élégant pour éviter la mise au point. Ce procédé est précieux lorsqu'on a des préparations peu transparentes, et par suite difficiles à mettre au point, par défaut d'éclairement. On détermine une fois pour toutes, expérimentalement, la distance de la glace dépolie, pour laquelle l'image se forme, identiquement semblable à celle de l'oculaire, resté en place après l'observation à l'œil dans le microscope. Il suffit alors, après qu'on a observé la préparation, et qu'on l'a mise au point pour l'œil, de mettre en place la chambre noire, et de photographier sans se préoccuper autrement de la mise au point sur la glace dépolie. Il va sans dire que, dans le dispositif de la figure 45, page 109, on devra laisser le pied en place chaque fois qu'on enlève la chambre, afin que celle-ci retombe toujours dans la même position.

Nous reproduisons à la page qui précède, par la photogravure, une photomicrographie obtenue par ce procédé.

PHOTOGRAPHIE DES ÉTINCELLES ÉLECTRIQUES, DES ÉCLAIRS, ETC.
PHOTOGRAPHIE PAR L'ÉLECTRICITÉ

Les étincelles électriques, qui forment des sources lumineuses, à haute température, et par conséquent très photogéni-

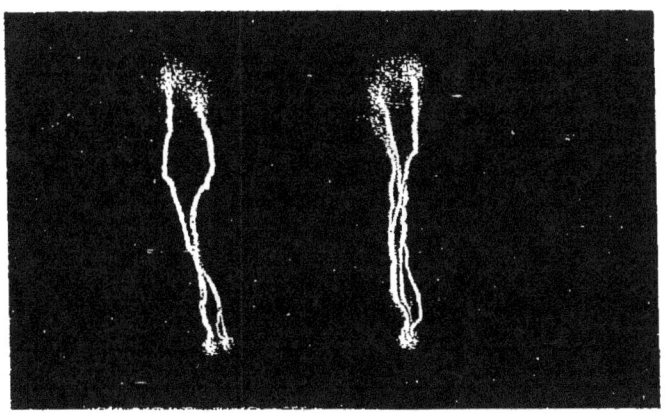

Fig 47. — Photographie d'étincelles électriques.

ques, peuvent être photographiées facilement. Elles sont même suffisamment lumineuses pour qu'on ait pu les fixer sur le collodion sec, en faisant partir simplement l'étincelle sur la plaque.

En 1875, M. Daft a réussi à obtenir, en Amérique, des photographies d'étincelles, qui montrent nettement leur constitution.

M. Welten a réussi également à photographier des étincelles électriques à la chambre noire. En déplaçant la chambre après chaque pose, il en obtenait plusieurs sur la même plaque.

M. Bertin a obtenu de fort belles photographies d'étincelles en les faisant partir directement sur une glace préparée au collodion sec.

M. Ducretet, MM. Van Melckebecke et F. Plucker ont appli-

qué le même procédé, en se servant du gélatino-bromure.

Cette façon d'opérer, la plus simple de toutes, ne nécessite aucun appareil spécial. Il suffit de placer la plaque sensible directement sous l'excitateur, et en contact avec lui. La couche de gélatino-bromure exerce évidemment son influence sur la forme de l'étincelle, qui diffère de ce qu'elle serait dans l'air ; mais le procédé n'en conserve pas moins son intérêt.

M. Ducretet, en vue de photographier des effluves, avait

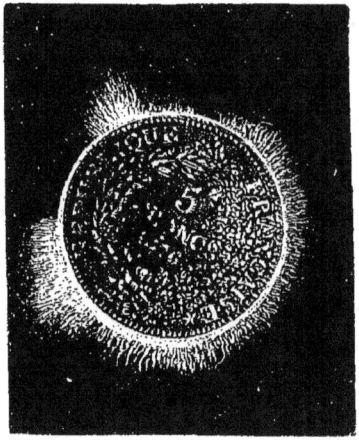

Fig. 48.

disposé un condensateur dont l'isolant était une plaque sensible, et remarqué que tous les détails de la surface des armatures étaient visibles sur l'épreuve. M. Boudet de Paris, remarquant à son tour le même fait, l'a mis à profit pour photographier des objets en relief, par l'électricité. La façon d'opérer est très simple. La médaille ou la pièce à photographier est placée sur la surface sensible. De l'autre côté du verre, on dispose une armature formée d'un disque métallique. On peut également placer dos à dos deux plaques sensibles, et appliquer sur chacune des faces extérieures un objet à photographier. Il suffit de charger le condensateur ainsi formé, soit avec une machine

électrostatique, soit avec une bobine de Ruhmkorff, et de développer ensuite, pour voir apparaître tous les détails des surfaces en contact sur la plaque. La figure 48 montre une épreuve ainsi obtenue. M. Boudet de Paris a fait remarquer que le cliché était beaucoup plus net lorsque, au lieu de charger simplement le condensateur, on le déchargeait ensuite en fermant l'excitateur de la machine.

La photographie des éclairs n'est qu'un cas particulier de celle des étincelles électriques. Les éclairs se photographient facilement à la chambre noire. On opère la nuit; la mise au point étant faite d'avance sur un objet très éloigné, on braque la chambre dans la direction des éclairs, et l'on ouvre l'objectif soit pendant toute la durée de l'orage, soit pendant l'intervalle de quelques éclairs seulement.

M. Robert Haensel, M. O. Leville, M. Desquesnes, ont ainsi obtenu de fort belles épreuves qui ont souvent révélé des détails invisibles à l'œil pendant le court instant que dure l'éclair. Il n'est pas rare, par exemple, que la photographie laisse voir de nombreuses ramifications là où l'œil n'avait aperçu qu'un trait unique.

PHOTOGRAPHIE DES FANTOMES MAGNÉTIQUES

Pour fixer par la photographie les fantômes magnétiques, on produit ceux-ci sur un carton, sur lequel on a tendu une feuille de papier sensible, retenue avec des punaises ou avec des bandes de papier gommé. On expose ensuite en pleine lumière, jusqu'à noircissement de la feuille. En enlevant alors la limaille

Fig. 49.

de fer, on trouve réservées en blanc les parties qu'elle recouvrait (fig. 49).

Il est bon, pour opérer commodément, de fixer par des supports le carton et l'aimant ou électro-aimant.

Lorsque tout est en place, on saupoudre la feuille sensible avec la limaille de fer, au moyen d'un tamis; on frappe quelques légers coups sur le carton, pour faciliter la formation du fantôme, et on expose enfin à la lumière, de préférence au soleil.

On peut opérer de même, dans le laboratoire rouge, en remplaçant le papier albuminé par une feuille de papier au gélatino-bromure, ou par une glace sensible.

LA PHOTOGRAPHIE A GRANDE DISTANCE

Le problème de la photographie à grande distance a été posé depuis longtemps; cette question présente en effet un intérêt pratique; il peut être nécessaire, dans certains cas, de

Fig. 50. — Le mont Canigou, vu de Marseille, à 253 kilomètres de distance.
Gravure extraite de l'*Astronomie*: Gauthiers-Villars, éditeur.

photographier les détails d'un monument inaccessible, ou de prendre des vues d'ensemble alors qu'on ne peut approcher par suite de difficultés quelconques.

Dans certains cas, le défaut de pureté de l'atmosphère peut être un obstacle pour l'obtention de telles vues; mais, en choisissant bien le moment, cet obstacle est de ne inllmportance :

quand on pense que le profil du mont Blanc est visible de l'Observatoire du Puy de Dôme (305 kilom.) et de Langres (240 kilom.), que de Nice on aperçoit les montagnes de la Corse (200 kilom.) et que le mont Canigou, projeté sur le disque du soleil couchant, se voit quelquefois de Marseille (253 kilom.), on se rend compte que le photographe, qui n'opérera jamais à de telles distances, ne pourra guère mettre sur le compte de l'impureté de l'atmosphère le flou de ses épreuves, s'il a su choisir un beau jour.

Fig. 51.

MM. Émile Courvoisier et Charles Humbert ont du reste photographié une étendue de 80 kilomètres de la chaîne des Alpes, depuis le Jura neufchâtelois, c'est-à-dire à 105 kilomètres de distance. En opérant pendant le jour, les montagnes se confondaient avec le ciel; mais, un peu avant le lever du soleil, le profil se détache nettement à l'horizon.

M. Lacombe a opéré à une distance de 2 kilomètres, en plaçant une longue-vue devant l'objectif. M. Mathieu, par le même procédé, a obtenu de très bonnes épreuves, à une distance de 1 kilom. 200, et avec une longue-vue de $0^m,60$ de développement.

Si l'intensité de la lumière reçue est suffisante, on peut mettre au point sur la glace dépolie, directement; toutefois, cette mise au point est incertaine, ou du moins elle peut varier dans de larges limites, par suite de l'allongement des pinceaux

lumineux. On peut encore mettre au point la longue-vue, à l'œil, et placer celle-ci devant l'objectif.

Nous reproduisons ci-contre (fig. 54) une photographie obtenue à la distance de 155 mètres par M. Léon Hartmann,

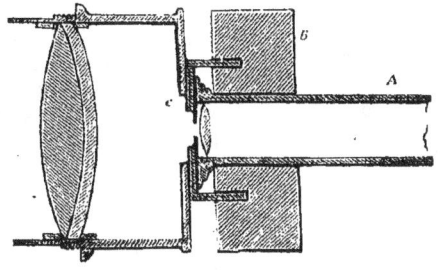

Fig. 52.

au moyen du dispositif que représente la figure 54. Comme on le voit, la chambre noire repose sur une planchette qui la dépasse à l'avant, où elle soutient, au moyen d'une deuxième planchette verticale, l'extrémité antérieure de la lunette. L'ocu-

Fig. 53.

laire de celle-ci est simplement entré dans un bouchon de liège, derrière lequel on revisse l'œilleton. Ce bouchon est ensuite enfoncé sur le tube d'un objectif simple. (La lunette employée était une petite lunette astronomique; ces instruments donnent en général de meilleures photographies que les lunettes terrestres.) La durée de la pose a été de 30 secondes au soleil.

LA PHOTOGRAPHIE A GRANDE DISTANCE 119

On trouvera du reste figure 53 une épreuve du même sujet obtenue à la même distance, avec un objectif ordinaire de 247 millimètres de foyer.

Toutefois, le procédé qui consiste à mettre une longue-vue

Fig. 54.

devant l'objectif semble peu rationnel, et donne de nombreux mécomptes, par suite de l'imperfection photographique d'un instrument qui a été construit pour l'œil. De plus, les nombreuses épaisseurs de verre absorbent une bonne fraction de la lumière.

Il s'agit, en somme, de trouver un objectif à long foyer, monté sur une chambre noire à grand tirage. On revient dans les conditions de la photographie astronomique, et il est probable que les télescopes ou les lunettes photographiques pourront être employés avec succès.

M. de Lacerda a, du reste, obtenu de très bons résultats avec une lunette astronomique de 108 millimètres de diamètre, munie d'une chambre 9 × 12. Naturellement, l'objectif de la chambre était supprimé. La mise au point se faisait par tâtonnement.

Fac Similé d'une Épreuve obtenue au Soleil.

LA PHOTOGRAPHIE COMPOSITE

Herbert Spencer et Francis Galton, de la Société royale de Londres, eurent les premiers l'idée de superposer un certain nombre de photographies de même grandeur, de façon à avoir, pour ainsi dire, la moyenne des épreuves employées. Pour cela ils tiraient des épreuves sur papier transparent, superposaient ces épreuves et les regardaient en face d'une lumière vive. L'effet obtenu, par exemple, par la superposition des portraits d'une même famille, et très curieux. En faisant des combinaisons avec ces portraits, deux à deux, ou trois à trois, on arrive à reconstituer des portraits de personnes mortes, d'ancêtres paternels ou maternels, etc. On a également obtenu, sur un même cliché, le portrait-type d'une famille, en faisant poser successivement, sur la même plaque et à la même grandeur, tous les sujets à photographier. L'ensemble forme un cliché où les lignes communes seules peuvent, en se superposant, impressionner la plaque, tandis que les traits qui n'appartiennent qu'à un seul individu ne s'impressionnent pas, la pose étant trop courte. (La durée normale de la pose nécessaire pour obtenir un bon cliché ordinaire dans les mêmes conditions est fractionnée en autant de parties qu'il y a de sujets qui prennent part au portrait composite.)

Mais cette façon de procéder présente des difficultés, parce qu'on a beaucoup de peine à placer les sujets dans la position exacte et à la grandeur voulue.

M. Arthur Batut a rendu pratique le procédé, en opérant, non pas sur les sujets eux-mêmes, mais sur des photographies faites à la même grandeur.

Nous reproduisons ci-contre un portrait composite, avec les sujets qui ont servi à l'obtenir. Nous devons ces épreuves à l'obligeance de M. Arthur Batut.

On a fait une objection à cette façon d'opérer, c'est que les dernières images, se formant sur une surface déjà impres-

sionnée, viennent d'une façon plus complète que les premières, apportant ainsi dans l'image résultante un appoint beaucoup plus grand que celles-ci.

M. Arthur Batut a fait des expériences complémentaires pour se rendre compte de la valeur de cette objection : les unes en photographiant des figures géométriques ayant des lignes communes, les autres en faisant des portraits composites avec un certain nombre d'individus, mais en changeant l'ordre suivant lequel les sujets sont photographiés. Or, quel que soit cet ordre, le résultat reste le même, mais il est essentiel que les poses soient données d'une façon exacte; autrement certains types peuvent devenir prépondérants. Cela est d'autant plus nécessaire qu'on emploie un plus petit nombre de sujets; lorsqu'on n'en emploie que trois ou quatre, l'image de chacun d'eux est visible, et le composite forme plutôt trois ou quatre portraits superposés qu'il n'est leur résultante.

M. Persifor Frazer a étendu la photographie composite à la reproduction du type d'une signature. Il a remarqué que dans une signature il y a, à plusieurs endroits (quelquefois huit ou neuf) des pleins qui indiquent sa structure générale. La constitution d'une signature dépend de la façon dont l'auteur a l'habitude de procéder pour l'écrire. Ainsi, certaines personnes ne peuvent écrire qu'une lettre ou deux sans bouger la main, ou un seul mot sans bouger le coude; toutes ces habitudes ont leur influence sur la forme de la signature. En superposant, par la photographie composite, ces points principaux qui se retrouvent dans diverses signatures d'un même auteur, on arrive à constituer une signature qui est la résultante de toutes celles qui ont posé devant l'objectif, et qui est, par conséquent, le type de la signature de l'individu. Cette application de la photographie pourrait trouver son emploi dans la recherche des faux en écritures.

Fig. 33.

La photographie appliquée à la production du type d'une famille ou d'une race :

Portrait-type A. — Composite formé avec les six portraits de femmes et les six portraits d'hommes qui figurent sur ce cliché.

Portrait-type B. — Composite formé avec six portraits d'hommes et six portraits de femmes de la même région.

Portrait-type C. — Composite formé avec les six portraits de femmes qui figurent ci-dessus et six portraits de femmes de la même région.

PHOTOPHÉNAKISTICOPIE

Voilà, certes, pour une récréation, un titre un peu prétentieux. Donc nos excuses pour le néologisme, avant d'aborder le sujet, qui est beaucoup plus attrayant que son nom ne semble le faire présager.

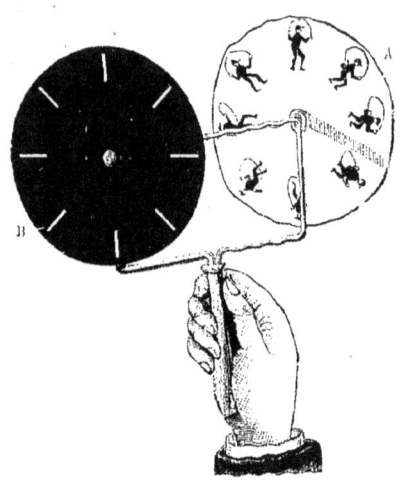

Fig. 56.

Le phénakisticope est maintenant si répandu, qu'il fait partie des jouets les plus usuels, et il n'est personne qui n'ait été à même de voir cette illusion du mouvement, qu'il donne par la présentation successive, devant l'œil, des diverses phases d'un sujet mobile. Nous ne décrirons que pour mémoire les diverses formes de cet appareil. Lorsqu'on possède des images d'un sujet dans les attitudes successives que comporte l'exécution d'un mouvement donné, il suffit, pour reproduire ensuite l'illusion de ce mouvement, de présenter successivement ces épreuves à l'œil, pendant un temps très court, de façon que,

grâce à la persistance des images sur la rétine, la seconde image prenne la place de la première sans laisser d'intervalle apparent.

Citons d'abord le phénakisticope (fig. 56, p. 122) formé de deux disques parallèles A et B, montés sur le même axe; le disque A porte, sur des secteurs équidistants, les images successives; le disque B est percé d'ouvertures radiales étroites, en face de ces images; c'est à travers ces ouvertures que l'œil, placé devant le disque B, regarde les images de A, tout l'ensemble

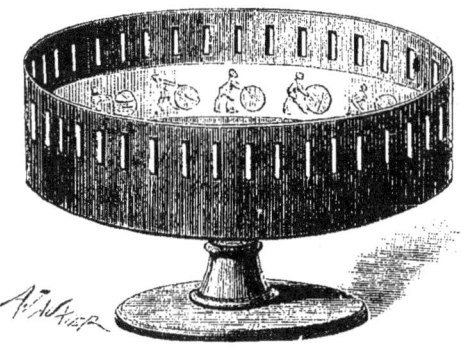

Fig. 57.

étant mis en mouvement, en tournant l'axe entre les doigts. Pendant ce mouvement de rotation, le disque B, faisant l'office d'obturateur, laisse voir instantanément chaque image au moment où la fente passe devant l'œil; et cette succession rapide des diverses phases de la même action produit l'illusion de cette action elle-même. On conçoit que cette illusion est d'autant plus parfaite que les images correspondent à des phases plus rapprochées l'une de l'autre. Pour que l'image soit vue très nettement, il faut que les fentes soient étroites; d'autre part, il ne faut pas chercher à les réduire trop, car alors elles ne laisseraient plus passer suffisamment de lumière. Pour un disque de 25 centimètres de diamètre, des fentes de 1 à 2 millimètres de largeur conviennent bien.

PHOTOPHÉNAKISTICOPIE 127

On a quelquefois changé cette disposition, en mettant les disques horizontalement sur un pivot. Une forme non moins

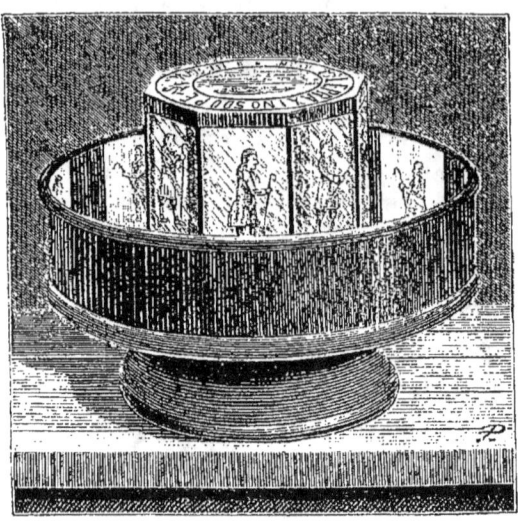

Fig. 58.

intéressante est celle qui consiste à employer un seul disque

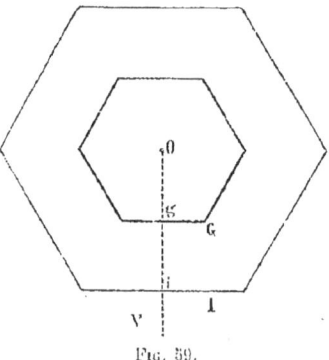

Fig. 59.

portant à la fois les images, et les fentes en regard de celles-ci; en faisant tourner ce disque devant un miroir et regardant à

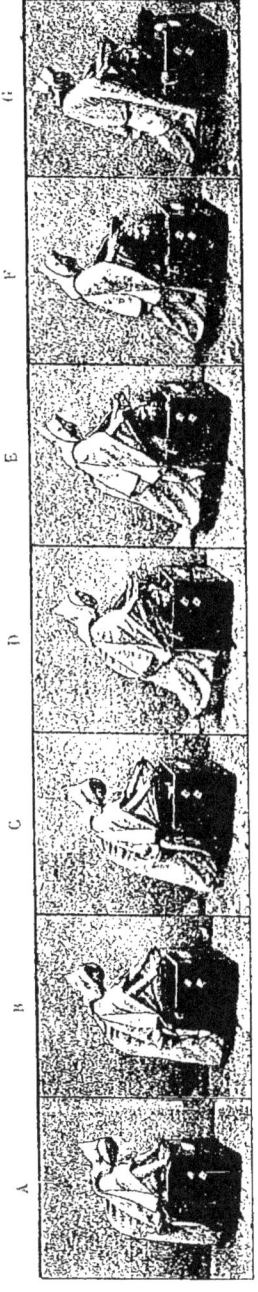

Fig. 60.

travers les fentes l'image du disque dans le miroir, on arrive au même résultat que précédemment.

Le zootrope (fig. 57, p. 126) est encore une autre disposition; les fentes sont percées suivant les génératrices d'un cylindre creux, à la partie supérieure, tandis que les images forment une longue bande que l'on place à l'intérieur, et qui prend la forme cylindrique. En faisant tourner le disque, et regardant à travers les fentes l'intérieur du cylindre, on voit défiler les images et se produire l'illusion du mouvement.

Le praxinoscope (fig. 58, p. 127) utilise au même but les propriétés des miroirs. Supposons qu'un système formé d'un miroir polygonal G (vu en plan fig. 59, p. 127) et d'une série d'images disposées sur les côtés d'un polygone I dont l'apothème serait double du premier, tourne d'un mouvement continu. L'œil placé quelque part en V pourra voir successivement, dans chaque côté du miroir g, les images i correspondantes; il verra ces images en O, comme si elles étaient sur l'axe de rotation, et chacune pendant le court espace de temps où la normale au miroir passe par l'œil de l'observateur. L'illusion se produit donc encore comme précédemment. En réalité, les images i forment une

bande que l'on place à l'intérieur d'un cylindre creux, qui peut être sensiblement confondu avec le prisme polygonal I. Cet appareil présente l'avantage de rendre l'effet visible pour un grand nombre de personnes, placées en cercle autour du praxinoscope. Il peut être disposé pour la projection.

Il faudrait placer à côté du praxinoscope la *toupie fantoche*, qui n'en diffère que parce que le miroir prismatique est remplacé par un miroir pyramidal dont les faces sont inclinées à 45°, tandis que les images forment un disque horizontal, que l'on fixe au sommet de la pyramide.

Depuis la découverte de la photographie instantanée, le phénakisticope est devenu un véritable appareil de synthèse photographique. On sait, en effet, quels curieux résultats la photochronoscopie a donnés entre les mains des Muybridge, des Janssen, des Marey, etc. C'est ainsi que le docteur Marey a pu obtenir, à des intervalles de $1/88^e$ de seconde, des photographies successives d'un oiseau volant. Ces photographies, placées dans un phénakisticope, ont reproduit d'une façon parfaite illusion du vol. Elles ont servi également à fabriquer des figures en relief, véritables statues de l'oiseau dans ses différentes attitudes, et qui, placées elles-mêmes dans le phénakisticope, ont rendu, avec une réalité saisissante, le mouvement de l'animal.

Les appareils qui servent à obtenir ces épreuves sont formés d'une série d'objectifs qui peuvent donner, sur une même plaque ou sur des plaques différentes, l'image du même objet sur lequel ils sont braqués. Un obturateur, formé d'un disque percé d'un secteur, fait un tour au moment du déclenchement, et découvre ainsi successivement tous les objectifs. Si l'on s'arrange de telle façon que le temps que met l'obturateur à faire un tour soit le même que le temps que dure l'action à photographier, on aura une série d'images dont la succession reproduira cette action elle-même. L'amateur qui ne dispose pas d'un tel appareil pourra, avec une chambre ordinaire, obtenir ces sujets pour le phénakisticope, à condition qu'un modèle complaisant lui prête son concours. Nous reproduisons ci-contre

(fig. 60, p. 125), une série d'épreuves obtenues de cette façon. La mise au point étant faite une fois pour toutes, le modèle se place successivement dans toutes les attitudes qui correspondent au mouvement qu'il s'agit de « photophénakisticoper », et pose chaque fois. La série de clichés peut être faite très rapidement,

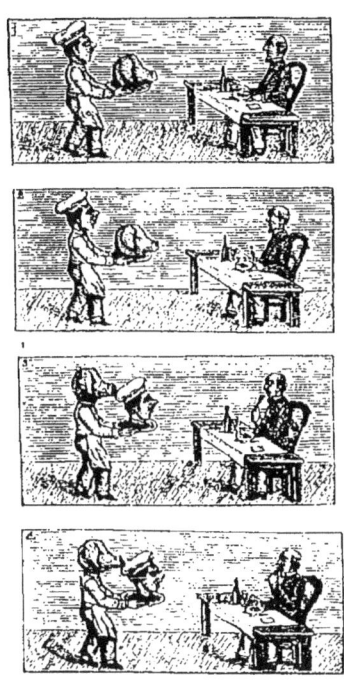

Fig. 61.

puisqu'il suffit, après chaque pose, de changer la glace pendant que le modèle prend l'attitude suivante.

Lorsque le mouvement comporte deux phases semblables (comme c'est le cas fig. 38), il suffit de faire la moitié des épreuves, et d'en coller deux séries bout à bout, en sens inverse, sauf à ne pas répéter les deux extrêmes. Ex. : ABCDEFGFEDCB.

Inutile d'insister sur le parti que l'on peut tirer, en pareille circonstance, du grimage des modèles, et des divers accessoires (masques, etc.), qui permettent d'arriver à des compositions

plus ou moins fantaisistes, telles que celle que nous donnons ci-contre (fig. 61, p. 130).

On peut, avec deux épreuves seulement, obtenir l'illusion d'un mouvement simple. Les deux épreuves sont collées sur les deux côtés d'un même carton, et un fil est attaché au milieu. En tordant ce fil, et le laissant ensuite se détendre, on présente à l'œil successivement les deux images. C'est, croyons-nous, la forme la plus simple du phénakisticope.

Ne terminons pas ce sujet sans faire remarquer tout ce que la combinaison du phénakisticope et du stéréoscope pourrait offrir d'intéressant. Une paire d'appareils, accouplés stéréoscopiquement, et munis chacun d'une série d'objectifs avec obturateurs synchrones, pourrait être disposée à la façon des appareils détectives, et donner des séries de clichés permettant de reconstituer des scènes animées.

PHOTOANAMORPHOSES

Le nom d'anamorphoses a été donné à deux sortes de dessins déformés suivant une certaine loi, et qui, vus directement à l'œil, sont d'un aspect tellement bizarre qu'il est souvent impossible d'en reconnaître le sujet, tandis que, vus dans un appareil convenable, ils reprennent leur forme normale. Comme nous le disions au début, ces dessins sont de deux sortes : les uns sont destinés à être vus dans des miroirs, les autres sont redressés à l'aide d'appareils à mouvement rotatif. Occupons-nous d'abord des premiers; jusqu'à ces dernières années, on se contentait de les dessiner approximativement. L'image était examinée dans un miroir cylindrique convexe dont l'emplacement était désigné sur le dessin et qui la ramenait à sa forme réelle.

M. Fenaut a eu l'idée d'employer la photographie pour l'obtention de ces images. Nous reproduisons ci-contre (fig. 62) une photoanamorphose d'après un cliché de M. Fenaut[1]. On y verra réservée la place où vient s'appliquer le miroir cylindrique convexe.

On peut obtenir de semblables images en photographiant le dessin ou l'objet dans un miroir cylindrique *concave*, appliqué normalement à ce dessin ou placé devant l'objet.

On varie la position du miroir jusqu'à obtention de l'effet désiré.

Le deuxième genre d'anamorphoses est produit par une déformation du dessin suivant une de ses dimensions. Pour le ramener à sa forme réelle, on le fait tourner rapidement, en même temps qu'on fait tourner devant lui, avec une vitesse un peu différente, un disque percé d'une fente, à travers lequel on l'examine.

[1]. Cette photogravure nous a été obligeamment ommuniquée par le *Journal de Physique élémentaire*.

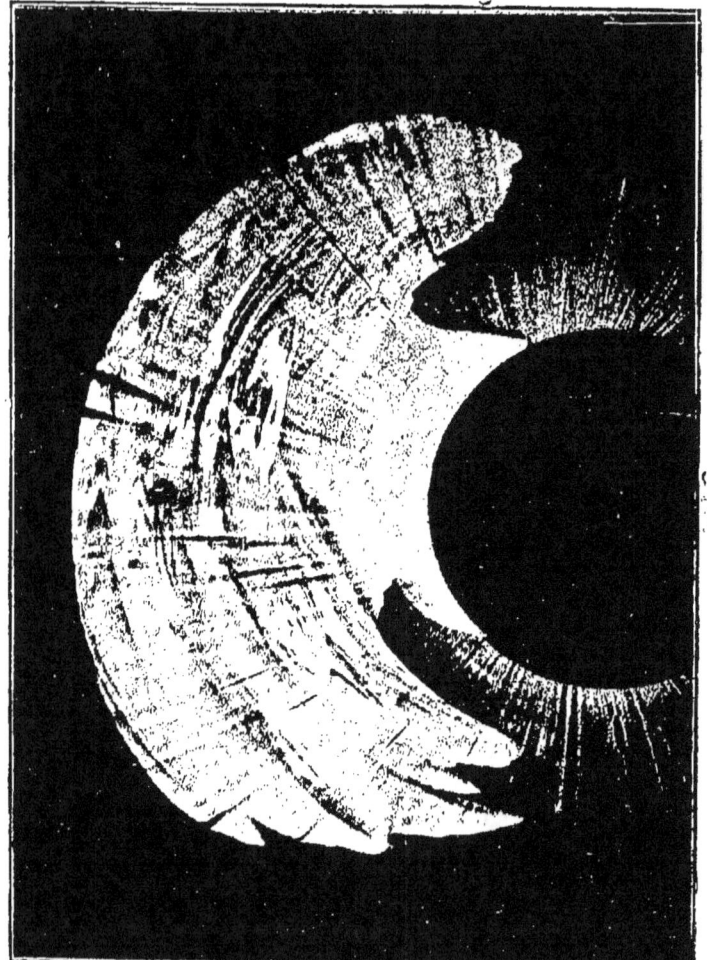

Fig. 62. — Photodinamorphose.

Nous décrivons ci-dessous l'appareil imaginé par M. A. Linde pour produire ces anamorphoses (fig. 63 et 64).

G est un appareil photographique muni d'un châssis tournant T. Il est un plateau tournant dont le mouvement est solidaire de celui de ce châssis, à l'aide d'une corde f et de poulies D D'. L'ensemble est d'ailleurs mis en mouvement par un mécanisme d'horlogerie, à l'aide d'une corde F.

A est l'axe de la chambre noire, B celui du châssis, C celui

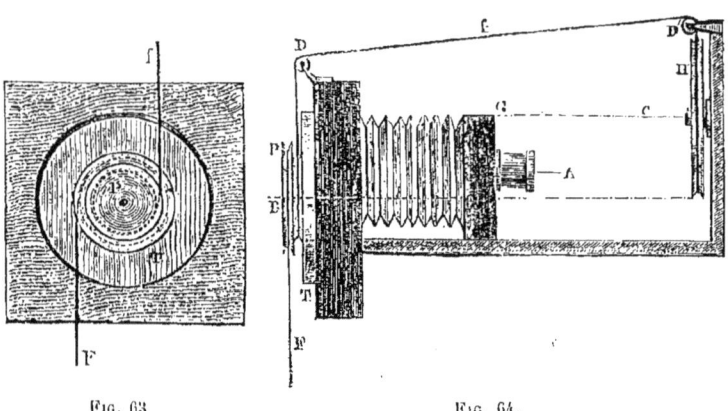

Fig. 63. Fig. 64.

du plateau tournant. C'est sur ce plateau qu'est fixée l'épreuve dont il s'agit de faire une anamorphose. La transmission du mouvement du châssis au plateau est telle que, lorsque le châssis a fait un tour complet sur son axe, le plateau a tourné de 60 à 80 degrés en sens inverse. Entre le châssis et l'objectif, et à une petite distance du châssis, se trouve un écran percé d'une fente de 10 millimètres de largeur. C'est à travers cette fente que s'exerce l'action de la lumière sur la plaque. La rotation de la plaque sensible a pour effet de produire un allongement d'une des dimensions de l'image dans le même sens.

Lorsque le cliché est obtenu, on tire les épreuves sur papier salé, on les rend transparentes, et on peut les examiner dans un appareil ordinaire à anamorphoses.

LES PROJECTIONS LUMINEUSES

Les projections lumineuses forment l'une des récréations les plus intéressantes qu'un amateur puisse demander à la photographie. Nous n'entrerons pas ici dans le détail de l'obtention

Fig. 65.

des positifs sur verre pour projection : l'albumine, le collodion sec, le gélatino-chlorure, le gélatino-bromure, peuvent être employés, comme chacun sait. La précaution indispensable à prendre est d'éviter le voile, éviter les épreuves trop denses qui ne laissent voir aucun détail dans les noirs; avoir, en un mot, des positifs doux et très transparents.

Deux mots au sujet de l'appareil de projection : entre la lanterne magique et les polyoramas perfectionnés, l'amateur aura un vaste choix. Signalons, parmi les appareils d'un prix moyen,

la lanterne dite « de famille et de classe », de M. Molteni (fig. 65).

Cet appareil, qui s'emploie à volonté avec une lampe à l'huile, au pétrole, ou avec la lumière oxyhydrique, est facile à trans-

Fig. 66.

porter, le corps de la lanterne pouvant se renfermer dans la boîte qui lui sert de support.

Les lanternes dites américaines (fig. 66), éclairées par une lampe à pétrole à plusieurs mèches, forment également un type d'appareil portatif d'une forme assez compacte et d'un maniement facile.

Beaucoup d'amateurs sont, du reste, en possession de ces lanternes, fréquemment employées pour les agrandissements.

La lanterne à projection est le complément indispensable des

appareils à main, dits « détectives ». On sait quel parti on tire des minuscules instantanés obtenus avec ces appareils : les clichés étant presque toujours heurtés, les épreuves sur papier ne rendent pas tout l'effet qu'on en pourrait attendre ; de plus, elles sont trop petites pour qu'on puisse y examiner facilement les détails. Les positifs transparents, au contraire, fournissent les demi-teintes avec plus de facilité, et la lanterne à projection donne le moyen de reconstituer les scènes presque à leur grandeur naturelle, et de les faire passer sous les yeux d'un nombreux auditoire.

Le photographe trouvera dans sa collection de clichés des sujets en quantité suffisante pour faire passer agréablement les longues soirées d'hiver. D'ailleurs, ses ressources ne sont pas limitées aux sujets photographiés sur nature. Trouve-t-il dans un journal illustré un portrait d'actualité, ou une scène burlesque, un croquis de maître, vite un petit cliché, un positif par contact, et voilà en quelques heures le sujet prêt à passer dans la lanterne.

On a construit, pour la projection des objets opaques (photographies ou dessins sur papier blanc), des appareils formés d'un système éclairant, qui illumine vivement le sujet à projeter ; un objectif étant placé en avant pour fournir l'image réelle, comme dans les lanternes ordinaires.

Le manque d'éclat de l'image fait que ces appareils sont peu employés. Nous recommandons, de préférence, de faire toujours des positifs transparents.

Si nous voulions énumérer toutes les ressources que la lanterne à projection offre à l'amateur, nous sortirions de notre cadre ; qu'il nous suffise de citer les épreuves coloriées, la fantasmagorie, les phénakisticopes à projection, les projections sur de la fumée, sur une palette blanche animée d'une grande vitesse de rotation, les déformations de portraits obtenus en mettant une épreuve au gélatine, encore humide, dans le cadre de la lanterne, où la chaleur de la lampe ne tarde pas à allonger les traits jusqu'à rendre le portrait méconnaissable, etc., etc.

Citons enfin les projections stéréoscopiques, qui s'obtiennent

par le procédé suivant, indiqué, croyons-nous, par M. d'Almeida.

On projette sur un même écran, et à l'aide de deux lanternes, les deux épreuves stéréoscopiques, mais en intercalant sur l'un des faisceaux lumineux un verre vert, sur l'autre un verre rouge. En regardant la projection à l'aide de lunettes munies de deux verres différents, l'un vert, l'autre rouge, chaque œil ne voit que l'image qui lui correspond, et l'effet stéréoscopique se produit d'une façon saisissante.

L'OMBROMANIE

L'observation des ombres projetées par le soleil fut le point de départ du dessin, et plus tard de la photographie. Le tracé des silhouettes fut, à son temps, une distraction qui obtint une cer-

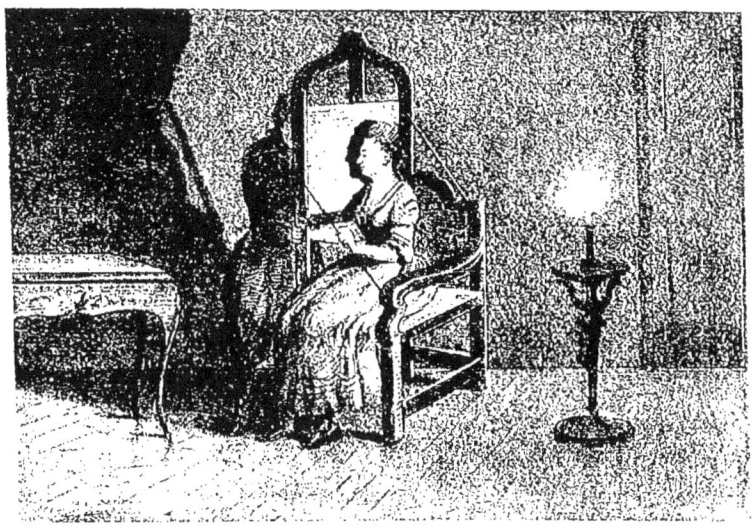

Fig. 67.

taine vogue. Nous reproduisons ci-contre (fig. 67) l'appareil que Lavater employait à cet effet. L'ombre du modèle se projette sur un papier huilé, appliqué sur un verre transparent fixé au côté de la chaise.

Nous donnons figure 68, d'après Lavater, quelques silhouettes ainsi tracées.

L'auteur prétendait y reconnaître les principaux traits du caractère, d'après la mesure des proportions entre les hauteurs et les largeurs de la tête.

Il serait imprudent de prendre à la lettre cette affirmation;

mais peu nous importe, puisque nous ne voulons considérer ici les ombres qu'au point de vue purement récréatif. Or, il est certain que l'ombre d'un sujet est quelque chose de caractéristique et que, sans hésitation, on reconnaît la personne, à la simple inspection de ce contour.

Remplaçons, dans l'appareil de Lavater, le papier huilé par une feuille de gélatino-bromure, et nous pourrons obtenir des silhouettes photographiques de grandeur naturelle. Pratiquée de cette façon, l'ombromanie photographique serait une distraction coûteuse, à cause de la dimension des feuilles sensibles. Aussi préfère-t-on employer l'un des procédés suivants, qui permettent d'obtenir des épreuves de format ordinaire :

Fig. 68.

1° Photographier instantanément, à la chambre noire, la silhouette projetée par le soleil sur un mur blanc ;

2° Placer le modèle devant un fond blanc, et ménager l'éclairage de telle sorte que le côté de la figure qui fait face à l'appareil se trouve dans l'ombre, tandis que le fond est bien éclairé. Donner une pose rapide, de sorte que les contours seuls de la figure viennent sur le cliché. On peut également opérer la nuit, de la même façon : après avoir mis au point sur le modèle en l'éclairant avec une lampe quelconque, on fait partir un éclair magnésique entre le fond et le sujet, en dehors du champ. Le fond se trouve ainsi brillamment éclairé, et l'on a soin de masquer par un écran la lumière dans la direction du modèle.

Inversement, on peut s'appliquer à découper un portrait de grande dimension, de telle sorte que l'ombre de ce découpage reproduise le portrait en question. Après quelques essais, on arrive à un résultat satisfaisant. Ce sont, naturellement, les

blancs de l'épreuve qui correspondent aux parties à ajourer. Les pénombres qui se produisent sur tous les contours fournissent le lmodeé.

Fig. 69.

La figure 69 montre le découpage d'un portrait de fillette agrandi, portrait que nous donnons en phototypie au commencement du volume.

DES FONDS PHOTOGRAPHIQUES

Nous n'avons pas l'intention de traiter ici cette question au point de vue général ; le sujet a d'ailleurs été traité par divers auteurs, et nous renverrons nos lecteurs à ces ouvrages spéciaux, pour ne nous occuper ici que de quelques sujets de genre que l'on peut improviser, et où les fonds jouent un rôle important.

Voici d'abord (fig. 70) un fond original pour natures mortes, trophées, etc.[1], que l'on peut préparer de la façon suivante :

Faire confectionner par un menuisier un tableau en bois de sapin, garni en haut et en bas d'une traverse en chêne, pour empêcher le bois de travailler, et ayant environ 2 mètres de hauteur sur un mètre de largeur. Choisir la planche bien sèche, bien veinée, et parsemée de beaux nœuds.

L'un des côtés du tableau sera raboté et passé à l'huile de lin bouillante, pour faire ressortir les veines du bois. L'autre sera laissé brut. Sur les deux faces, à hauteur convenable et à chacune des extrémités du tableau, on disposera dans le milieu un fort crochet pour suspendre du gibier, des armes, des filets et ustensiles de pêche et de chasse. L'amateur photographe aura ainsi à sa disposition quatre fonds différents, en changeant de face et en le retournant sens dessus dessous.

Le côté raboté et huilé servira à la reproduction des trophées de toute espèce; l'autre sera plus spécialement réservé pour les natures mortes.

Les objets usuels, qui fournissent souvent des tableaux de genre fort jolis, peuvent eux-mêmes figurer quelquefois avec avantage dans certains fonds... circonstanciés.

Sur le chapitre des belles-mères, par exemple, tout n'est-il pas permis ?

1. D'après un cliché de M. Petitclerc.

144 LES RÉCRÉATIONS PHOTOGRAPHIQUES

Eh bien! disposez n'importe comment sur un panneau de

Fig. 70.

bois contre un mur, et tout autour d'un cadre laissé libre à dessein, quelques objets, tels qu'une scie, une tuile, un crampon,

une bassinoire; voilà un décor charmant dont vous ferez un cliché typique, avec lequel vous tirerez le buste.....

L'épreuve obtenue ainsi pourrait être un rébus photographique... toutefois, peu énigmatique!

A côté de ces fonds originaux, disons deux mots des *cache-transparents*, pris sur les clichés de nos collections d'amateurs,

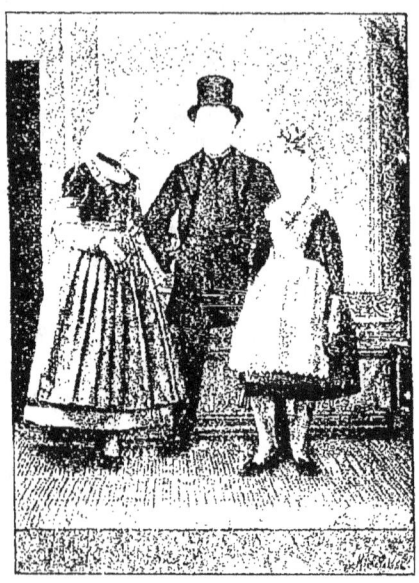

Fig. 71.

qui peuvent nous fournir des substitutions de têtes très amusantes. Si nous masquons le *facies* d'un pompier dont nous avons le cliché, à l'aide d'un peu de couleur opaque, comme la gouache rouge, et que nous tirions une épreuve de ce corps sans tête, puis que, par une opération inverse, nous empruntions sur le cliché d'un ami sa tête seule en masquant le casque et le buste de l'épreuve du pompier d'abord obtenue, et ayant soin que notre raccordement se fasse bien, la tête sous le casque et le cou sur le col du dolman, nous avons obtenu une nouvelle

recrue pour le corps des pompiers... attribution que notre ami acceptera très volontiers.

Le groupe représenté figure 71 est un exemple de cette idée, dont les applications sont faciles et nombreuses. Servons-nous de ces jeunes bustes pour tirer le portrait de nos grands-parents, par exemple; ils seront flattés d'être ainsi rajeunis.

Fig. 72.

M. Braun, de Dornach, a obtenu une photographie composée, dans laquelle les membres du jury de l'Exposition de Paris sont représentés en costume des archers de Saint-George, à dîner.

Cette épreuve est, dit-on, une copie d'un ancien tableau qui se trouve dans le musée municipal, à Haarlem. On y voit M. William England dans le costume d'un colonel hollandais de l'ancien temps, avec un grand col raide autour du

Fig. 73 [1].

[1]. D'après G. Van der Straeten.

cou; les autres figures sont des portraits de MM. Darlot, Pricam, Léon Vidal, Davanne, Van Braam, Gaston Braun, Levy, Bilbaut, Audra et C. S. Hastings. Une copie de cette photographie remarquable a été imprimée pour chaque membre du jury [1]. »

Dans cet ordre d'idées, nous pouvons indiquer, d'une façon générale, le procédé suivant pour rapporter une image sur un fond obtenu à l'aide d'un cliché différent :

Fig. 74.

1° Si l'endroit où l'image doit être rapportée est resté blanc (si c'est le ciel d'un paysage, par exemple), tirer simplement à l'aide du second cliché, sur cette partie du papier restée sensible, en protégeant le reste de l'épreuve par un dégradateur. C'est ainsi qu'a été obtenue la figure 73.

2° Si on désire rapporter l'image sur un endroit qui risque de s'impressionner pendant le premier tirage, il faut isoler cet endroit par un contre-dégradateur, avant toute exposition au

1. *Moniteur de la Photographie.*

DES FONDS PHOTOGRAPHIQUES 149

jour. Nous avons déjà donné (fig. 10) un exemple de ce dernier procédé.

La *gaieté moqueuse*, que nous reproduisons figure 72, est un exemple d'un fond improvisé. Une feuille de papier,

Fig. 75 [1].

tendue sur un châssis ou un cerceau, et percée d'un coup de poing, en fait les frais.

Un rideau, que le modèle écarte pour y passer la tête, peut fournir des effets du même genre.

On peut souvent, sans aucune connaissance spéciale en matière de retouche, rectifier un fond sur un cliché fait : supposons un portrait, ayant pour fond un mur irrégulier, ou des

1. D'après un cliché de M. Cordier.

masses de verdure qui produisent des inégalités peu agréables dans un portrait en buste ; rien n'est plus facile que d'y porter remède : on peut transformer, par exemple, le fond en une mosaïque, au moyen de quelques coups de pointe tracés sur la gélatine du cliché (fig. 74). En utilisant habilement les contours des inégalités du fond, on arrivera à un effet très satisfaisant, en même temps qu'original. Ce n'est d'ailleurs là qu'une des nombreuses ressources qui sont à la disposition de l'artiste aux abois; mais quelques clichés sacrifiés permettront bien vite à l'amateur d'employer judicieusement la pointe et le pinceau pour corriger ce qu'un cliché a de choquant. Une retouche assez originale consiste à silhouetter entièrement un portrait, du côté de l'image, avec une encre de Chine fortement gommée. En séchant, l'encre se craquèle, laissant sur le cliché des arborescences fines, qui viennent en noir sur l'épreuve.

Voici encore un exemple de transformation que l'on peut faire subir à un cliché : supposons que ce négatif présente des taches, même assez nombreuses, pour le rendre inutilisable. Il suffira d'exagérer encore le défaut, et de piquer complètement toute la surface, avec un pinceau et de la gouache, pour imiter un effet de neige. Naturellement, on aura soin de garnir davantage les plans horizontaux, en un mot, de varier les épaisseurs de neige suivant les contours, et l'illusion sera complète (fig. 75).

ORIGINALITÉS

EFFET DE NUIT

Le commerce met en vente depuis longtemps des papiers de couleur sensibilisés, à l'aide desquels on obtient de jolis effets de nuit ; les Italiens sont très enthousiastes de ces tableaux photographiques. Mais l'amateur peut préparer lui-même ces effets sans avoir recours au marchand : la chose est des plus faciles. Additionnez votre virage de quelques centigrammes de permanganate de potasse : voilà tout le secret! L'épreuve revêt la teinte gris verdâtre que les objets auraient par un beau clair de Lune.

Une autre méthode consiste à peindre le ciel d'une épreuve terminée, avec une couleur bleue quelconque; nous lui préférons le premier procédé.

L'effet obtenu rappelle exactement un clair de lune, si l'épreuve a été prise instantanément avec le soleil en face de l'objectif, et alors que le ciel était voilé de quelques nuages.

Sothen a indiqué le moyen suivant pour obtenir de beaux effets de lune : on n'emploie que les paysages sur lesquels il y a de l'eau, et où le soleil n'est pas élevé de plus de 30 degrés. Les nuages noirs, à bords brillants, sont d'un excellent effet. Le soleil doit venir sur l'image. On a soin de diaphragmer très fort, et on pose aussi peu que possible. On peut avantageusement employer un appareil à main. On tire les épreuves très noires, sur papier albuminé, et on les vire jusqu'au ton bleuâtre. On prépare ensuite la solution suivante :

Eau. .	450
Vert d'aniline (F)	1

sur laquelle on fait flotter l'épreuve jusqu'à obtention du ton vert dans les parties éclairées. On peut du reste décolorer totalement ou partiellement, en se servant de la solution suivante :

Eau. .	40
Acide oxalique.	1

que l'on étend avec un pinceau sur les parties de l'image que l'on désire modifier.

Dans d'autres cas, alors qu'il ne s'agit plus de paysage, une goutte de permanganate de potasse, adroitement posée sur le nez ou les joues d'un portrait, lui communiqueront une mine rougeaude très caractéristique...

AGRANDISSEMENT D'UN CLICHÉ PAR EXTENSION DE LA PELLICULE

M. H. Duchesne a indiqué le procédé suivant, qui permet de transformer un cliché 9 × 12 en un 13 × 18. Le cliché complètement terminé et séché est plongé dans une cuvette contenant de l'eau acidulée à 5 0/0 par de l'acide chlorhydrique. Au bout de deux minutes, on peut se mettre à détacher la pellicule en la roulant sous le doigt, et en commençant par un angle. La pellicule ainsi décollée n'est guère allongée que de 1/10°. On la prend alors avec précaution entre les doigts, et on la plonge dans une cuvette plus grande, contenant de l'eau froide, et au fond de laquelle on a placé une glace préalablement nettoyée. La pellicule s'allonge alors spontanément et régulièrement dans tous les sens, à tel point qu'en une minute sa surface a doublé. Il faut saisir habilement cet instant pour faire écouler l'eau et recueillir la pellicule sur la glace, qu'on relève lentement. Il ne reste plus qu'à égoutter et sécher. L'image ayant perdu de son épaisseur, le cliché agrandi sera plus doux qu'auparavant : il suffira de renforcer, si c'est nécessaire. Si l'on désire simplement détacher la pellicule sans l'allonger, il faut, au sortir du bain acidulé, la plonger immédiatement dans une solution d'alun de chrome à 10 0/0, pendant un quart d'heure. Laver ensuite à l'eau ordinaire et transporter sur une glace préalablement cirée.

PHOTOGRAPHIE DANS L'EAU

Pour photographier des objets placés dans l'eau, on n'éprouve aucune difficulté s'il s'agit de petites masses d'eau

que l'on puisse facilement protéger des réflexions; c'est ainsi que M. Cohen a pu photographier instantanément des poissons à l'aquarium d'Amsterdam. Il a employé pour cela la lumière d'une photopoudre à base de magnésium et a toujours opéré à travers de faibles épaisseurs, en attendant que les poissons se présentent au voisinage des parois.

Si, au contraire, il s'agit d'une masse d'eau située à ciel ouvert, une rivière, par exemple, on se trouve gêné par deux obstacles : le défaut de transparence, et la réflexion des objets extérieurs, et en particulier du ciel, à la surface du liquide. Le défaut de transparence oblige à n'opérer qu'à de faibles profondeurs; la plaque photographique peut, du reste, voir tout ce que voit l'œil. Dans la plupart des cas, la lumière du ciel, réfléchie par l'eau, voilerait infailliblement la plaque avant que l'image du fond ait le temps de l'impressionner; mais on peut éteindre à peu près complètement l'image du ciel, en inclinant l'axe de l'appareil sous l'incidence brewstérienne, et intercalant un nicol dans l'objectif. La lumière du ciel étant presque complètement polarisée, il

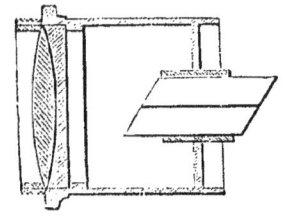

Fig. 76

suffit de tourner le nicol jusqu'à l'extinction. Il faut choisir un beau nicol, bien exempt de bulles; dans un rectilinéaire, sa place est entre les lentilles; mais il faut alors monter l'objectif dans un tube à frottement, qui permette de le tourner pour trouver le point précis où se produit l'extinction. Il est plus commode pour un amateur d'employer un objectif simple, et de placer le nicol, monté dans un bouchon de liège, dans l'ouverture d'un diaphragme. On peut alors le tourner facilement et chercher le point convenable (fig. 76).

Le même artifice pourrait probablement être employé pour photographier des tableaux recouverts d'un verre, dans un cas où il serait impossible de déplacer le tableau ou de trouver un endroit où les réflexions ne gênent pas.

CARTES DE VISITE PHOTOGRAPHIQUES

Au moment du nouvel an, il peut être agréable d'envoyer à ses intimes son portrait sur une carte de visite.

Au lieu d'un portrait de face, on peut se contenter, comme

Fig. 77.

dans l'exemple ci-contre, figure 77, de poser vu de dos, légèrement de profil, de façon à laisser chercher *qui l'on peut être*. Une carte sur laquelle on a écrit l'expression de ses vœux de nouvel an, fait un fond de circonstance accompagnant fort bien le semblant du portrait.

Si vous ne voulez envoyer votre image, attendez le 1er avril pour doter vos amis d'un portrait que vous leur assimilez : une tête de chat, de coq, de lapin ou de singe, raccordée sur le buste d'un personnage dont la tournure ressemblera à celle de votre

ami, ou mieux, sur son propre buste, si vous possédez son cliché, vous fournira une excellente farce dont il aura garde de se fâcher : nous vous le souhaitons du moins.

EFFETS DE PERSPECTIVE

On peut obtenir des épreuves d'une véritable originalité en tirant parti de certains effets de perspective. Un paysage animé, vu de très haut, par exemple, est toujours d'un effet pittoresque.

Les artistes de genre ont, du reste, fréquemment mis à profit cette ressource.

Pour l'obtention de ces effets par la photographie, il faut disposer d'une chambre possédant un grand déplacement vertical de l'objectif.

En inclinant la chambre, on peut quelquefois combiner ces effets avec des déformations bizarres, ou variations de proportion des diverses parties de l'image. L'essai en est facile à faire d'un balcon d'étage quelconque.

PORTRAITS D'ANIMAUX

L'amateur fatigué de photographier des figures plus ou moins sympathiques pourra tenter les portraits d'animaux, et même se créer une intéressante spécialité dans ce genre difficile entre tous, malgré le bon caractère des modèles.

Il faut quelquefois beaucoup de patience pour arriver à faire un cliché convenable d'un animal en apparence tranquille.

Une fois la mise au point faite, votre sujet sortira du champ pendant que vous placerez la glace sensible; ou bien il s'enfuira, ou encore, pour peu que l'opération l'intéresse, il s'approchera jusque sur l'objectif.

Aussi le moyen le plus sûr est-il l'emploi d'une chambre

sans pied, d'une détective. Celle-ci, dissimulant vos intentions hostiles, vous facilitera l'abord de l'animal, qui, ordinairement confiant dans la bonne foi des gens porteurs de colis d'une

Fig. 78.

forme géométrique simple, vous prendra pour un visiteur ordinaire.

DU CHOIX DES SUJETS

Alors que les jours d'hiver ne nous permettent plus de mettre sac au dos pour courir au loin demander à la nature des

sujets de genre intéressants, renfermons-nous au logis et cherchons dans les êtres ou les choses qui nous entourent une composition originale qu'il nous sera agréable de reproduire.

Fig. 79.

Oh! ne nous cassons pas la tête pour trouver de l'inédit : les choses les plus vulgaires vont nous fournir matière à de très jolis tableaux. Dans l'exemple ci-contre, un poêle de cuisine, une marmite et son couvercle, forment le principal décor (fig. 79). Le sujet est un gentil lapin, que nous avons

niché dans le pot-au-feu : appuyé sur ses pattes de devant, il émerge de la marmite avec une mine de compassion qui est du meilleur effet.

Un chat jouant avec une pelote de fil, un caniche courant après une balle à jouer, nous donnent des modèles charmants.

Une batterie de cuisine, disposée avec goût, à côté d'engins de pêche ou de chasse, peut nous donner un magnifique trophée qui nous servira à orner un coin de notre salle à manger.

L'exemple que nous en donnons au chapitre des fonds et accessoires de pose montrera tout le parti qu'on peut tirer de ces dispositions.

UNE LUNE ARTIFICIELLE

M. Stewart Harrisson a indiqué, dans le *Scientific american*, la curieuse recette suivante, qui donne le moyen d'obtenir une surface qui présente les mêmes accidents et les mêmes aspérités que celles que l'on voit à la surface de notre satellite.

Prenez une assiette creuse que vous graisserez légèrement avec du lard ou de l'huile, puis distribuez à sa surface, à l'aide d'une cuillère, et avec des épaisseurs variables, du citrate de magnésie granulé. — Mettez dans une terrine assez d'eau pour remplir l'assiette et jetez-y environ deux tiers de son volume de plâtre, très fin, nouvellement fabriqué, puis jetez l'eau en excès. — Remuez un peu avec une cuillère, de façon à mêler la pâte d'une façon irrégulière, et jetez-la sur l'assiette contenant le citrate. — Aussitôt il se produira un dégagement abondant d'acide carbonique qui se dégagera en bulles de diverses dimensions et très irrégulièrement ; le plâtre se soulèvera, formera des boursouflures qui en crevant formeront des cratères, des creux et des bosses. Cette effervescence calmée, les aspérités se fixeront et le résultat sera une surface accidentée qui présentera une ressemblance *frappante* avec celle de la lune.

En photographiant cette surface avec une puissante lumière donnant de vives oppositions de tons, la ressemblance devient

Fig. 80.

si parfaite qu'elle trompe même, à première vue, des astronomes exercés.

ÉCRITURE PHOTOGRAPHIQUE

Nous prévenons notre lecteur que cette fantaisie n'est pas destinée à détrôner la dactylographie. Prenez une feuille de

Fig. 81.

papier sensible et une loupe enchâssée dans un large morceau de carton, et vous aurez tout ce qu'il faut pour écrire photographiquement. Mettez la feuille dans une direction sensiblement normale à celle des rayons solaires, puis tenez à la main la loupe, en mettant au point l'image du soleil sur la feuille. En promenant ensuite la loupe de façon à tracer sur la feuille les caractères voulus, vous pourrez, comme cet industriel qui vendait un procédé pour écrire sans plume ni

encre [1], écrire une missive que vous enverrez telle quelle en la mettant dans une enveloppe jaune, ou après l'avoir fixée, si bon vous semble.

LA PHOTOGRAPHIE AU CHARBON

Voici un divertissement qui peut s'exécuter avec une ser-

Fig. 82.

viette de table et un bout d'allumette carbonisée, comme principaux facteurs : on pourra les varier à volonté.

A l'aide de ce fragment de charbon, dessinons *grosso modo* sur l'envers de la main une tête de bébé, et drapons une serviette autour du bras et de la main, de manière à ne découvrir que le dos de celle-ci.

La photographie d'un tel modèle, que nous reproduisons ci-dessus (fig. 80), pourra facilement duper l'œil d'un observateur peu attentif.

1. En se servant d'un crayon.

JEU DE PATIENCE PHOTOGRAPHIQUE

Coupez des morceaux de papier sensible, de forme quelconque, et semez-les sur un cliché : peu importe la façon dont ils se recouvrent, à la seule condition que tout le cliché soit garni, et que la surface sensible soit tournée du bon côté. Fermez le châssis, et tirez au photomètre, car il n'est pas possible d'ouvrir pour suivre la venue.

Virez et fixez ces fragments de papier, et ce sera ensuite un véritable jeu de patience, de reconstituer l'épreuve.

La figure 82 montre la reproduction d'une série de fragments de papier ainsi impressionnés. Leur assemblage donne la figure 81.

MYSTIFICATIONS PHOTOGRAPHIQUES

Plus n'est besoin d'appareil encombrant, de laboratoire coûteux, ni d'apprentissage difficile pour pratiquer la photographie... d'amateur.

Des Anglais, très pratiques, ont trouvé le problème !

Pour trois sous, ils vendent *l'instrument, la méthode et le produit.*

Sous forme d'un sachet portefeuille fait de deux cartons *visite*, collés sur leurs bords, sauf sur la partie supérieure (étui pas plus épais qu'une lettre sous enveloppe), ils vous livrent la chambre noire, l'objectif, l'obturateur, le papier sensible et... la « manière de s'en servir », que voici en deux lignes :

« Regardez avec attention pendant une minute dans l'ouverture, puis tirez le volet. »

Fig. 83.

Plus bas, sous une rondelle coloriée imitant la monture

cuivrée, et encadrant un jour découpé en rond, vient l'objectif, simple fragment de gélatine transparente, bombée à la façon d'un verre de montre, légèrement teintée de rose pour que le papier *qui va s'impressionner* ait mieux la couleur du papier sensibilisé. Une languette de carte noire de la dimension de l'intérieur de l'étui, et de la forme indiquée sur la figure 83, est placée derrière l'objectif, entre les deux cartons formant la gaine, et protège le produit impressionnable des rayons lumineux. Elle sert d'obturateur.

Une deuxième languette, en carte blanche, vient immédiatement derrière le susdit obturateur.

Une entaille découpée dans le bas de cette carte blanche et la bandelette obtenue comme chute, étant recollée sur la carte noire, formeront toute la *ficelle* du joujou photographique. La

Fig. 84.

carte-obturateur peut ainsi, à volonté, se tirer seule ou entraîner avec elle la carte blanche.

Avec la gravité que comporte le sujet, un ami est invité à poser devant l'objectif. La carte noire est soulevée, le papier blanc découvert, la pose donnée consciencieusement... Cela fait, l'appareil est refermé avec les précautions d'usage, et passé à l'ami photographié, avec invitation de tirer à nouveau l'obturateur, pour, cette fois, voir l'épreuve...

L'éclat de rire et le quolibet dont il nous gratifie aussitôt

Fig. 85. — L'appareil photographique... fin de siècle.

en apercevant son portrait, une horrible tête d'âne (fig. 84) (c'est le cas de ne pas garantir la ressemblance!...), nous amusent un instant de cette gaieté franche que seuls peuvent procurer les jeux innocents de cet acabit !

Voici une autre distraction... photographique, qui est le digne pendant de celle qui précède. Cette fois, l'appareil se présente sous la forme d'une chambre détective. Objectif, volet du châssis, rien n'y manque en apparence (fig. 85).

La victime choisie est invitée à garder le repos absolu lors du sacramentel « ne bougeons plus » ; l'objectif est découvert, le volet tiré, la poire pressée... pas celle de l'obturateur, mais

une minuscule poire en caoutchouc logée dans la chambre noire, et remplie d'un liquide parfumé dont le jet adroitement dirigé ira, est-il besoin de le dire? renseigner immédiatement le modèle trop complaisant sur le parti qu'on peut tirer de cet appareil ultra-portatif.

LA PHOTOGRAPHIE MYSTÉRIEUSE

On trouve dans les bazars de petites boîtes de joujoux offrant aux enfants un assortiment gentillet de ces photographies invisibles dont le facile développement constitue un inoffensif et agréable passe-temps. Une dizaine de petites feuilles de papier blanc, un petit cahier de buvard et deux fioles (l'une de solution d'hyposulfite de soude, l'autre d'ammoniaque) forment tout le bagage de cet intéressant joujou scientifique.

Voici le procédé de fabrication de ces photographies magiques.

On imprime, à l'aide de négatifs quelconques, des épreuves positives sur du papier sensibilisé au chlorure d'argent, papier que le commerce nous offre tout préparé. Ces épreuves sont fixées dans un bain d'hyposulfite, puis lavées de façon à débarrasser les fibres du papier de toute trace de cette substance, qui ferait jaunir le papier après qu'il aurait été traité au mercure.

Ayant préparé un bain à 5 0/0 de bichlorure de mercure, (sublimé corrosif), nous y plongeons nos épreuves que nous voyons d'abord se décolorer graduellement, puis disparaître entièrement.

Quand les épreuves sont complètement blanchies, nous les lavons à grande eau et les laissons sécher.

Pour faire réapparaître les images qui s'y trouvent cachées, il suffit de plonger ces papiers blancs dans une faible solution

1. Cette substance ne doit être employée qu'avec de grandes précautions, car elle constitue un violent poison.

(5 0/0) de sulfite ou d'hyposulfite de soude; cette substance a la propriété de colorer en noir le chlorure de mercure en dissolvant aussi le chlorure d'argent qui y était formé.

Dans cette double réaction se trouve tout le secret de la photographie magique. Les amateurs pourront s'y intéresser, en répétant ces expériences.

Une variante qui donne plus de piquant à la surprise, est de supprimer, en apparence, le produit révélateur pour faire réapparaître l'image latente. Elle consiste à coller sur les bords et

Fig. 86.

par derrière l'épreuve un carré de buvard blanc préalablement imprégné de sulfite de soude. De cette façon, il suffit d'immerger le papier dans l'eau; le sulfite de soude se dissout aussitôt, et l'effet de la réapparition de l'image se produit rapidement. L'illusion est ainsi plus complète que dans le joujou ci-dessus, où l'emploi de deux flacons (remarquons qu'un seul aurait suffi, hyposulfite ou ammoniaque) détruit un peu le charme du mystère.

Nous avons nommé l'ammoniaque comme deuxième agent développateur de ces photographies magiques; en voici un curieux exemple :

*
* *

Les porte-cigares magiques. — Les marchands de tabac vendaient il y a quelques années des porte-cigares ou porte-ciga-

rettes renfermés dans des étuis de carton où ils étaient accompagnés chacun d'un petit paquet de papiers photographiques tout blancs et à peu près de la grandeur de timbres-poste (voyez fig. 86).

Ces porte-cigarettes s'ouvrent dans leur milieu comme un

Fig. 87.

étui à aiguilles ; les uns sont faits de telle sorte que le timbre-poste photographique se place extérieurement à la partie cylin-

Fig. 88. — Porte-cigarettes ouvert, montrant l'orifice qui se trouve pratiqué sur le cylindre formant gaine, autour duquel s'enroule la feuille de papier.

drique formant la gaine (bb'), mais alors celle b est percée d'un trou a devant laisser passer la fumée (fig. 87).

Fig. 89.

Les autres, plus simples et plus récréatifs, s'ouvrent aussi dans leur milieu à la façon du précédent, mais la gaine est faite d'un petit tube de verre blanc dans l'intérieur duquel s'enfile, légèrement enroulée, la petite feuille de papier magique.

Dans l'un et l'autre cas, la fumée de tabac se trouve en contact avec le papier photographique ; quand on a fini de fumer,

le papier magique laisse apparaître un portrait ou une image quelconque qui s'y est développée.

Le procédé est le même que celui des photographies mystérieuses ci-dessus.

C'est que les vapeurs ammoniacales contenues dans la fumée de tabac possèdent, comme l'hyposulfite de soude, la propriété de colorer en noir le chlorure de mercure contenu dans ces papiers préparés.

Les figures 87 et 88 nous montrent le porte-cigarettes ouvert, contenant le papier magique, et ledit carré de papier avant et après le développement de l'image.

Le principe de ces photographies magiques a été indiqué, dès 1840, par Herschell.

Dans le même ordre d'idées, nous pourrions citer les images invisibles, qui apparaissent lorsqu'on les frotte avec une poudre colorante.

Cette distraction n'a évidemment rien de photographique ; mais on peut arriver, au moyen de la photographie, à un résultat analogue, et préparer des images invisibles apparaissant par friction au moyen d'un tampon chargé de plombagine, par exemple. Il nous suffira de rappeler le procédé dit aux poudres colorantes, employé pour la production des émaux photographiques. Ce procédé fournit, en somme, le résultat dont nous parlions ci-dessus.

LE PHOTOGRAPHE SUR L'ÉPREUVE

Pour les personnes non initiées aux secrets de la photographie, il paraît toujours fort étrange de voir l'opérateur reproduit dans le groupe qu'il a voulu représenter. Pour vous, amateurs et praticiens à qui s'adresse cet ouvrage, vous n'aurez pas besoin d'examiner longtemps l'épreuve ci-contre pour deviner le *truc* employé.

Vous êtes deux amateurs : que l'un de vous se mette en

batterie comme pour prendre le paysage, et, au premier plan, les personnes qui l'accompagnent; et que l'autre se recule de quelques mètres pour vous croquer, vous, opérateur non-opérant.

Le résultat sera toujours agréable, et piquera la curiosité de

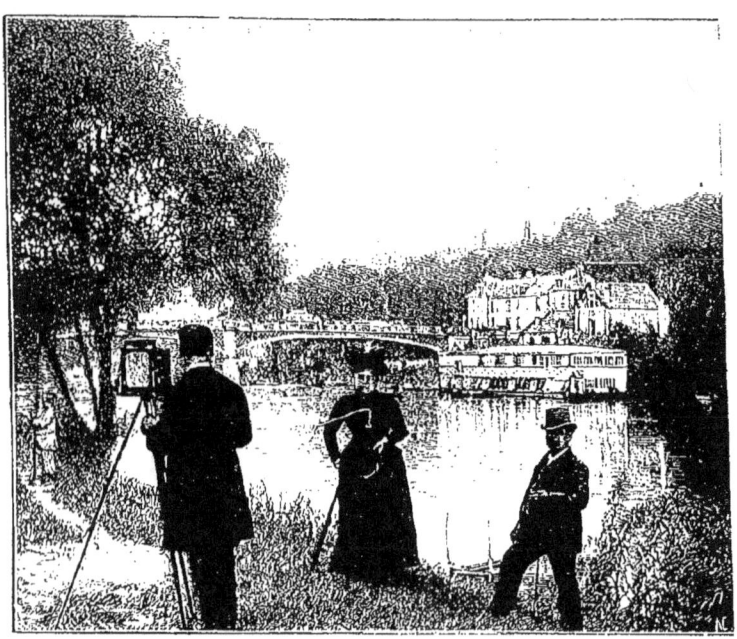

Fig. 90.

bien des personnes non initiées, qui s'étonneront de vous trouver là !

Trois photographes se prenant l'un l'autre forment un tableau du même genre.

Le premier, en avant, vu de profil, s'occupant très peu de ce qui se passe à ses côtés, semble fort occupé à faire la mise au point d'une scène quelconque.

Arrive un confrère, compère pour la circonstance, qui, trouvant le paysage, bien aride d'ordinaire, agrémenté d'un

premier plan original, se réjouit d'une bonne farce à faire au voisin, et se dispose à le prendre dans cette position typique.

Lui-même, très affairé, se dépêchant pour ne pas être vu du premier, ne se doute pas qu'un troisième gêneur a surgi derrière lui et lui réserve la même surprise...

Qui donc nous a donné cette amusante file indienne, si ce n'est un quatrième farceur, plus agile que les autres, qui aura

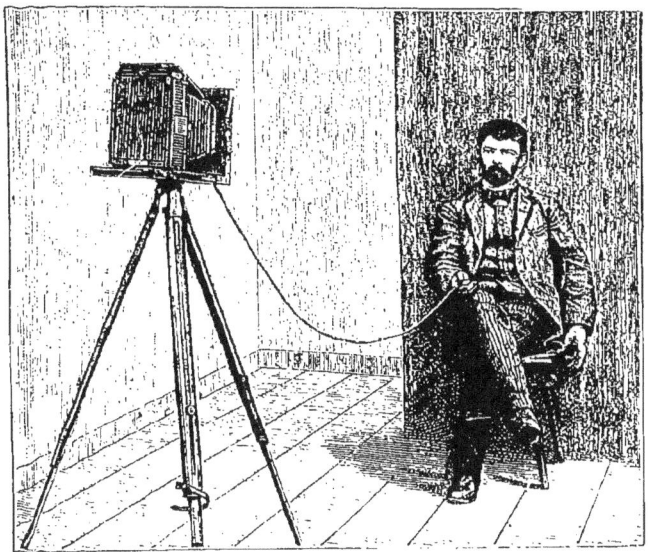

Fig. 91.

bâclé sa besogne en moins de temps qu'il ne nous en faut pour vous conter cette histoire? — Vous pourrez bien penser que ce dernier *fumiste*, une fois sa plaque impressionnée, n'a pas manqué de crier : Ohé! pour faire détourner les visages des amis qu'il a traîtreusement pincés. On connaît cette façon de s'asseoir sans chaise, employée par les collégiens; ils se placent en cercle, et chacun s'assied sur les genoux de celui qui le précède. Dans le même ordre d'idées, des photographes rangés en cercle pourraient se photographier réciproquement... Pour notre compte, nous avouons préférer le portrait de face...

ORIGINALITÉS

POUR SE PHOTOGRAPHIER SOI-MÊME

Il y a divers procédés qui permettent à un opérateur de se photographier lui-même, ou de poser dans un groupe.

L'un des plus simples consiste à faire usage d'un obturateur à pose, muni d'un long tube de caoutchouc. La mise au point étant faite sur un objet placé à l'endroit où se tiendra l'opérateur, une chaise, par exemple, celui-ci, après avoir ouvert le châssis, viendra donner la pose en ayant soin de dissimuler la poire de caoutchouc; il la tiendra dans la main s'il s'agit d'un portrait en buste (fig. 91); il la placera sous le pied si les mains sont visibles sur l'épreuve.

Nous avons vu un opérateur se faire photographier par son chien; un obturateur chronométrique était armé et muni d'un fil de déclenchement. Ce fil, d'ailleurs assez solide pour déterminer l'ouverture du volet, pouvait se rompre sous une faible traction. A l'extrémité du fil pendant,

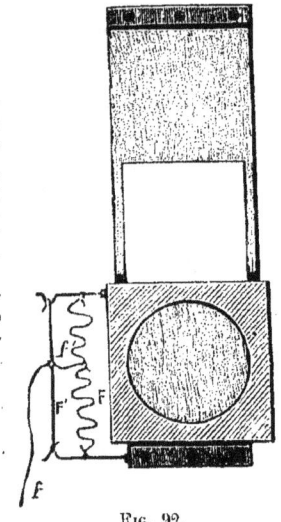

Fig. 92.

notre ami attachait un morceau de sucre, puis emmenait son chien comme s'il devait figurer dans le cliché. Mais, au moment de la pose, il le lâchait en lui montrant le morceau de sucre. L'animal ne se faisait pas prier, et le déclenchement ne tardait guère.

Mais revenons aux procédés réguliers. Le photographe peut se photographier, lui et son appareil, en se plaçant devant une glace. Une variante originale consiste à faire, de cette façon, un portrait en buste, et à utiliser le cadre de la glace comme encadrement au portrait.

On peut imaginer de nombreuses dispositions mécaniques qui permettent d'ouvrir un obturateur à distance; mais toutes ont l'inconvénient de se trahir sur l'épreuve par un tube ou un fil qui va de l'appareil à l'opérateur.

Fig. 94.

Nous préconiserions plus volontiers une disposition que nous appellerons *self-obturateur*, et qui consiste à déclencher l'obturateur par un mécanisme placé sur l'appareil même, et qui agit au bout d'un temps donné. Parmi les nombreuses formes que l'on pourrait donner à un tel appareil, nous citerons la suivante que nous considérons comme la plus simple : une guillotine à chute libre est tenue armée par un fil F', pendant qu'un second fil F d'une longueur telle qu'il maintienne l'appa-

reil ouvert est relié au premier par une mèche combustible f', qui se prolonge par une mèche libre f dont la longueur détermine le temps qui doit s'écouler avant la pose, pour permettre au modèle d'aller prendre place. La longueur de la mèche f règle la durée de la pose. L'opération se comprend facilement. Après avoir tout disposé comme l'indique la figure 92, l'opérateur allume l'extrémité de f, puis se rend à la place qu'il doit occuper. Un fragment de poudre placé au voisinage du fil F' indique le « ne bougeons plus » par un petit éclair; puis le fil F' brûle, ouvre l'obturateur pendant que la combustion se continue en f jusqu'à ce que le fil F, brûlé à son tour, laisse se fermer la guillotine.

Il reste enfin un dernier procédé, qui consiste à opérer à la lumière artificielle. Tout étant prêt pour la pose, l'opérateur, après s'être mis en place, presse la poire qui insuffle la poudre de magnésium dans la lampe.

Avec les anciens procédés, — et le collodion sec en particulier, — le photographe avait le temps, après avoir ouvert l'objectif, d'aller se poster en face d'une partie sombre du paysage, et de venir rapidement fermer l'objectif après la pose. Rien n'empêche d'ailleurs de faire la même chose avec le gélatino, et les amateurs qui ne craignent pas les minutes de pose pourront en essayer : il suffit de diaphragmer très fort pour arriver au temps de pose voulu.

Se photographier soi-même est une opération qui peut avoir un intérêt particulier pour le peintre ou le sculpteur.

A-t-il besoin, en l'absence de son modèle, de retrouver une attitude, une forme quelconque, lui-même posera, et l'appareil photographique lui fournira, au moyen de l'un des procédés ci-dessus, le renseignement dont il a besoin. Nous reproduisons une *académie* ainsi obtenue (fig. 93).

TIRAGES SUR PAPIER DE COULEUR

Chacun a remarqué le changement que subissent certains papiers colorés sous l'influence de la lumière.

Certains papiers rouges ou bleus se décolorent presque complètement quand on les expose pendant plusieurs heures en plein soleil.

Si on expose un tel papier derrière un transparent, les parties qui correspondent aux blancs du positif se décolorent et on obtient un second positif de la couleur du papier employé. La Pl. III est un fac-similé d'une épreuve obtenue de cette façon.

LA PHOTOGRAPHIE AU THÉATRE

Certains théâtres déploient un tel luxe de lumière qu'il est possible d'y obtenir des photographies dans des conditions qui diffèrent peu de celles de la lumière du jour.

En 1887, M. A. Rutot obtenait ainsi des épreuves, au sujet desquelles il s'exprimait de la façon suivante :

« Je réussis actuellement à peu près couramment la photographie au théâtre. Je m'installe dans une baignoire, avec un petit 9×12 fixé au dossier de ma chaise, et toujours avec un petit aplanat qui me sert pour le portrait en chambre, je photographie les scènes de féerie, de ballet, etc., qui m'intéressent le plus. J'obtiens des résultats complets, même en l'absence de lumière électrique.

« Il est bien entendu que tout le monde sur la scène ignore ma présence.

« Il ne s'agit pas ici évidemment de photographie instantanée. Je choisis naturellement les *tableaux* où je puis poser dix secondes au minimum. De douze à quinze secondes, les résultats sont presque parfaits; personnages et décors viennent très bien.

« Je tire ensuite des positifs sur verre de mes petits clichés, et je les agrandis sur l'écran, à la lumière oxhydrique, à 3 mètres de distance.

« Dans le cas de photographie au théâtre, je ne place aucun diaphragme dans l'objectif, et je me sers comme plaque de ce qu'il y a de plus rapide. J'emploie aussi un développateur très énergique. »

L'adoption de la lumière électrique dans la plupart des théâtres facilite beaucoup l'obtention des photographies, et dans certains cas la pose peut être presque instantanée.

C'est ainsi que, en 1888, M. Balagny a obtenu, au théâtre du Châtelet, des clichés assez complets, avec une pose de une demi-seconde seulement.

Les perfectionnements qui se produisent de jour en jour au point de vue de la rapidité des plaques permettent de prévoir que, sous peu, il sera possible de faire de l'instantané dans les théâtres qui emploient la lumière à arc pour l'éclairage de la scène.

Les Récréations Photographiques PL. IV

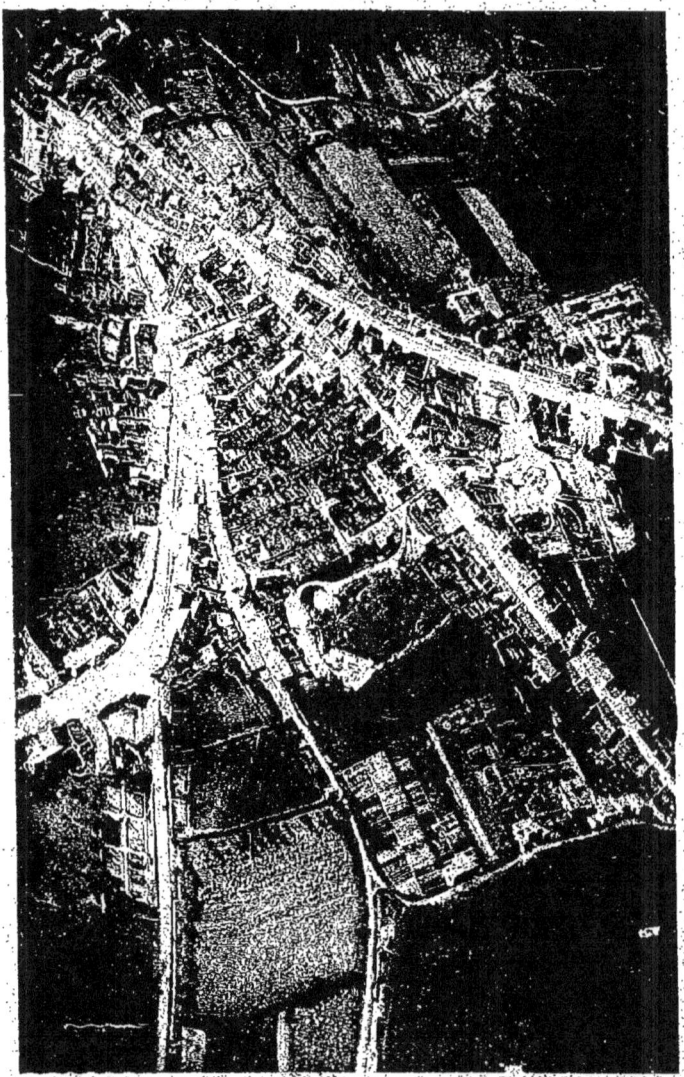

Cliché P. Nadar. Phototypie E. Royer, Nancy.

La Photographie en Ballon

EXAGÉRATION DE LA PERSPECTIVE

L'exagération de la perspective permet d'obtenir directement à la chambre noire des images dont les proportions sont faussées à tel point qu'elles forment de véritables caricatures.

L'image des objets situés devant l'objectif venant se peindre dans un même plan G, qui est celui de la glace dépolie, on voit, à la simple inspection de la figure 94, que deux objets AB, A'B', placés à des distances différentes de l'objectif O, seront reproduits à des échelles qui seront entre elles comme l'inverse du

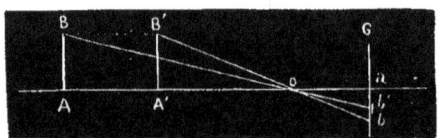

Fig. 94.

rapport $\dfrac{OA}{OA'}$. Il est facile, en employant des objectifs à court foyer, d'obtenir des premiers plans à une échelle vingt ou vingt-cinq fois plus grande que celle des objets situés à une distance moyenne. On met au point sur un plan intermédiaire, et on munit l'objectif de son plus petit diaphragme. L'objectif quadrangulaire convient fort bien pour ce genre de travail.

Voici quelques-unes des supercheries que l'on peut produire de cette façon. Mettez au premier plan un oiseau, vivant ou empaillé, et au fond un chasseur; en regardant l'image sur la glace dépolie, faites-lui diriger son arme de façon qu'il semble viser l'oiseau, et photographiez. Le résultat sera celui de la figure 95.

On peut varier à l'infini la composition de tels tableaux : un chat, convenablement grossi, simulera un tigre. Un poisson, tenu à l'extrémité de la ligne, à quelques centimètres de l'objec-

tif, paraîtra deux fois plus grand que le pêcheur, placé 3 mètres plus loin.

Fig. 95.

Cet effet intervient souvent d'une façon fâcheuse dans certaines compositions : les photographes qui ne disposent que

EXAGÉRATION DE LA PERSPECTIVE

d'un atelier court, et qui par conséquent doivent employer des objectifs à court foyer, évitent les grandes différences de plans, que la photographie exagère toujours : les mains du modèle, placées en avant, apparaissent quelquefois avec des dimensions peu communes ; dans un autre cas, une personne assise dans un

Fig. 96.

groupe, au premier plan, et les pieds en avant, se trouvera avantagée d'une façon analogue. Tel encore ce cheval (fig. 96), dont la tête se trouve reproduite à une échelle démesurée.

Ces exemples nous suffiront pour mettre en garde nos lecteurs contre l'exagération de la perspective... ou pour en tirer parti, si bon leur semble.

LES IMAGES MULTIPLES

Nous comprendrons sous ce titre une série de récréations qui permettent d'obtenir, au moyen d'artifices très simples, des épreuves où le même sujet figure plusieurs fois.

Fig. 97.

Supposons, par exemple, que nous placions notre modèle assis devant un fond noir mat, le corps incliné vers la droite, et que nous le photographiions dans cette position. Seule, la partie de la plaque où se forme l'image du modèle sera impressionnée, de sorte que nous pourrons, en invitant le sujet à s'incliner à gauche, le photographier de nouveau dans cette attitude. La partie inférieure du corps n'ayant pas bougé, l'apparence sera celle de la figure 97. Le résultat sera plus drôle si le modèle

prend, dans l'une des poses, une figure souriante et fait une grimace au moment de la deuxième impression. Au lieu de

Fig. 98.

bouger le corps, on peut simplement doubler ou tripler les jambes et les bras. Il faut éviter tout accessoire de pose derrière le modèle ; ces accessoires se verraient sur l'épreuve à travers le corps; par exemple si, dans la figure ci-dessus, on avait

employé une chaise à dossier, il est évident qu'une partie du dossier se serait vue dans chaque cas et se superposerait à l'autre image.

C'est au moyen d'un stratagème analogue qu'ont été obtenues les épreuves dont nous donnons (fig. 98 et 99) des reproductions par la gravure sur bois. Ces deux enfants

Fig. 99.

(fig. 98) sont en réalité le même sujet qui a posé deux fois devant un fond sombre. De même les trois personnages de la figure 99 sont les images du même modèle qui s'est déplacé après chaque pose. On pourrait varier à l'infini les compositions de ce genre. Un habile amateur, M. Blanchon, à qui nous avons emprunté les deux épreuves ci-dessus, nous en a communiqué toute une série : duellistes, joueurs d'échecs, etc.

Du reste, la seule difficulté que l'on éprouve pour obtenir ces photographies est d'avoir un éclairage symétrique : autre-

ment, malgré la ressemblance forcée des deux ou trois sujets, on les reconnaît moins facilement, et le résultat est moins frappant.

Nous reproduisons encore (fig. 400) une photographie obtenue

Fig. 400.

d'une façon analogue : le décapité vivant. Le modèle ayant posé la première fois devant un fond noir, et en tenant à la main un plateau vide, s'est ensuite déplacé pour la seconde pose, de telle sorte que la tête vienne se placer exactement sur le plateau. Ce résultat s'obtient au moyen d'un repérage fait sur la glace dépolie. Un voile noir masque tout le reste du corps pendant la

seconde pose. M. Cordier a obtenu également l'illusion d'une tête posée sur une table au moyen du procédé que voici :

Deux planches, ayant la même dimension qu'une table quelconque, sont découpées chacune d'une encoche demi-circulaire, de façon qu'en les appliquant l'une contre l'autre elles laissent une ouverture ayant le diamètre du cou du modèle. Celui-ci est alors muni de cuenette cangue d'un nouveau genre, dont les deux parties sont réunies par des crochets. On prend une photographie de la tête, puis on photographie une table, à la même grandeur que la cangue.

Fig. 101.

Sur l'épreuve de cette table, on vient coller l'épreuve ci-dessus, préalablement découpée. Elle doit s'appliquer exactement, si les dimensions ont été bien prises. On photographie ensuite le tout pour pouvoir tirer des épreuves sans raccordement.

Il va sans dire que les petits défauts de coïncidence peuvent se corriger par la retouche. De même, les fonds noirs peuvent se faire disparaître, en silhouettant les images sur le cliché.

Nous donnons enfin une image double non moins originale, que l'on obtient en deux poses successives, en masquant, pendant chaque pose, l'autre moitié de la glace sensible, au moyen d'une planchette dont le bord vertical vient à passer juste au milieu de l'image. Cette planchette étant placée très exactement, et le modèle étant bien à la même hauteur dans les deux cas, le résultat est celui de la figure 101. On peut encore procéder différemment : faire deux clichés devant un fond blanc, masquer par une cache la moitié de chaque cliché, et les tirer successivement, de façon à les raccorder sur la même feuille de papier sensible.

M. le D⁽ʳ⁾ Alphandéry nous a communiqué une photographie intéressante, d'un enfant atteint d'une paralysie semi-latérale de la face. Lorsque le sujet rit ou grimace, une moitié seulement

Fig. 102.

du visage est en jeu. Nous reproduisons (fig. 102) cette photographie, bien qu'elle ne rentre guère dans notre cadre, parce qu'on est en général fort embarrassé, en voyant une telle photographie, de dire par quel procédé elle a été obtenue. Chose curieuse, la photographie n'est pas discordante, et, pour bien voir l'effet, il faut en couvrir une moitié avec un carton.

M. le Dr Guébhard a imaginé un moyen très simple pour isoler en dégradé sur fond noir une partie quelconque du champ visible et pour réaliser, par conséquent, toutes les combinaisons possibles d'images prises même à échelles différentes.

Fig. 103.

Opérant de préférence sur le fond noir que donne, de jour, l'entrée d'une pièce obscure (écurie, grange, etc.), ou mieux, de nuit, l'ouverture d'une fenêtre sur le vide, ou encore l'ombre portée d'une paroi en avant de laquelle est produit l'éclair magnésique, M. Guébhard interpose simplement, entre le modèle et l'objectif, un écran noir percé d'un trou, dont il règle la distance

et les dimensions, de manière à ne laisser paraître, sur la glace dépolie, que ce qu'il veut avoir de son modèle. Il a fait ainsi, sans parler du simple buste dégradé sur noir, avec ou sans socle, un grand personnage admirant, au milieu d'une cour nombreuse, sa statuette en pied sur piédestal; des dîneurs attablés autour de

Fig. 104.

la tête d'un des leurs, servie, gigantesque, sur un plat; un jongleur jouant, en guise de balles, avec trois petites têtes, les siennes; des parents regardant ébahis :

« *Ah! comme il grandit, c't enfant!* », etc., etc.

Les deux épreuves que nous reproduisons ci-contre (fig. 103 et 104) ont été obtenues par un procédé analogue, et sont extraites du *Cosmos*.

CRYPTOPHOTOGRAPHIE

La photographie fournit plusieurs moyens de correspondance secrète. Rappelons d'abord les encres sympathiques que l'on appelle cryptophotographiques.

1° Le chlorure d'or, fortement étendu d'eau, ne laisse pas de trace sur le papier ; les caractères ne deviennent apparents qu'après une heure d'exposition à la pleine lumière ; ils passent alors du rouge violet au rouge brun et deviennent ensuite tout à fait noirs.

2° Le nitrate d'argent, dissous en très petite quantité dans de l'eau, sert également d'encre sympathique ; il faut exposer l'écriture en pleine lumière pendant le même temps pour voir apparaître les caractères tracés sur ce papier.

Mais ces moyens ne sont pas de précieux auxiliaires d'un secret à garder ; car quiconque recevra un message qu'il soupçonnera être cryptographique, aura la chance de le laisser en plein jour, et le secret sera découvert.

Que l'on nous permette donc de rappeler un procédé plus discret, qui consiste à écrire sur papier transparent, à l'aide d'encre bien noire et de se servir de ce papier comme d'un cliché, pour impressionner une feuille de gélatino-bromure, par exemple. Cette feuille sera envoyée dans une enveloppe très opaque, si possible, et enveloppée dans un papier *aiguille*, pour plus de sécurité ; si la personne à qui elle est adressée est prévenue, elle aura soin de n'ouvrir le message qu'à la lumière rouge du laboratoire, et là elle demandera à son bain de fer de lui découvrir le précieux secret de cette image latente ; tandis que si ce pli est tombé entre les mains d'un profane ou d'un indiscret, et qu'il l'étale au grand jour, ce qui tout à l'heure l'aurait servi à souhait, devient, dans ce cas, un complice de l'expéditeur ; le jour détruit la missive en impressionnant toute la surface du papier qu'il voile à tout jamais.

PHOTOGRAPHE ET BADAUDS

Si vous êtes photographe, vous ne taquinerez jamais un confrère en passant malicieusement entre son objectif et le monument qu'il se dispose à prendre; mais les gamins des rues ne seront pas si complaisants : au contraire, ils se feront une fête de figurer au premier plan en y accourant au milieu de la pose : ce qui ne sera pas une récréation pour vous. Permettez-nous donc de vous indiquer un moyen qui a rarement manqué son effet en pareille circonstance.

Vous disposez votre appareil bien en vue, et laissez les badauds se grouper le long de votre sujet : vous les avertissez de ne plus bouger, — recommandation inutile, du reste; — le châssis étant en place, *vous vous gardez bien de l'ouvrir*, et enfin vous découvrez scrupuleusement l'objectif. — Vous avez fait bien des heureux...

Riez sous cape, maintenant, et priez ces gêneurs de se retirer de votre champ, tout en les invitant à monter la garde contre d'autres agresseurs, — « vous n'avez plus qu'une plaque, ou vous êtes pressé, etc., etc. », bons motifs qu'ils comprennent et secondent de leur mieux.

Un autre moyen est le suivant : mettez au point très rapidement le sujet à photographier; puis, faites faire demi-tour à votre appareil comme si vous vous disposiez à prendre une vue en sens inverse. Diaphragmez, faites même semblant de regarder sous le voile, mettez le bouchon et tenez-vous prêt : il est bien rare qu'à ce moment les curieux ne se jettent pas du côté de l'objectif. Profitez de cette bousculade pour faire faire volte-face à l'appareil, dont la mise au point n'a pas bougé, et prenez hâtivement votre cliché.

Un troisième moyen, qui n'est pas à dédaigner (surtout si vous voulez un cliché retourné), est de munir votre objectif d'une glace inclinée à 45° et tenue sur la monture : le public, peu habitué à cette façon d'opérer, ne devine pas vos intentions et se place dans une fausse direction, qui est la bonne pour vous.

SPECTRES ET FANTOMES

Il y a quelques années, des photographes tentèrent de se créer une spécialité dans l'art d'évoquer les esprits.

Nous ne pouvons mieux faire que de reproduire, à ce sujet, un article paru dans la *Science en famille*, sous la signature du Dr Airy :

« Il y a eu deux affaires des photographies spirites.

« La première se passa en Amérique, pays indiqué pour une excentricité de ce calibre.

« Un inconnu cherchant à obtenir des reproductions photographiques de quelques gravures, constata avec étonnement que l'un des clichés lui donnait une image qui rappelait assez bien l'aspect d'un spectre, tout en représentant vaguement le modèle primitif.

« Il voulut faire une plaisanterie à un de ses amis qui s'occupait de spiritisme. Il se replaça dans les mêmes conditions, tira un certain nombre d'épreuves analogues et alla les lui présenter, déclarant, avec le plus grand sérieux, qu'il venait d'obtenir la figure d'un être surnaturel. Le spirite prit la chose à la lettre; il reconnut qu'il s'agissait là d'un fait merveilleux, mais évidemment possible, et félicita vivement le photographe d'avoir été accepté par les esprits comme médium d'un nouveau genre.

« Le photographe garda son sérieux ; il avait compris tout le parti qu'il pouvait tirer de cette crédulité.

« Peu de jours après, paraissait dans un journal spirite, le *New-York Herald of progress*, le premier article sur ce sujet. L'affaire suivait son cours et immédiatement les commandes affluaient chez le photographe.

« Le coût des reproductions spirites fut d'abord de cinq dollars, puis, peu après, devant le nombre formidable de commandes, de dix dollars. C'était un prix élevé; malgré cela, pour

cela peut-être, l'enthousiasme persista. Cela dura un certain temps.

« Le photographe avait un stock suffisant de gravures et de vieux clichés, il se bornait à les reproduire à l'aide d'un mauvais appareil dans des conditions d'éclairage défectueuses, et comme il s'arrangeait pour n'avoir que des épreuves confuses, chacun y reconnaissait ce qu'il voulait voir.

« Bientôt arrivèrent les mécomptes : tel esprit invoqué avec tout le rituel obligatoire s'était manifesté sur la plaque sensible avec des habits d'un sexe différent de celui qu'il avait lorsqu'il se trouvait sur la terre. Tel autre avait bien daigné confier ses traits au collodion; mais on s'apercevait, peu de temps après, qu'il s'était agi d'une sorte d'anachronisme : l'esprit évoqué n'avait pas cessé d'habiter le corps d'un militaire qu'on avait à tort cru tué dans une embuscade! Une confusion plus regrettable se produisait presque aussitôt : le photographe, trop confiant dans le succès, avait cru pouvoir faire usage de la photographie d'une de ses anciennes clientes pour figurer un esprit femelle évoqué par un mari inconsolable. L'épreuve était malheureusement trop bien réussie; l'on reconnut la première image et l'on se douta du truc employé. L'affaire s'ébruita, et le photographe américain, inquiet sur les suites de cette affaire, eut la bonne idée de s'éclipser sans aucun bruit.

« C'était disparaître au moment psychologique.

« Une affaire du même genre se passa en France, et nous pouvons être plus précis sur les trucs du photographe français, la justice ayant eu l'indiscrétion de tirer cette affaire au clair.

« C'est ici la *Revue spirite* qui joue le rôle du *New-York Herald* en lançant l'affaire. La réclame, ou plutôt la série de réclames, est fort bien faite : on rappelle les photographies spirites obtenues en Amérique, et l'on annonce qu'un médium français, M. B... (dont adresse) est arrivé à des résultats aussi surprenants; le prix des épreuves est de 20 francs; on avertit loyalement qu'on ne garantit pas la ressemblance, mais que la somme fixée n'en est pas moins acquise au médium. Suivent dès lors, dans chaque numéro de la *Revue spirite*, d'élogieuses

attestations de MM. X., Y., Z., etc.; tous déclarent avoir reconnu, à côté de leur propre photographie, l'image du parent décédé évoqué par eux.

« Voyons comment opéraient nos ingénieux filous.

« Lorsqu'un client se présentait à l'atelier, il était d'abord reçu par la caissière, femme fort intelligente, chargée de prendre quelques renseignements sur l'âge, le sexe, la physionomie de la personne dont on désirait voir l'apparition. B... paraissait ensuite et faisait pénétrer le visiteur dans l'atelier; là, il le mettait en position, et, après lui avoir recommandé de penser vivement et exclusivement à l'esprit dont il désirait l'image, il prenait réellement sa photographie avec une plaque sensibilisée, déjà manipulée dans une pièce voisine. La pose terminée, un aide développait le cliché et le rapportait au client qui apercevait plus ou moins bien, à côté de son propre portrait, une sorte de suaire surmonté d'une tête aux traits indécis. Les 20 francs étaient versés à l'instant; on revenait chercher les épreuves quelques jours après.

« Comme en Amérique, nombreux furent les naïfs qui reconnaissaient l'ami ou le parent auquel ils avaient pensé pendant la pose; mais il y eut des incrédules, on devina l'escroquerie, on porta plainte et le parquet fit une perquisition qui dévoila tout le mystère.

« B... se servait tout simplement d'une poupée drapée dans une espèce de linceul et dont il changeait la tête à volonté. Cette tête était elle-même constituée par une image en carton. Il y avait, en tout, trois cents de ces têtes de tous âges et de tous sexes, et cela suffisait pour les besoins, avec un petit mannequin pour les enfants. La caissière que nous avons vue tout à l'heure questionner le client à son arrivée indiquait, suivant les renseignements recueillis, le modèle à prendre; on arrangeait vite la poupée, on la photographiait dans un demi-jour, en abrégeant la pose et sans être tout à fait au point; le même cliché, porté dans l'atelier, servait à obtenir la reproduction du crédule visiteur.

« On voit que le procédé était fort simple et chacun de nos lecteurs peut y recourir à peu de frais.

« Rappelons toutefois l'épilogue de cette affaire pour donner à réfléchir à ceux qui voudraient recommencer, à leurs risques et périls, le commerce des photographies spirites.

« Le médium et son complice passèrent en jugement. Ils furent défendus par MM. Lachaud, Coquelin et Caraby, qui essayèrent de les disculper en soutenant que la ressemblance de l'esprit évoqué n'était nullement garantie. L'escroquerie n'en était pas moins réelle, et les deux inculpés furent condamnés à un an de prison et 500 francs d'amende.

« Les esprits se sont-ils formalisés de cette condamnation? Le fait est possible, car ils ont renoncé depuis à se manifester de cette façon. Il leur reste encore les tables; c'est bien suffisant pour ceux qui désirent le merveilleux. »

Nous n'osons engager nos lecteurs à marcher sur les traces de ces industriels intéressants: néanmoins, ils pourront évoquer les esprits pour leur propre compte, et nous allons compléter, par l'indication de tours de main, les détails ci-dessus.

Un auteur allemand, le Dr Wolfang Kirchbach, indique un procédé très simple pour l'obtention des photographies spirites.

« C'est ainsi, dit-il, que nous avons produit une photographie qui représente un fantôme traversant une chambre, comme s'il était poussé par le vent. On *croit* distinguer une tête, des bras et un corps : on dirait une traînée lumineuse de fumée blanchâtre. Tous ceux qui ont vu cette photographie lui ont trouvé un aspect tout à fait spectral : on aperçoit un crâne dénudé à la place de la tête et toutes les photographies que les feuilles spirites donnent comme des photographies d'*esprits* présentent les mêmes caractères.

« Nous avons reproduit une épreuve de ce genre d'une façon très simple.

« Nous avons pris un morceau de vieux journal dans lequel nous avons pratiqué deux trous (pour figurer les orbites). A ce fragment nous avons donné une forme à peu près ronde. Nous avons attaché ensuite ce morceau de papier au bout d'une baguette que nous avons tenue obliquement dans le champ de l'appareil photographique. Un instant, ce morceau de papier (qui

ne mesure pas plus d'un pied de diamètre) est maintenu immobile pour permettre au crâne de devenir apparent sur la plaque : puis on fait sortir lentement, et par en bas, le morceau de papier du champ de l'appareil en décrivant des zigzags de façon à imiter grossièrement les formes convulsives du corps humain.

« Toutes les photographies d'*esprits* sont obtenues par la

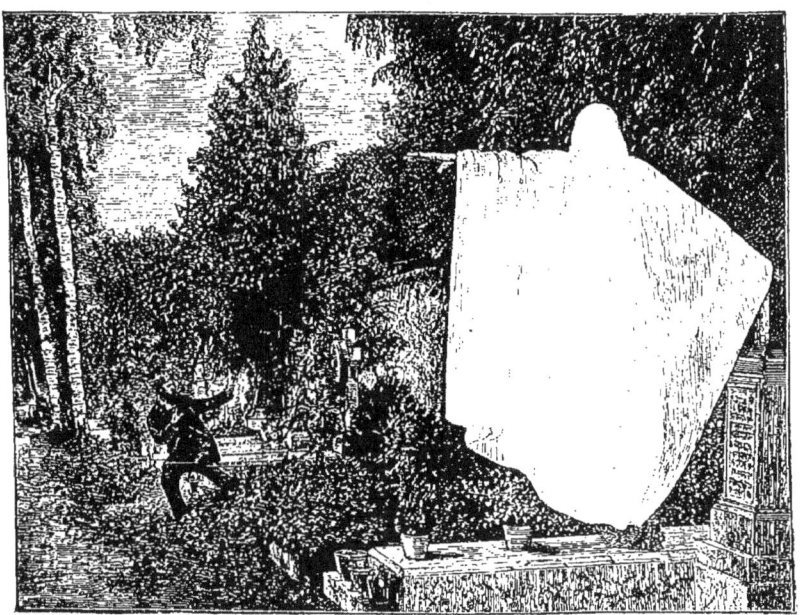

Fig. 105.

même méthode. C'est la supercherie la plus simple que l'on puisse imaginer.

« Dès que l'on agite devant l'appareil une matière diaphane, la plaque sensible enregistre les figures les plus singulières. Tout mouvement en zigzag suffit pour produire un corps qui apparaît sur la plaque enveloppé d'un voile à la façon des spectres. Un morceau de papier, une petite glace, un bout de gaze, tout ce que l'on peut imaginer et dissimuler facilement, suffit pour faire naître tout un monde de fantômes avec les figures les plus variées, quand on l'agite devant l'objectif. »

Voulez-vous agrémenter d'un fantôme un paysage quelconque? Rien n'est plus facile. Photographiez, par exemple, un intérieur de cimetière, en ayant soin de ne pas exagérer la pose. Arrangez-vous de telle façon qu'une partie sombre, — un massif de sapins, — se trouve au premier plan et vienne couvrir une bonne partie de la plaque. Un personnage pourra se placer du côté opposé, dans l'attitude d'un homme effrayé. Rentrant ensuite à l'atelier, vous couvrirez d'un drap blanc un spectre de bonne volonté, et, le plaçant devant un fond noir, vous photographierez sur la même plaque, et en vous rapprochant autant que possible, le fantôme ainsi trouvé. Vous vous arrangerez de façon que son image vienne tomber sur la partie peu impressionnée de la plaque, que vous avez tout à l'heure ménagée à dessein, et le résultat sera celui de la figure 105.

LA PHOTOGRAPHIE CARICATURE

Voici un sujet que certainement nous n'épuiserons pas : la photographie-caricature est pratiquée depuis longtemps, et

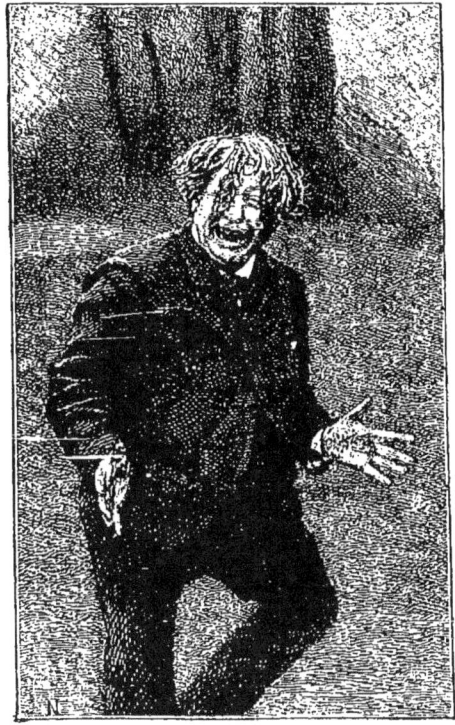

Fig. 106.

par des procédés très variés; nous n'avons pas la prétention de les énumérer tous, mais simplement d'en décrire quelques-uns, que nos lecteurs pourront varier facilement : les procédés opératoires n'offrent du reste aucune difficulté, et c'est plutôt la recherche d'une idée que sa réalisation qui peut donner lieu à quelque embarras.

LA PHOTOGRAPHIE CARICATURE

Point n'est besoin de déguisement pour faire une photographie-caricature quand le modèle sait se composer le visage et prendre une tournure burlesque, comme dans l'exemple que nous donnons ci-contre (fig. 106).

L'amateur, d'après ce type excentrique, saura choisir ses sujets et leur indiquera le côté piquant par lequel ils devront se faire caricaturer : cela suivant leurs manies et leurs tics.

Il suffit de parcourir les journaux illustrés pour se rendre

Fig. 107.

compte de ce que peut faire la caricature, et combien peu il faut pour donner à un sujet quelque chose de typique.

Reportons-nous, par exemple, à ces caricatures de Grandville (fig. 107 et 108). Sans avoir connaissance du sujet, qui hésiterait à reconnaître que dans les personnages de la figure 107 le caricaturiste a voulu nous présenter des caractères humbles, soumis à toutes les misères de la vie, et écrasés du regard méprisant de l'attitude hautaine des beaux messieurs et des nobles dames de la figure 108 ?

La chambre noire peut, tout comme le crayon, déformer à propos les personnages, et le photographe peut user de ce tour de main dans mainte circonstance.

Prenons un portrait ordinaire (fig. 109); tirons un positif

transparent sur verre, et faisons, d'après ce positif, un cliché à la chambre noire, mais en inclinant le portrait de façon que l'objectif, au lieu de le voir normalement, le voie sur une inci-

Fig. 108.

dence rasante. Il s'ensuivra une déformation d'une dimension par rapport à l'autre, et, suivant que l'original aura été incliné en le tournant autour de la verticale ou autour de l'horizontale, nous aurons le portrait en allongé ou en raccourci, que représentent nos figures 110 et 111. On peut encore ajouter à la déformation en employant, dans le second cas, un objectif à court foyer, et en inclinant le positif de façon que la tête du

sujet soit en avant. Il y aura de ce fait un grossissement de la tête, qui ne pourra qu'ajouter à l'effet. Il faut, naturellement, munir l'objectif d'un très petit diaphragme, pour obtenir tous les plans bien nets.

Pour ces sortes d'effets, on peut encore mettre à profit les miroirs cylindriques, convexes ou concaves. Telles sont les photographies que nous reproduisons figure 112, avec le modèle en regard.

Fig. 109. Fig. 110. Fig. 111.

Les miroirs sphériques, concaves ou convexes, peuvent aussi fournir des caricatures amusantes. Pour les obtenir, on place la chambre noire derrière la personne que l'on veut photographier et, pour que l'appareil ne donne pas d'image dans le miroir, on l'en sépare à l'aide d'un écran de couleur sombre percé d'un trou pour l'objectif. On fait facilement disparaître, par une retouche sur le négatif, l'image de l'objectif.

Le miroir convexe est placé en face de la personne et de la chambre noire; on le dispose sur un support qui permet de l'élever et de l'abaisser à volonté : un appuie-tête remplit ce rôle à merveille.

Ces dispositions étant prises, veut-on obtenir le portrait d'une personne de façon que sa tête soit énorme, et son corps celui d'un nain? On place le miroir convexe à la hauteur de la tête du sujet.

On obtient l'effet contraire (tête minuscule sur un corps de géant) en plaçant le miroir au tiers environ de la hauteur du corps de la personne à photographier. L'appareil est alors placé

Fig. 112.

au-dessus de la tête du sujet et incliné vers le sol de façon à embrasser le champ du miroir. Si on le place de côté, en dehors de la ligne de la personne et du miroir, on obtient la photographie du sujet plié, les reins courbés, dans la position d'un acrobate exécutant des tours de souplesse.

L'amateur saura, d'ailleurs, mettre à contribution les objets qu'il aura sous la main. Une boule de jardin, ou même une simple cuillère, bien brillante, tenue du côté convexe ou concave, feront des miroirs qui suffiront, étant donné que les derniers détails ne sont pas nécessaires, et que l'on reconnaîtrait, même sur une simple silhouette, le sujet déformé (fig. 113 et 114).

Voici encore d'autres moyens d'arriver à des caricatures

non moins réussies. Prenez un cliché au moment où il sort du bain de lavage, égouttez-le pendant quelques minutes; puis, avant qu'il ne commence à sécher, chauffez-le légèrement sur un feu doux, en le tenant horizontalement. La gélatine se ramollira, et il vous suffira d'incliner dans un sens ou dans l'autre pour produire d'horribles déformations. Laissez de

Fig. 113. Fig. 114.

nouveau la gélatine faire prise, le cliché étant posé horizontalement, puis séchez et tirez épreuve. Soyez certain que, malgré l'affreuse grimace de votre modèle, personne ne manquera de le reconnaître. Avez-vous un cliché dont la couche se soit soulevée dans le bain? Vous pourrez le convertir en une caricature analogue, en appliquant la pellicule sur une nouvelle glace, mais ayant soin de la distendre et de la déformer. Le résultat sera celui de la figure 115.

A côté de ces récréations, nous pourrions citer les remarques que l'on a faites à propos de la déformation du papier sensible :

202 LES RÉCRÉATIONS PHOTOGRAPHIQUES

le papier albuminé, plongé dans l'eau, s'allonge dans le sens de la largeur de la feuille : il s'ensuit que, suivant que les morceaux de papier ont été coupés en longueur ou en largeur, dans la

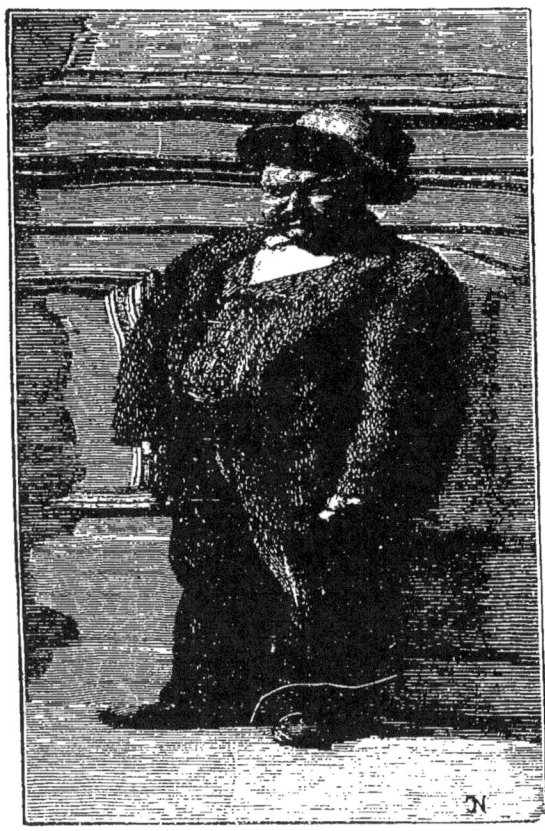

Fig. 115.

feuille, il y aura allongement des traits du modèle dans un sens ou dans l'autre. C'est là une remarque dont on peut tirer parti à l'occasion.

Divers accessoires peuvent être mis à profit pour obtenir des photographies-caricatures, notre figure 116 en donne un exemple: le sujet à photographier tient devant lui un carton, sur lequel a

été dessinée une oie et le corps d'un homme enfourché sur cette monture. Le modèle tient ce dessin de façon que sa tête vienne

Fig. 116.

se raccorder au corps dessiné; en photographiant, on obtient le résultat de la figure 117.

Le procédé qui offre le plus de ressources est, sans contredit, le raccordement d'épreuves faites sur divers clichés; en voici du reste un exemple.

Nous devons l'intéressant portrait que nous publions ci-contre à M. E. Noir (fig. 120). On ne pouvait mieux choisir l'exemple : ce n'est plus seulement une récréation, c'est, dans le cas présent, une malice. Ce brave homme est né *forte tête:* sans vouloir autrement faire ici son histoire, prenons l'exemple de son portrait exagéré dans ce que l'original a déjà de grotesque, pour dire à nos lecteurs comment, dans un cas semblable, ils devront s'y prendre pour faire mieux ressortir le *côté typique* d'un personnage.

Fig. 117.

Vous faites deux poses du modèle choisi, l'une en pied, l'autre en buste, votre modèle restant dans la même position et

dans les mêmes conditions d'éclairage, devant un fond uni; mais en changeant le foyer de votre chambre, soit en vous rapprochant du modèle pour prendre son cliché en buste, soit en employant dans ce cas un objectif plus puissant, de telle sorte

Fig. 118.

que cette pose en buste (fig. 118) occupe la même superficie sur cette plaque que le corps en pied (fig. 119) sur l'autre.

On se rend facilement compte que dans ce mi-corps, les parties reproduites sont de cinq à six fois plus grandes que celles de la pose en pied.

Ayant fait une épreuve positive de chacun de nos clichés, nous découpons le contour de la tête seule du cliché (fig. 118),

et nous collons celle-ci en la juxtaposant au col, sur le corps du cliché (fig. 119). Quelques retouches au pinceau dissimulent le raccord de cette grosse tête, et nous avons devant nous le type (fig. 120) de notre portrait-caricature.

Fig. 119.

Nous avons alors la ressource de reproduire cette épreuve en un cliché spécial qui nous permettra d'en tirer à volonté, ce qui nous évitera la double opération de tout à l'heure, suivie du collage et de la retouche, main-d'œuvre qu'il est agréable de supprimer.

Certains amateurs s'y prennent tout différemment pour arriver à produire ces épreuves. Ils opèrent devant un fond *absolument* (?) noir, disons le plus noir possible, lequel, comme

on sait, n'impressionne pas la plaque. Ayant disposé leur modèle pour en faire un portrait en pied, comme dans la figure 119, ils marquent sur le verre dépoli l'emplacement exact qu'occupe le

Fig. 120.

personnage, dont ils profilent très minutieusement le contour, soit sur un papier végétal collé contre le verre (côté poli), soit sur le verre même, à l'aide d'un pinceau et de gouache. Cela fait, et le modèle ne bougeant plus, ils lui masquent la tête d'un voile noir, et font alors la première pose.

S'ils s'arrêtaient là, le cliché donnerait un mannequin tout simplement, sur lequel on pourrait, à l'occasion, raccorder la tête d'une autre personne (tels ces clichés de corps sans tête photographiés dans des poses plus ou moins bizarres, et sur lesquels on peut raccorder, par double tirage, les têtes d'autres clichés).

Fig. 121.

Mais, comme tout à l'heure, ils avancent leur appareil sur le modèle, afin de ne prendre, cette fois, que la tête, dans des proportions différentes. Pour ce faire, ils découvrent la tête, et masquent au contraire le reste du corps. Une légère retouche au cliché, à l'endroit du raccordement, vient suppléer au petit défaut de repérage.

D'autres arrivent au même résultat en ne prenant que juste la tête sur un cliché de portrait, à l'aide d'une cache qui en masque tous les contours, puis, en faisant l'opération inverse, soit sur un portrait en pied, soit sur un cliché de fleur,

animal, etc., au moyen duquel ils complètent leur épreuve.

On obtient encore d'amusantes caricatures en déformant la surface sensible; tel est le portrait conique que nous donnons ci-contre.

Dessiner les traits de quelqu'un sur un cornet de papier n'est pas chose facile; tandis que l'obtenir par la photographie est chose assez simple; nous allons en donner la preuve.

Ayant collé sur le fond intérieur d'un châssis, à la place de la

Fig. 122.

glace sensible, un cône de carton fort, nous lui superposons une pellicule que nous avons préalablement découpée en rond et entaillée suivant le développement de ce cône (comme l'indique le fond noir de la figure 121), pellicule que nous fixons au moyen de deux ou trois épingles. La plaque est ainsi chargée. Ayant mis au point le sujet sur un plan moyen, nous reculons le verre dépoli d'une longueur égale à moitié de la hauteur du cône, et nous avons garde de déranger l'objectif ou le sujet. Pour avoir l'image nette, il faut nécessairement beaucoup diaphragmer, mais avec les plaques rapides et un vif éclairage, quelques secondes de pose ne sont pas à compter.

La chambre noire doit être laissée dans le laboratoire et n'émerger dans l'atelier que par un trou du même diamètre que l'objectif, pour permettre de poser le châssis sans voiler la couche sensible, ce système de cône ne permettant pas de fermer le châssis une fois chargé. La figure 121 nous donne la disposition de ce châssis, que l'on remarquera être du système dit à baïonnette; celui à *rainure* ne saurait convenir.

Fig. 123.

La pose une fois faite, le développement de la pellicule se fait comme celui d'une plaque ordinaire.

Ce cliché nous fournit l'épreuve déformée que montre la figure 121. L'aspect original, sinon grotesque, de cette tête cesse quand cette épreuve est enroulée dans sa position primitive et que le spectateur la regarde en se plaçant de façon que l'œil soit dans la direction de l'axe du cône.

La figure 123 montre la même tête ainsi ramenée dans sa forme normale.

DIVERS

PORTRAIT RENDU VISIBLE OU INVISIBLE A VOLONTÉ

Prenez un verre de montre bombé V, où tout autre verre semblable de plus grande dimension, si vous le désirez (les

Fig. 124.

verres pour photominiature conviennent fort bien). Coulez dans ce verre, après l'avoir bien nettoyé, un mélange de cire vierge et de saindoux en quantité suffisante pour qu'il affleure bien exactement les bords que nous supposerons aussi bien dressés que possible. Quand il sera solidifié, vous appliquerez au-dessus une plaque circulaire de verre plat P, coupée de dimension égale à la partie la plus large de votre verre bombé. Soudez ces deux verres ensemble au moyen d'une bande de baudruche B que vous fixerez avec de la colle forte, ainsi que le montre la figure ci-contre.

Collez maintenant sur la plaque P un portrait quelconque, le visage tourné du côté du verre bombé. Votre système est préparé. En le faisant chauffer, la cire vierge placée entre les deux verres fondra, deviendra transparente et laissera voir la plaque. En laissant refroidir, elle perdra sa transparence, redeviendra blanche et opaque, et le portrait disparaîtra.

Fig. 125.

L'objet ainsi confectionné pourra fort bien être monté en broche, médaillon ou de toute autre façon (fig. 124).

ENCADREMENT ARTISTIQUE DES PHOTOGRAPHIES

Pour sortir un peu des sentiers battus, et se reposer des caches ovales ou rectangulaires à coins ronds, on peut, après avoir tiré un portrait sur cache de forme appropriée, l'entourer, par un second tirage, d'un cadre également photographique. On met facilement ce cadre en place en regardant ce papier par transparence au moment de mettre au châssis. Nous reproduisons (fig. 125) un médaillon obtenu par ce procédé. Une

variante consiste à intercaler une fleur ou une branche portant quelques petites feuilles, sur le côté d'une épreuve, au moment où l'on teinte le bord d'une épreuve tirée sur cache. Il faut choisir des pièces transparentes, si l'on veut que les détails des nervures viennent sans qu'on soit obligé de surexposer le fond.

On trouve dans le commerce des caches toutes préparées pour ces sortes d'effets.

Voulez-vous composer une nouveauté intéressante que les gens de goût apprécieront?

Procurez-vous une petite glace, carrée ou ovale, pas trop épaisse, sans cadre; appliquez-la sur un panneau de bois et maintenez-la au moyen de pointes à têtes rondes (punaises); découpez la silhouette d'une photographie; collez-la sur la glace, puis entourez celle-ci d'herbes et de fleurs sèches arrangées artistement ou simplement collées ou assujetties avec des attaches invisibles.

Vous pourrez faire un portrait d'un fort joli aspect, surtout si vous le rehaussez de couleurs à l'huile ou à l'*aquarelle*.

LE PHOTOBUSTE

Le photobuste (fig. 126) constitue l'une des formes les plus charmantes que l'on puisse donner à un portrait. On peut l'obtenir de deux façons :

1º Le modèle, convenablement drapé, se place derrière une colonnette qui arrive juste à la hauteur voulue; le haut de cette colonnette est coupé en deux suivant la longueur; il ne forme donc qu'un demi-cylindre; mais, vu de face, il donne l'illusion d'un cylindre entier. Ce subterfuge a pour objet de permettre au modèle de s'approcher plus près. On met au point, et l'on photographie. Quelques petites retouches viennent du reste compléter les joints de raccord, si c'est nécessaire. On peut aussi faire usage d'écrans noirs que l'on place devant le modèle, et qui se confondent avec le fond, noir également.

BARTHÉLEMY. NANCY.

Fig. 126.

2° On peut obtenir le photobuste d'une façon aussi simple en faisant d'abord un cliché ordinaire; en tirant l'épreuve, on masque à la partie inférieure une surface qui est juste celle d'un piédestal que l'on a photographié à l'avance. Pour un second tirage, on imprime ce piédestal, en ayant soin de repérer bien exactement. Du reste, le pinceau est là pour corriger les défauts.

Fig. 127.

LE LOTO PHOTOGRAPHIQUE

Qui de vous n'a fait par centaines, s'il y a deux ans seulement que vous manipulez un appareil, des portraits, des groupes d'amis? Voulez-vous vous en amuser un instant? C'est bien simple. Tirez-en une épreuve de chacun et, avant de les coller sur vos cartons qui vont former le jeu de loto, enlevez-leur la tête avec un emporte-pièce. Montez, d'une part, vos épreuves 13×18 sur des cartons *ad hoc* en dessinant les numéros du jeu dans les cases rondes qui se trouvent vides aux emplacements des têtes; et, d'autre part, collez les têtes sur de petits jetons de carton que vous aurez découpés avec le même emporte-pièce.

Toute la récréation portera sur la bizarrerie du groupe que vous obtiendrez quand vous aurez fait *quine* avec un de vos cartons, les têtes y ayant été placées au hasard.

Les deux figures que nous annexons à cette description la rendent presque superflue.

Cette tête de la grand'maman qui a été se greffer sur le corps du bébé, celle de l'étudiant sur le buste de la maman, etc... donnent un tableau original à la fin de la partie. La règle doit

Fig. 128.

être de tirer les jetons au hasard, un par un, et de les placer à l'appel d'un numéro sur la case correspondant à ce numéro (fig. 126 et 127).

Une récréation du même genre trouve des amateurs, paraît-il, puisque nos maisons de vente de produits et appareils photographiques mettent en circulation des clichés préparés de personnages sans tête qui font *cache* pendant le tirage d'un portrait.

Nous avons sous les yeux deux spécimens de cette amusante excentricité : l'un figure un couple de jeunes amoureux enlacés ; nous nous représentons l'effet produit par le tirage de deux têtes sévères (admettons celles d'un vieil oncle radoteur et d'une belle-mère peu souriante) réunies sur ces deux torses d'occasion...

Fig. 129.

Un autre exemple, mais achevé, celui-là, par la main perfide d'un collégien : une tête de garde champêtre, le képi compris, raccordée sur une statue de saint Joseph !

SIMILI-GRAVURE

M. E. L'Enfant a proposé le procédé suivant pour l'utilisation des glaces au gélatino-bromure ayant vu le jour : on se sert de la couche impressionnée et développée — et par suite opaque — pour graver, à l'aide d'une pointe, soit des dessins au trait, soit de la musique. Bien entendu, on a soin de graver à l'envers. La planche ainsi obtenue (en traits transparents sur fond opaque) peut servir à tirer un nombre quelconque d'exemplaires, soit sur papier ordinaire, soit sur papier au ferro-prussiate.

La figure 129 est le fac-similé d'une telle épreuve (d'après un dessin de M. Ch. Lemarchand).

Ce procédé peut offrir certains avantages sur la gravure ordinaire, lorsqu'il s'agit de tirer un petit nombre d'exemplaires seulement. Ainsi, un chef d'orchestre l'emploierait avec avantage pour tirer une vingtaine d'exemplaires d'une partition.

En ne développant la plaque qu'après gravure, on peut utiliser la surface blanche de la gélatine pour y tracer le dessin au crayon ; elle est de même suffisamment transparente pour qu'on puisse, au travers, calquer les grandes lignes d'un dessin.

Les corrections avant tirage peuvent se faire avec de la gomme légère, plus ou moins teintée.

Dans le même ordre d'idées, M. A. Grouget signale le procédé suivant, qui permet de dessiner et de graver dans le vrai sens. M. Grouget enduit une lame de verre d'une couche opaque, formée d'un mélange de colle et de noir de fumée. Cette couche est étendue au blaireau dans tous les sens, de façon à avoir une épaisseur bien uniforme. On varie la proportion de colle suivant la dureté qu'on veut donner à la couche. Les couches tendres sont plus faciles à travailler, mais elles se rayent au moindre frottement. On sensibilise, d'autre part, une feuille de parche-

min gélatiné, dans un bain de bichromate de potasse, et on sèche dans l'obscurité sur une glace talquée. Cette feuille sensible est alors exposée à la lumière derrière le cliché obtenu, et le reste de l'opération se fait comme le tirage sur l'autocopiste; autrement dit, après lavage, on encre au rouleau; l'encre s'attache dans les creux, on pose sur le parchemin une feuille de papier ordinaire, et on met le tout sous presse.

Il va sans dire que le même procédé peut servir à obtenir des épreuves au châssis-presse, en ayant soin, alors, de graver à l'envers.

PHOTOGRAPHIE SYMPATHIQUE

On obtient de la façon suivante des photographies qui, invisibles à froid, apparaissent en bleu chaque fois qu'on les chauffe.

On sensibilise un papier avec de la gélatine bichromatée, et lorsque la couche est presque sèche, on fait flotter ce papier sur un bain composé de

> Eau 9
> Chlorure de cobalt 1

On expose au châssis-presse derrière un cliché, et on lave à l'eau tiède. Le chlorure est entraîné avec les parties solubles, tandis qu'il reste dans les parties insolubles. On achève par un lavage à grande eau, et on sèche.

TIMBRE PHOTOGRAPHIQUE

L'exécution d'un timbre photographique suppose que l'amateur pratique les opérations de la photogravure. A ce titre, elle sort quelque peu de notre cadre. Nous croyons bon, néanmoins, de la signaler. Lorsque la photogravure en relief a été obtenue, on en fait un moulage et une reproduction en caoutchouc. Cette dernière partie peut, du reste, être confiée à un spécialiste.

Le résultat obtenu est celui de la figure 130. Il est bon de ne pas dépasser cette dimension, pour obtenir un timbre qui puisse s'appliquer facilement à la main.

PHOTOGRAPHIE MULTIPLE

La figure 130 représente une photographie multiple, obtenue avec un seul modèle placé entre deux miroirs parallèles. L'exé-

Fig. 130.

cution d'une telle épreuve n'offre d'ailleurs aucune difficulté. Il faut seulement éviter que l'opérateur et l'appareil soient visibles sur la glace dépolie; autrement dit, il faut incliner l'appareil, celui-ci se trouvant ainsi placé en dehors du champ. En second lieu, il faut que la dimension des miroirs soit assez grande, de telle sorte que l'image vue dans le premier s'inscrive encore dans le dernier, et qu'on puisse ainsi couper l'épreuve de façon que les cadres ou les bords des miroirs disparaissent entièrement.

Il va sans dire que des miroirs sans cadre ne donnent, entre chaque image, qu'un trait léger et permettent au besoin de s'affranchir de la condition précédente.

VERRE CRAQUELÉ PAR LE SOLEIL

Une expérience très intéressante à faire avec de la gélatine bichromatée est la suivante : prenez de vieux verres de clichés de grande dimension, et sur un côté coulez à chaud une solu-

Fig. 131.

tion à 10 0/0 de gélatine dans laquelle vous avez fait dissoudre quelques grammes (2 0/0 de la solution) de bichromate de potasse pulvérisé. Une fois la couche sensible bien sèche, portez votre verre au grand soleil et abandonnez-le à son action. De jaune d'or qu'elle était, votre plaque passe au marron foncé; la gélatine s'insolubilise, ses molécules se resserrent; mais bientôt gênée dans cet effet de contraction par la rigidité du verre sur lequel elle est fortement collée, cette gélatine se détache par ampoules, entraînant avec elles les éclats de verre sur une profondeur de près d'un millimètre. Ce craquellement revêt les formes

les plus variées de cristallisations. Vous avez obtenu une glace d'un effet très pittoresque que vous pouvez utiliser pour garnir vos fenêtres où vous voulez du verre strié ou cannelé. En été, l'illusion rafraîchissante des fleurs de glace que vous procureront ces carreaux, ajoutera un attrait de plus à leur originalité.

PHOTOCHIMIE

Pendant la campagne de 1870, la fameuse saucisse aux pois était un des aliments les plus importants de l'armée allemande. C'était par milliers qu'on la fabriquait tous les jours. La préparation du contenu n'était pas difficile, mais il n'était pas aisé de se procurer des boyaux pour envelopper tant de saucisses. On pensa bientôt à s'adresser au papier parchemin pour le faire servir aux mêmes usages. Ce papier, que l'on prépare en trempant du papier non collé dans l'acide sulfurique, pendant une seconde, puis en lavant et faisant sécher, est aussi résistant que du parchemin. Il est imperméable à l'eau et se déchire difficilement. Ces propriétés le font employer maintenant pour la préparation des bons de caisse. C'est avec ce papier que l'on essaya de fabriquer des enveloppes de saucisses. On le recourbait cylindriquement et on le collait sur les bords; mais il n'y avait pas de colle capable de résister à l'action de l'eau bouillante, dans laquelle il fallait échauder les saucisses aux pois, et les boyaux artificiels laissaient échapper leur contenu. Ce fut le Dr Jacobson qui, par le moyen de la photochimie, résolut le problème de la préparation d'une colle à l'épreuve de l'eau bouillante. Il mélangea avec du bichromate de potasse la gélatine destinée à coller ces enveloppes et exposa à la lumière la surface de jonction. La gélatine devint ainsi insoluble, et les boyaux artificiels résistèrent parfaitement à l'immersion dans l'eau bouillante. C'est par centaines de mille que l'on a fabriqué ces enveloppes photochimiques [1].

1. VOGEL. *La photographie et la chimie de la lumière.*

TABLE DES MATIÈRES

Préface. 7
Le calendrier du photographe. 9
L'art en photographie. 23
L'art de grimer les modèles. 28
Le portrait en chambre. 32
Reproductions directes. 38
Phosphorescence et photographie. 43
Photographie à la lumière de la lune 46
La photographie la nuit. 47
La photographie astronomique d'amateur. 52
 — des phénomènes météorologiques 60
 — de l'invisible. 62
La photominiature. 64
La photographie instantanée. 70
 — en ballon, en cerf-volant, etc. 75
 — sans objectif. 79
 — sans chambre noire. 84
Le transformisme en photographie 90
Portraits timbre-poste . 101
 — d'un feu d'artifice, des lueurs, etc. 106
La photomicrographie. 109
La photographie des étincelles électriques, etc. 112
 — des fantômes magnétiques. 115
 — à grande distance. 116
 — composite. 121
Photophénakisticopie . 125
Photoanamorphoses. 132
Les projections lumineuses. 136
L'ombromanie. 140

TABLE DES MATIÈRES

Des fonds photographiques. 143
Originalités. 151
La photographie au théâtre. 175
Exagération de la perspective. 177
Les images multiples . 180
Cryptophotographie. 188
Photographe et badauds. 189
Spectres et fantômes. 190
La photographie-caricature. 196
Divers. 210

Sceaux. — Imprimerie Charaire et Cie.

À LA MÊME LIBRAIRIE

Les Manuscrits... [illegible]

[Multiple illegible entries]

Conseils pratiques aux Amateurs... [illegible]

Conseils aux Amateurs pour faire des collections...

L'Art d'empailler les petits animaux...

[illegible entry]

Médailles et écrits, Historique, Description, Étude technique des principaux... par E. Drouin, 1 vol. grand in-8° Jésus, nombreuses gravures et un spécimen photographique.

La Santé par le Tricycle, par le docteur Oscar Jennings, le tricycle pour les vieillards, le tricycle dans le rhumatisme et la goutte, le tricycle dans l'obésité, la guérison du diabète, le tricycle dans les maladies nerveuses, le tricycle et les préjugés, l'abus du tricycle.

Éléments de Cryptographie (écriture secrète, écriture chiffrée, polygraphie, stéganographie), par A. Lespril.

La Science pratique appliquée aux Arts industriels, Recettes, formules, procédés technologiques, Photocopie industrielle, par Tranchot.

Le Blé, monographie (la famille du blé, végétation, le grain, la reproduction, semailles ou battage, le moulin, le boulangerie), par M. Griveau.

Ce qu'on peut faire avec les Œufs, collection complète et variée des expériences utiles et amusantes, pouvant être exécutées par tout le monde avec des œufs (équilibre des œufs, physique amusante, chimie récréative, mystifications, maladies pour rire, procédés utiles, amusements, mathématiques, variétés, tours de cartes, physique occulte, prestidigitation, bibliographie).

L'Ordre à la Maison, conseils pratiques pour la bonne administration des affaires domestiques, par Albert Bergeret, 1 vol. broché avec gravures et tableaux hors texte.

Les Silhouettes animées à la main, collection complète de dessins, sujets d'albums, scènes animées qu'on peut reproduire, à l'aide de miroirs, sur un écran ou sur un mur. Un bel ouvrage avec 62 gravures et 18 dessins d'accessoires en très bon papier.

Petit Traité de Droit usuel, par Coulant, avocat à la Cour d'appel. La loi — Le Code — Administration communale — Administration départementale — Administration centrale — Impôts — Service militaire — Justice militaire — Justice — Tribunaux — Parquet — Avocats — Officiers ministériels — Infractions diverses, 3 vol., le...

Dictionnaire de Graphologie, par Antonin Sure, ouvrage contenant plus de 500 autographes.
1re partie: Physiologie de l'Écriture.
2e partie: Dictionnaire graphologique.
3e partie: Biographie et Autographie (en préparation).

La Maison Charles MENDEL se charge d'éditer, soit pour son compte, soit pour le compte de MM. les Auteurs, tous ouvrages scientifiques, artistiques ou industriels. Elle s'efforce de faire accueil aux propositions de tous ceux qui écrivent ou qui désirent écrire.

www.ingramcontent.com/pod-product-compliance
Lightning Source LLC
Chambersburg PA
CBHW071527220526
45469CB00003B/670